ALOYS F. GANGKOFNER

GLAS UND LICHT
GLASS AND LIGHT

ARBEITEN AUS VIER JAHRZEHNTEN
WORKS THROUGH FOUR DECADES

PRESTEL
Munich | Berlin | London | New York

INHALT CONTENTS

Die Arbeiten meines Mannes in einem Bildband zusammenzufassen erschien mir notwendig, da die Zeitspanne eines halben Jahrhunderts sie langsam in Vergessenheit geraten lässt. Die Nachkriegszeit mit dem beginnenden wirtschaftlichen Aufschwung war der Wegbereiter für den umfangreichen Industrieentwurf sowie für die vielen freien Aufträge. Bei allem Interesse am Beschreiten neuer künstlerischer Möglichkeiten fühlte sich mein Mann immer an den Zweck des Auftrages gebunden. Sein handwerkliches Können und die künstlerische Vielseitigkeit, gepaart mit einem absoluten Formgefühl, ließen seine freigeblasenen Gefäße entstehen, ihm und anderen zur Freude. Dieses Buch erhebt nicht den Anspruch, alle Arbeiten aufgeführt zu haben, noch weniger sie wissenschaftlich oder historisch zu interpretieren. Vielmehr soll es einen Einblick in das umfangreiche Werk meines Mannes geben und zugleich einen Eindruck über die Gestaltungsmöglichkeiten in den 50er und 60er Jahren vermitteln.

München, April 2008 Ilsebill Gangkofner

4

Compiling my husband's work in an illustrated volume seemed necessary to me, since the time-span of a half century was making them slowly fade into oblivion. The post-war period with the beginnings of an economic upturn helped to pave the way for his extensive industrial designs as well as his many freelance works. Despite his great interest in the pursuit of new artistic possibilities, my husband always felt bound by the purpose of his task. His free-blown vessels—a source of great pleasure to himself and others—were the product of his artisanal skill and artistic versatility, paired with a sure sense of form. This book does not attempt to provide a complete list of all his works, and even less a scholarly or historical interpretation of them. It is intended rather to offer a glimpse into my husband's extensive work and at the same time give an impression of the creative possibilities of the 50s and 60s.

Munich, April 2008 Ilsebill Gangkofner

Design – kaum einer der Begriffe, mit denen wir täglich umgehen, ist so konturlos und vieldeutig. Dass er in seinem Ursprungsland eine andere, viel weiter gefasste Bedeutung hat als im Deutschen, macht die Sache nicht leichter. Auch die Eingrenzung auf das Industrial Design trägt nicht viel zur Klärung bei. Fast hat man den Eindruck, der Begriff sei zur Freeware verkommen, auf die jeder zurückgreifen kann, der seinem Produkt den Mantel aktueller, trendgerechter Gestaltung umhängen will. Selbst das Kunsthandwerk glaubt gelegentlich, den vorgeblichen Staub, den diese Bezeichnung in den Augen vieler angesetzt hat, durch die Eingemeindung in die Designfamilie wegblasen zu können.

Trotz der Begriffsverwirrung – das Interesse an Designobjekten, wie auch immer definiert, nimmt zu. Ein neues Sammelgebiet hat sich entwickelt, und das Interesse an Basisinformationen und vertiefendem Wissen wächst. Aus der Summe von Einzelstudien zu führenden Entwerfern oder wichtigen Produktionsstätten entsteht langsam ein Gesamtbild, das die Bedeutung des Designs als wesentliches Element der Kulturgeschichte des 20. Jahrhunderts erkennbar macht und künftig sicher auch klarere Definitionen ermöglichen wird.

Es ist unübersehbar, dass Glas in diesem Zusammenhang in Europa, besonders aber auch in Deutschland für die Gestaltung von in Serien hergestelltem Gebrauchsgut eine tragende Rolle gespielt hat. Die bis in die früheren 1970er Jahre sehr enge Verbindung von Designerentwurf und handwerklicher Ausführung verleiht der Beschäftigung mit diesem Gebiet ihren besonderen Reiz.

Entsprechend hat die Forschung reagiert. Autoren wie Carlo Burschel, Walter Scheiffele, Peter Schmitt und andere haben Aktivitäten entwickelt, führende Entwerfer wie Wilhelm Wagenfeld, Heinrich Löffelhardt, Wilhelm Braun-Feldweg oder Hans Theo Baumann sind in Ausstellungen oder Einzelstudien breiteren Kreisen bekannt gemacht worden, und erste Monografien zu bedeutenden Manufakturen wie der Hütte der Württembergischen Metallwarenfabrik (WMF) in Geislingen oder der Wiesenthalhütte in Schwäbisch Gmünd liegen vor.
Das Profil des deutschen Glasdesigns im vergangenen Jahrhundert beginnt sich so zumindest in Ansätzen abzuzeichnen. Dies gilt insbesondere für die Nachkriegszeit seit den 1950er Jahren. Im Spannungsfeld zwischen dem Formverständnis des Nordens mit den Zentren in Finnland und Schweden und dem des durch Mailand und Venedig bestimmten Südens haben deutsche Firmen mit ihren Designern einen eigenständigen Mittelweg gefunden, der umso deutlicher wird, je mehr Einzelstudien zum Gesamtbild beitragen.
Hier gilt es künftig zum einen, das Augenmerk verstärkt auf die führenden Manufakturen zu lenken. Noch immer fehlen zusammenfassende Darstellungen für Süßmuth in Immenhausen, Gralglas in Dürnau, Peill + Putzler

in Düren, die Hessenglaswerke in Stierstadt, Ichendorf in Quadrat-Ichendorf, Hirschberg in Stadtallendorf, Rosenthal in Selb und Amberg, die Farbenglaswerke Zwiesel und andere. Selbst für die Hütte der Württembergischen Metallwarenfabrik in Geislingen, für die erste Studien vorliegen, ist diese Arbeit noch nicht vollständig geleistet.

Die zweite Linie, die verfolgt werden müsste, ist die Erarbeitung von Einzeldarstellungen zur Lebensleistung der bedeutendsten Entwerfer. Für beide Forschungsziele drängt die Zeit. Noch können Zeitzeugen befragt werden und noch sind Unterlagen und Arbeitsmaterialien vorhanden – weniger in den meist verlorenen Archiven der in den 1980er und 1990er Jahren aufgegebenen Hütten, als im Besitz oder Nachlass der Entwerfer. Nur für die wenigsten der großen Designer wie Wilhelm Wagenfeld, Wilhelm Braun-Feldweg oder Heinrich Löffelhardt sind diese Unterlagen archivalisch sicher verwahrt. Umso verdienstvoller ist der Entschluss von Familienmitgliedern, sich der Mühe zu unterziehen, das erhaltene Material zu sichten und für eine Publikation aufzuarbeiten. Ilsebill Gangkofner, die Witwe eines der profiliertesten deutschen Glasentwerfer, hat sich dieser Aufgabe mit vollem Engagement gestellt.

Das Ergebnis ist weit mehr als die Fotodokumentation einer Lebensleistung geworden. Entstanden ist ein weiterer Baustein für das Gesamtbild des deutschen Designs im 20. Jahrhundert. Wesentlichen Anteil daran hat Xenia Riemanns einleitender Beitrag, der die Arbeit Gangkofners umreißt und in den europäischen Kontext einbindet. Durch ihre Dissertation über das Schaffen Wilhelm Braun-Feldwegs, deren Veröffentlichung bevorsteht, und ihre Beteiligung an der Publikation zum Werk Klaus Breits und der Wiesenthalhütte war sie bestens für diese Aufgabe vorbereitet.

Das Buch zeigt eindrucksvoll die breite Spanne auf, die das Werk Aloys Gangkofners abdeckt. Deutlich wird seine enge Verbindung mit dem Handwerk, sein Verständnis für das am Ofen Mögliche, das jeder Gestalter aus dem Umfeld der Glaszentren des Bayerischen Waldes nahezu zwangsläufig als Grundlage für die Entwurfsarbeit mit auf den Weg bekommt. Seine Arbeit mit den Glasmachern in der Hütte Lamberts in Waldsassen zeigt ihn während der 1950er Jahre eingebunden in die Bemühungen der europäischen Avantgarde um eine freiere Glasgestaltung, die in den 60er und 70er Jahren unter dem Schlagwort Studioglasbewegung den Schritt zu einer rein künstlerischen Haltung und in die Unabhängigkeit von Nutzen und Gebrauch vollziehen sollte.

Diesen Schritt jedoch vollzog Gangkofner bewusst nicht mit. Er wählte den Weg des Designers, der seine Arbeit an der Funktion ausrichtete, an einer Formgebung, die klar und einfach, aber deutlich erkennbar von einer per-

sönlichen Handschrift geprägt war. Dieses Ziel erreichte er unbestreitbar vor allem mit seinen in Serien herge-
stellten Beleuchtungskörpern und den groß angelegten Beleuchtungskonzepten im Architekturzusammenhang,
die zu seinem bevorzugten Gestaltungsgebiet wurden. Aber auch mit seinen Vasen und Trinkglassätzen leistete
er einen von persönlichem Ausdruck bestimmten Beitrag zur deutschen Formkultur der Nachkriegszeit.

Das stabilisierende Kontinuum in diesem wechselvollen Designerleben bildete über Jahrzehnte die Lehrtätig-
keit an der Münchener Akademie der Bildenden Künste. Die weitreichenden Auswirkungen seiner Aktivitäten in
diesem Arbeitsfeld, die theoretischen Grundlagen seiner Tätigkeit dort und sein Einfluss auf die Arbeit von Schü-
lern können im Zusammenhang einer Werkübersicht nicht dokumentiert werden; es ging hier vornehmlich um
ein konzentriertes Gesamtbild des Schaffens Aloys Gangkofners. Dieses Ziel wurde überzeugend erreicht. Ent-
standen ist ein Buch, das nicht nur für Fachleute seinen Wert hat. Dank der ansprechenden Gestaltung durch
Frau Katharina Renter und Überarbeitung durch Frau Iris Streck wird es sicher auch der breiter interessierte
Leser gern zur Hand nehmen.

Helmut Ricke

FOREWORD

Design: scarcely another term in daily use is so ambiguous and so devoid of contour. The fact that the term has a different meaning in English than in German, and a much broader one, does not make things any easier. Even restricting it to "industrial design" does not clarify a great deal. One almost has the impression that the term has degenerated into a kind of "freeware" available to anyone who wants to give his product the dressings of the latest form, in keeping with the newest trends. Even craftwork occasionally believes that its can blow away its old and dusty reputation in many people's eyes by appropriating the term "design" for itself as well.

Despite bewilderment about the term, interest in design objects, however these may be defined, is on the rise. A new field for collectors has developed and there is an increasing interest in basic information as well as deeper knowledge. An overall picture is slowly emerging from out of the many individual studies of leading designers or important production sites. In this picture design can be recognized as an essential element of twentieth-century cultural history; clearer definitions will surely be possible in the future. It is striking that in Europe but also especially in Germany, in this context, glass has played a leading role in the design of serially produced consumer items. The very close connection between designers' ideas and execution by hand, which existed until the early 1970s, lends the study of this field its special appeal.

Research has reacted accordingly. Authors such as Carlo Burschel, Walter Scheiffele, Peter Schmitt, and others have examined the activities of designers, leading designers like Wilhelm Wagenfeld, Heinrich Löffelhardt, Wilhelm Braun-Feldweg, and Hans Theo Baumann have become widely known through exhibitions or individual studies, and the first monographs have now been published on important manufacturers such as the Württembergische Metallwarenfabrik (WMF) in Geislingen and the Wiesenthalhütte in Schwäbisch Gmünd. The character of German glass design in the last century is just beginning to emerge. This is especially true of the post-war period from the 1950s on. In the crosscurrents of the North's understanding of form with its centers in Finland and Sweden and the South, with its character determined by Milan and Venice, German firms and their designers have found their own middle way, which is becoming increasingly clear as more individual studies contribute to the overall picture.

To this end it will be useful, first, to devote more attention to the leading manufacturers. There are still no general accounts of Süßmuth in Immenhausen, Gralglas in Dürnau, Peill + Putzler in Düren, Hesse Glasworks in Stierstadt, Ichendorf in Quadrat-Ichendorf, Hirschberg in Stadtallendorf, Rosenthal in Selb and Amberg, the Farbenglaswerke in Zwiesel, and others. Even for the factory of the Württembergische Metallwarenfabrik in Geislingen, of which the first studies have already been carried out, this work has not yet been completed. The second project to be pursued is the compiling of individual accounts of the lifework of the most important designers. Time is of the essence in both research projects. Contemporary eyewitnesses can still be intervie-

wed and documents and working materials still exist, fewer in the mostly lost archives of the glassworks that closed down during the 1980s and 1990s than in the possession or estates of the designers themselves. Only in the case of very few great designers such as Wilhelm Wagenfeld, Wilhelm Braun-Feldweg, and Heinrich Löffelhardt have the documents been safely preserved in archives. For this reason the decision on the part of family members to make the effort of sifting through existing material and reviewing it for publication is even more commendable. Ilsebill Gangkofner, the widow of one of the most prominent German glass designers, has faced this task with exemplary commitment. The result has become much more than the photographic documentation of a lifework. What has grown out of this is a further piece of the overall picture of twentieth-century German design. Xenia Riemann's contribution—which introduces the material, summarizes Gangkofner's work, and places it within a European context—has played a significant role in this. Her dissertation on the work of Wilhelm Braun-Feldwegs, which will soon appear in print, and her participation in publishing the work of Klaus Breit and the Wiesenthalhütte has prepared her exceptionally well for this task. The book impressively reveals the broad span covered by Aloys Gangkofner's work. It clearly shows his close ties to craftsmanship and his grasp of what was possible at the furnace, which every glassmaker from the area around the glass centers of the Bavarian forest almost inevitably acquired along the way as the foundation for design. His collaboration with the glassmakers at the Lamberts Glassworks in Waldsassen demonstrates his participation during the 1950s in the European avant-garde's pursuit of a freer glass design, which in the 1960s and 1970s under the catchphrase of the Studio Glass Movement would take the step towards a purely artistic posture and an independence from use and function. But Gangkofner consciously did not take this step. He chose the path of the designer, who oriented his work in relation to its function and according to a form that was clear and simple but was recognizably marked with his individual handwriting. He unquestionably achieved this goal above all in serially produced lighting fixtures and his sweeping lighting concepts linked to architecture, which became his favorite field of creative endeavor. But also in his vases and sets of drinking glasses he made a contribution, characterized by his own personal expression, to the German culture of form of the post-was era.

The stabilizing continuum in the varied life of this designer was his teaching activity through many decades at the Munich Academy of Fine Arts. The far-reaching effects of his activities in this field of endeavor, the theoretical basis of his activity there, and his influence on the work of students cannot be documented in the context of an overview of his work; the goal of this book was primarily to present a condensed overall picture of Aloys Gangkofner's creative work. This goal has been convincingly achieved. What has been created is a book of value not only to experts in the field. Thanks to Katharina Renter's beautiful design and Iris Streck's editing the broadly interested reader, too, will pick it up with great pleasure. Helmut Ricke

Detail von Schale, S. 41
Detail of bowl, p. 41

ALOYS FERDINAND GANGKOFNER (1920–2003)

Aloys Ferdinand Gangkofner war ein herausragender Glasgestalter und Glasdesigner. Erstere Eigenschaft ist der Fachwelt vertrauter. Aus der Glasregion Bayerischer Wald kommend, hat er viele Jahre die Glasabteilung an der Münchener Akademie der Bildenden Künste geleitet und war stets neuen Ideen aufgeschlossen. Er gehört aber auch zu den bedeutenden deutschen Glasdesignern der Nachkriegszeit. Dies beweist die eindrucksvolle Produktpalette, die er für die Glas- und Leuchtenindustrie entworfen hat, und die in dieser Monografie erstmalig zur Geltung kommt.

Zunächst als Gestalter von transparentem Glas, dann als Leuchtendesigner und schließlich als Lichtgestalter blieben Glas und Licht Gangkofners zentrale Themen, da für ihn beides untrennbar miteinander verbunden war.

Anfang der 1950er Jahre begann Gangkofner, sich erfolgreich mit freigeblasenem Glas in traditionellen heißen Techniken zu beschäftigen, wie es vor ihm das Ehepaar von Wersin und sein Lehrer Bruno Mauder intensiv getan hatten. Diese Techniken wurden ausschließlich am Ofen – ohne das Einblasen in Negativformen – durchgeführt und erforderten vom Glasbläser hohe Materialkenntnis, großes Geschick und ein gutes Auge.

Auf Murano ließen Wolfgang und Herthe von Wersin ihre ersten Entwürfe in den alten venezianischen, also heißen Glastechniken ausführen, die ihnen besonders reizvoll erschienen (Abb. 5, S. 29).[1] Ende der 1930er Jahre hatte Bruno Mauder, Leiter der Glasfachschule in Zwiesel, die freie Arbeit am Ofen für sich entdeckt, die er vom Aussterben bedroht sah. Er plädierte 1944: „Es soll und darf aber solches Können auch nicht verloren gehen, denn diese Techniken leisten uns große Dienste bei der allgemeinen Glaserzeugung. Nur wenige der heutigen Glasmacher beherrschen dieses Gebiet noch, und es ist dafür Sorge zu tragen, dass es auch künftig Glasmacher gibt, die zu solchen Leistungen befähigt sind."[2]

Aloys Gangkofner hat dieses Plädoyer seines Lehrers Mauder ebenso gekannt wie die Bemühungen des Ehepaares von Wersin, denn er setzte sich mit ähnlicher Intensität für die Erhaltung dieses Handwerks ein. In der Glasfabrik Lamberts in Waldsassen fand er drei Glasmacher, die besonderes Geschick für diese verloren geglaubten Techniken besaßen.[3] Mit ihnen fertigte er in den 1950er Jahren in Wochenendarbeit Glasunikate mit ein- und aufgeschmolzenen Fadenauflagen oder Farbzapfen sowie gekämmten Fäden, die an venezianische Gläser erinnerten und Wersins Gläsern nahe standen (Abb. S. 82–85).[4] Sie lassen trotz ihrer teils extremen Form immer noch die ursprüngliche Funktion erkennen: Die gedrehten und gedrückten Kannen, die geschleuderten Schalen, die langgezogenen Flaschen und Vasen aus reinem oder blasenhaltigem Glas könnten durchaus noch ihren Zweck erfüllen. Sie sind jedoch Ausdruck einer freien, künstlerischen Gestaltung, die mit der Funktion kon-

kurriert. Gangkofners Arbeiten verstand der Glasexperte Walter Dexel als Bemühung um eine zeitlose moderne Formensprache und stellte sie aufgrund ihrer hohen Handwerklichkeit in eine Linie mit historischen Gläsern des Mittelalters. Die Einzigartigkeit und individuelle Formensprache der Gläser standen im Gegensatz zu den unpersönlichen Serienprodukten der erstarkenden Glasindustrie. Gangkofners Gläser waren oft von einer raffinierten Farbigkeit, die auf den umfangreichen Farbrezepten der Waldsassener Hütte basierte und in der deutschen Tradition außergewöhnlich war.[5]

Bereits 1954 wurden Gangkofners Gläser auf der X. Triennale in Mailand ausgezeichnet, wo sie dem Vergleich mit den Produkten internationaler Glashütten standzuhalten hatten. Die erste deutsche Ausstellung folgte in der Neuen Sammlung in München.[6] Sein internationaler Erfolg hat möglicherweise deutsche Manufakturen wie die Glashütte Richard Süßmuth in Immenhausen dazu angeregt, die freie Formensprache ins Programm zu nehmen.[7] Die Hessenglaswerke in Stierstadt gewannen Gangkofner schließlich dafür, sein handwerkliches Können in die Serienproduktion umzusetzen (Abb. S. 138).

Zur selben Zeit kam die moderne Glasgestaltung in anderen Ländern zu ähnlichen Lösungen. In Murano entwickelte sich nach 1945 eine Experimentierfreudigkeit, die sich von Traditionalismen befreite und antifunktionale Gläser mit abstraktem Dekor hervorbrachte. Einer der innovativsten Gestalter war Dino Martens, der seinen Gläsern häufig eine asymmetrische Form gab und die Mosaiktechnik revolutionierte. Es gelang ihm, die alte Fadentechnik mit neuen Farben und Formen zu kombinieren (Abb. 8, S. 29).[8]

Floris Meydam und Andries Dirk Copier schufen in den 1950er Jahren für die niederländische Glasfabrik Leerdam individuelle Gläser und Objekte unter der Bezeichnung Leerdam Unica, deren unregelmäßige Formen und farbige Zwischenschichtdekore der freien Arbeit am Ofen zu verdanken sind (Abb. 3, S. 29).[9] Zur selben Zeit verhalf Vicke Lindstrand mit seinem modernen Stil der Glasmanufaktur Kosta zu internationalem Rang. Auch seine zum Teil sehr dickwandigen Gläser mit eingeschlossenen Faden- oder Fadenzapfendekoren entstanden unmittelbar am Ofen (Abb. 2, S. 29),[10] und Per Lütken schuf für die dänische Glasfabrik in Holmegaard heiß geformte, dynamische Schalen und skurrile Vasen (Abb. 6, S. 29).

Die formalen Ähnlichkeiten mit Gangkofners Gläsern sind Ausdruck eines internationalen Zeitgeists, der die 1950er Jahre stark prägte: Die Gläser sind spannungsreich, dynamisch, organisch geformt und bestimmt durch einen hohen handwerklich-technischen Anspruch. Die Glasgestalter standen einem starren, sachlich-geometrischen Formalismus, wie er dann in den 1960er Jahren prägend wurde, kritisch gegenüber. Sie ebneten damit den Weg für eine neue Richtung, die über das Studioglas zur freien Glaskunst führte. Zu den wichtigsten Begründern dieser neuen Richtung gehörte in Deutschland Erwin Eisch in Frauenau, der auch ein Semester bei

Gangkofner absolvierte.[11] Gangkofner fand zwar eine neue künstlerische Ausdrucksmöglichkeit im Glas, die sich von einem rein kunsthandwerklichen Ansatz entfernt hat, aber er schuf keine Glaskunst im Sinne der Studioglasbewegung. Ihn lockte die Zusammenarbeit mit der Industrie, die eine neue Herausforderung bot. Er wurde zum Entwerfer von Serienprodukten, ohne dass er sich jemals selbst als Designer bezeichnete.

Für die Firma Peill + Putzler, die für ihren hohen Anspruch an die Glasgestaltung bekannt war, entwarf Gangkofner ab 1953 für das Leuchtenprogramm mit Rücksicht auf den von Wilhelm Wagenfeld geprägten organischen Stil.[12] Doch er emanzipierte sich zunehmend von dessen Klassikern, wie seine Entwürfe doppelschaliger Leuchten belegen (Abb. 7, S. 29). Dieser Lampentyp wurde zum Markenzeichen von Peill + Putzler und erzielte seinen Reiz durch das Zusammenspiel von farblosem und opalem Glas.[13] Im Gegensatz zu Wagenfelds klar umrissenen, meist glatten und statisch dekorierten Leuchten sind Gangkofners Lichtkörper voller Spannung und Lebendigkeit (Abb. S. 106 f.). In ihnen finden tiefe Materialkenntnis und praktische Erfahrung des Entwerfers ihren Ausdruck.[14] Für die Schirme wählte er wie beim frei gearbeiteten Glas teilweise die Fadeneinschmelzung. Dabei wurde während der Herstellung das noch heiße Glas gegeneinander verdreht. Das Muster erhält so einen dynamischen Schwung und mit jeder Ausführung feine individuelle Unterschiede. Weiter verwendete er die Emailmalerei und Rippenoptik, um Gravur und Schliff nachzuahmen – und damit Kosten einzusparen –, und erzielte mit den optischen Überschneidungen eine lebhafte räumliche Tiefe (Abb. S. 99–101). Eine ähnliche Entwicklung ist auch bei den einfachen Leuchten zu beobachten. Erzielten die Hängeleuchten „Madrid" oder „Mallorca" ähnlich wie Wagenfelds Modelle ihre Wirkung über die samtene weiße Glätte und klare Umrisslinie, so erhielten die Leuchten „Granada" und „Minorca" eine Binnenstruktur und wiesen denselben Schwung auf wie die doppelschaligen Leuchten (Abb. S. 102 f.). Gangkofner versah das statische Dekor der Leuchten durch die Rippenoptik mit einem haptischen Relief, was den Leuchten ihren besonderen Reiz gab (Abb. S. 112 f.).

Noch deutlicher wird Gangkofners Position, wenn man seine Leuchten den strengen Modellen Wilhelm Braun-Feldwegs gegenüberstellt, der sich als Industriedesigner verstand und dem Funktionalismus zugewandt war. Braun-Feldweg war von 1958 bis 1959 auch für Peill + Putzler tätig (Abb. 1, S. 29).

Die Kelchgläser, die Gangkofner für Peill + Putzler entworfen hat, standen in Form und technischer Ausführung denen von Heinrich Löffelhardt für die Vereinigten Farbenglaswerke in Zwiesel oder den Entwürfen von Heinrich Sattler für die Ichendorfer Glashütte bei Köln in nichts nach. Sie sind kennzeichnend für die Zeit vor der maschinellen Produktion, in der Kristallglas mundgeblasen und in Handarbeit kalt veredelt wurde. 1956 entstanden die langstieligen, zarten Kelchgläser „Iris", deren zurückhaltende Gravur die Form nur besser zur Geltung brachte (Abb. S. 134 f.). Die geschliffenen Gläser „Allegro" mit dem asymmetrischen Fuß zeugen von einer frühen unkonventionellen Herangehensweise, die den Optimismus der 1950er Jahre widerspiegeln (Abb. S. 126 f.).

Zehn Jahre später findet man ähnliche Ansätze bei anderen Entwerfern, die jedoch in Stil und Herstellung für die 1960er Jahre typisch sind. Die farblosen, dickwandigen Gefäße, Vasen, Flaschen, Krüge und Becher für die Hessenglaswerke in Stierstadt (Abb. S.148 f.) standen stilistisch den Produkten der Josephinenhütte in Schwäbisch Gmünd nahe, wo Konrad Habermeier für die kalte Veredelungstechnik verantwortlich war.[16]

Ab 1959 begann Gangkofners Zusammenarbeit mit dem Leuchtenhersteller ERCO Reininghaus & Co. in Lüdenscheid, der auf Kunststoff-Leuchten spezialisiert war. Als erster Designer, der von diesem Hersteller beauftragt wurde,[17] ließ sich der Glasexperte ganz unvoreingenommen auf das Material Kunststoff ein und entwarf Leuchten, die sich von den Peill + Putzler-Modellen durch ihre neuartige Strenge unterschieden (Abb. S.152, 155). Mit Kunststoff hatte ERCO bereits in den 1930er Jahren in Form von Bakelit und Cellidor Erfahrung gesammelt. Obwohl Kunststoff als Glasersatz anfänglich eine geringe Wertschätzung erfuhr, wurde es für das Leuchtendesign aus wirtschaftlichen Gründen zunehmend wichtig.[18] Die gefalteten Lampenschirme 6111, 6114 oder 6143 (Abb. S.172) lassen dabei den Einfluss aus Dänemark vermuten. Dort stellten seit den 1940er Jahren Le Klint oder Skandia lampionartige Schirme aus beschichtetem Papier oder Kunststoff her, was nicht ohne Einfluss auf deutsche Hersteller blieb (Abb. 4, S. 29).[19] Unter funktionalem Gesichtspunkt diente die Fältelung der Streuung des Lichtes. Der Kunststoff wurde gespritzt, im Vakuum geformt oder gepresst und konnte daher nicht wie Glas nach der Formgebung weiterbearbeitet werden. Die strikte horizontale oder vertikale Anordnung der Muster war daher herstellungsbedingt. Die Leichtigkeit des Materials und ein gutes Entlüftungssystem ermöglichten eine enge Gruppenhängung, die zur Mode wurde.[20]

Gangkofners Entwürfe prägten maßgeblich die Kunststoffleuchtenproduktion und waren so erfolgreich, dass sie für ERCO den Einstieg ins Leuchtendesign bedeuteten.[21] Unter dem Geschäftsführer Klaus Jürgen Maack erhielten Produktsysteme eine zentrale Bedeutung. Die vom Industriedesign geprägte Architekturbeleuchtung löste die repräsentative Leuchtengestaltung ab, wie Gangkofner sie vertrat. Gestaltungsästhetische Gründe und technische Neuerungen verdrängten Ende der 1960er Jahre die Hänge-, Wand- und Deckenleuchten durch den Strahler.[22]

Gangkofner beließ es nicht beim seriellen Leuchtendesign. Eine entscheidende, eigene Linie in seinem Werk war das kontinuierliche Engagement für Licht am Bau. Von den 1950er Jahren an war er bei zahlreichen Bauprojekten miteingebunden und unter anderem auch für die gesamte Lichtkonzeption in Neubauten verantwortlich. Dafür entwickelte Gangkofner verschiedene Prisma-Module, hergestellt von den Hessenglaswerken in Stierstadt (Abb. S. 205, 200 f.), die er in beliebig vielen Kombinationen, Gruppen und Rhythmen zusammensetzen konnte. Hiermit

erzielte er die Ausleuchtung großer Flächen. Er griff damit früh den Systemgedanken auf, der aus der Möbelbranche kam – durch das System M 125 von Hans Gugelot 1950 und durch die Hochschule für Gestaltung in Ulm maßgeblich forciert. Ende 1959 übernahm er die gesamte Lichtplanung für die Meistersingerhalle in Nürnberg. Diese zeichnete sich durch eine Vielzahl an Leuchtentypen aus, die den unterschiedlichen Funktionsräumen wie Eingangshalle, Foyer, Garderobe, Konzerthallen und Treppenhaus gerecht werden sollte. Er wählte Prismenformationen für die Konzerträume, um die Akustik nicht zu beeinträchtigen,[23] und Hängeleuchten für die übersichtlichen Bereiche des sozialen Kontakts. Ein paar Jahre später griff er dasselbe Konzept für die Ausstattung des Neuen Pfalzbaus in Ludwigshafen auf, wo er ähnliche Lichtflächen platzierte.[24] Für andere Projekte übertrug Gangkofner das Baukastensystem auch auf eine Leuchtenreihe aus Kristallglaskugeln [Abb. S. 214 f.].[25]

Gangkofner lehrte 40 Jahre an der Akademie der Bildenden Künste in München, seine Arbeit als Glas- und Leuchtendesigner lief dazu parallel. In dieser Zeit gab es im süddeutschen Raum nur noch an der Akademie der Künste in Stuttgart eine vergleichbare Ausbildung. Anders als in Großbritannien, Holland oder Tschechien ist Glasgestaltung an deutschen Kunstakademien bis heute die Ausnahme. Sie wird nicht der freien Kunst zugerechnet, weil dort materialunabhängig gedacht wird. Die Ausbildung an den Fachhochschulen hingegen – da zweckgebunden – ist stark auf Design ausgerichtet und wird dem Anspruch auf künstlerische Freiheit nicht gerecht.[26] Die daraus resultierende Zwischenstellung war in München auch baulich sichtbar. Nach der Zusammenlegung der Akademie für Angewandte Kunst mit der Akademie der Bildenden Künste 1946 wurde die Glaswerkstatt wie alle Werkstätten für angewandte Kunst in einem eigens hierfür eingezogenen Zwischengeschoss untergebracht.[27] Räumlich beengt und von den Vertretern der bildenden Künste kritisch beobachtet, konnte Gangkofner dennoch die Glasausbildung fortführen. Seine Werkstatt gehörte zur Abteilung Innenarchitektur und war dem Lehrstuhl für dekoratives Malen und Innenraumgestaltung von Professor Josef Hillerbrand angeschlossen. Die Folge war eine fruchtbare Wechselwirkung zwischen Architektur und angewandtem Glas und führte zu raumübergreifenden Arbeiten. Das erfolgreichste Projekt in dieser Hinsicht war die Laserinstallation zur 175. Jahresfeier der Akademie, die in Zusammenarbeit mit dem Institut für Quantenphysik in Garching entstand [Abb. S. 232].[28]

Durch die sehr engagierte und lebendige Lehrtätigkeit Gangkofners wuchs das Interesse am Glas auch bei Studenten anderer Lehrstühle, welche die Werkstatt nutzten. Während seiner langjährigen Tätigkeit bezog Gangkofner sie bei seinen freien Arbeiten mit ein und gab ihnen dadurch die Möglichkeit, sich auf selbstständige Berufe vorzubereiten.[29] Durch den Einbau eines Glasofens in der Keramikwerkstatt, der von etwa 1954 bis 1960 bestand, konnten sie mithilfe Waldsassener Glasmacher das freie Arbeiten am Ofen kennenlernen. Durch

Besuche vieler Glashütten wurden sie mit der Materie Glas vertraut. Die Glaswerkstatt entwickelte eine immer größer werdende Selbstständigkeit, bis auf Betreiben der Studenten 1983 ein eigenständiger Lehrstuhl für Glas und Licht geschaffen wurde. Namhafte Glaskünstler waren Gangkofners Schüler, darunter Karl Berg, Franz Xaver Höller, Ernst Krebs, Bernhard Schagemann und Karin Stöckle-Krumbein.[30] Mit Gangkofners Emeritierung endete eine einzigartige, lebendige Ära der Glasausbildung an der Münchener Akademie.[31]

„Eine Ganzheit zu schaffen zwischen Arbeit, Material und Form stellte ich mir zur Aufgabe", so beschrieb Gangkofner den Anfang seiner erfolgreichen Waldsassener Zeit.[32] Dieses ganzheitliche Denken hat er nie aufgegeben. So konnte er auch künstlerisches wie industrielles Schaffen miteinander vereinen.

Xenia Riemann

[1] Die Zusammenarbeit mit Barovier privat und später im Auftrag der Deutschen Werkstätten erfolgte 1912, 1913, 1914 und 1926, siehe Alfred Ziffer, Wolfgang von Wersin 1882–1976, Vom Kunstgewerbe zur Industrieform, München 1991, S. 181 f.; Bernhard Siepen, „Deutsche Formen in venezianischem Glas – ein Rückblick", in: Glaswelt, 1959, H. 2, S. 9 f.

[2] Bruno Mauder, Meisterleistungen des Kunsthandwerks, Glas, Berlin 1944, S. 5.

[3] Von den Glasmachern ist vor allem Ludwig Vorberger zu nennen, der bereits 1952 Entwürfe vom Glasmaler und Designer Hans Theo Baumann umgesetzt hat. Diese Gläser befinden sich heute in der Neuen Sammlung/Pinakothek der Moderne in München. Wilhelm Siemen, „Hans Theo Baumann – Für das Design, Zur Biografie", in: H. Th. Baumann, Design, 1950–1990 [Ausst.-Kat. Museum der Deutschen Porzellanindustrie], Hohenberg an der Eger 1990, S. 10, 134; Volker Kapp u. H. Th. Baumann, Kunst und Design, Marburg/Lahn 1989, S. 29; Florian Hufnagl, „Hans Theo Baumann zum 80. Geburtstag", in: Ein Querschnitt aus dem Schaffen von H. Th. Baumann 1950–2004 [Ausst.-Kat. Kunstverein Schopfheim e. V.], Maulburg 2004, S. 30.

[4] „Form und Farbe. Prof. Walter Dexel, Braunschweig, zu den freigeblasenen Gläsern von A. F. Gangkofner", in: Glas im Raum, 1954, 2. Jg., H. 10, S. 12 f.; Bernhard Siepen, „Die Lage im Kunstglas und ein Beispiel der Tat", in: Glas im Raum, 1954, H. 3, S. 2–4; ders., „Gangkofner-Gläser. Freigeblasene Gläser ganz neuer Prägung", in: Glasforum, 1954, H. 4.

[5] „Form und Farbe. Prof. Walter Dexel, Braunschweig, zu den freigeblasenen Gläsern von A. F. Gangkofner", in: Glas im Raum, 1954, 2. Jg., H. 10, S. 12; „A. F. Gangkofner, München, schreibt zu seinen eigenen Arbeiten", in: Glas im Raum, 1954, 2. Jg., H. 10, S. 14: Die Glashütte Waldsassen besaß etwa 4 500 Farbrezepte.

[6] Bernhard Siepen, „Glas aus Deutschland auf der X. Triennale gezeigt", in: Glas im Raum, 1955, 3. Jg., H. 3, S. 9 f. m. Abb.; Die Neue Sammlung – Staatliches Museum für angewandte Kunst München: Archiv 1069/Ausstellung A. F. Gangkofner.

[7] Hanns Model, „Glasbummel durch die Deutsche Handwerksmesse", in: Glas im Raum, 1956, 4. Jg., H. 5, S. 9 m. Abb.

[8] Helmut Ricke u. Eva Schmitt (Hg.), Italienisches Glas. Murano, Mailand 1930–1970, München, New York 1996, S. 21 f.

[9] Helmut Ricke (Bearb.), Leerdam Unica. 50 Jahre modernes niederländisches Glas, Düsseldorf 1977, S. XIX.

[10] Helmut Ricke u. Ulrich Gronert (Hg.): Glas in Schweden, 1915–1960, München 1986, S. 42 f.

[11] Eisch hatte direkten Kontakt mit dem sieben Jahre älteren Gangkofner während seiner Studienaufenthalte an der Akademie der Bildenden Künste in München. Er stellte mit seinen opaken Glasobjekten die bisherige, traditionelle Gestaltungsauffassung radikal in Frage. Bereits in den 1950er Jahren vor seinem Zusammentreffen mit dem Vater der amerikanischen Studioglasbewegung, Harvey K. Littleton, begriff der Bildhauer das Material Glas als ein eigenständiges Medium, siehe Bernhard Siepen, „Gesundes Neues aus dem Bayerischen Wald: Eisch-Gläser", in: Glas im Raum, 1955, 3. Jg., H. 4, S. 6; Helmut Ricke, Neues Glas in Europa. 50 Künstler – 50 Konzepte, Düsseldorf 1990, S. 254–257.

[12] „Opalglasleuchten von Peill + Putzler", in: MD (Möbel und Dekoration), 1959, H. 11, S. 568–570.

[13] Als Erfinder dieses Leuchtentypus gilt der Glasgestalter Heinrich Fuchs, siehe Bernhard Siepen, „Gutes Neues in Gläsern und Glasleuchten auf der Hannover-Messe", in: Glas im Raum, 1956, 4. Jg., H. 5, S. 6; Gerhard Krohn, Lampen und Leuchten. Ein internationaler Formenquerschnitt, München 1962, S. 131 (Fuchs).

[14] „Glasleuchten in ausgereiften Formen. Nach Entwürfen von Prof. Wagenfeld", in: Glasforum, 1953, H. 6. S. 32–34; „Moderne Formen und Dekors", in: Glas im Raum, 1954, H. 4, S. 11 (Wagenfeld); Bernhard Siepen, „Gutes Neues in Gläsern und Glasleuchten auf der Hannover-Messe", in: Glas im Raum, 1956, 4. Jg., H. 5, S. 6 m. Abb. (Wagenfeld, Gangkofner); „Hängeleuchten", in: MD (Möbel und Dekoration), 1959, H. 7, S. 377 (Wagenfeld, Gangkofner).

[15] I Colombo, Joe Colombo 1930–1971. Gianni Colombo 1937–1993 (Ausst.-Kat. Galleria d'Arte Moderna e Contemporanea Bergamo), Mailand 1995, S. 137.

[16] Siehe Konrad Habermeier, Künstlerische Glasveredelung und Design, bearb. Maria Schüly (Ausst.-Kat Augustinermuseum), Freiburg im Breisgau 1987.

[17] Ein Handelsvertreter, der auch Peill + Putzler vertrat, empfahl ERCO den Glasgestalter Gangkofner. Er war damit der erste von ERCO engagierte Gestalter, Angaben von Klaus Jürgen Maack, Lüdenscheid, 08.01.2008.

[18] In den 50er Jahren arbeitete unter anderen Wolfgang Tümpel, tätig an der Hochschule für bildende Künste in Hamburg, mit Plexiglas für das Doria-Werk in Fürth, und die Firma hesse-leuchten verwendete den Kunstoff Lystra. Einer der führenden Leuchtenhersteller in Europa war der dänische Hersteller Louis Poulsen, der Modelle aus Acrylplastik anbot, siehe Gerhard Krohn, Lampen und Leuchten, München 1962, S. 184 f., Nr. 705, 708, 709 (Tümpel, Hochschule für bildende Künste Hamburg); Claudia Gross-Roath, Jetzt kommt Licht ins Wirtschaftswunder … Erhellende Worte zum Thema Beleuchtung in den 50er Jahren (Studies in European Culture, Bd. 2), Weimar 2005, S. 46, 186 (Tümpel, m. Abb.); „Lystra-Leuchten von Hermann Hesse", in: MD (Möbel und Dekoration), 1960, H. 6, S. 308; „Lampen von Louis Poulsen & Co. A/S", in: MD (Möbel und Dekoration), 1959, H. 5, S. 265.

[19] „Der Neubau für die Generaldirektion der ‚Allianz' am Englischen Garten in München", in: Baumeister, 1955, H. 10, S. 680 (Skandia); Roberto Aloi, Esempi di decorazione moderna di tutto il mondo. Illuminazione d'oggi, Mailand 1956, S. 176; MD (Möbel und Dekoration), 1959, H.1, S. 15, 49 (Le Klint); „Leuchten der Werkstatt Ernamaria Fahr", in: MD (Möbel und Dekoration), 1959, H. 7, S. 368 f.; Gerhard Krohn, Lampen und Leuchten. Ein internationaler Formenquerschnitt, München 1962, S. 105 (Skandia), 122 (Le Klint).

[20] „Kunststoff-Leuchtenserie von Reininghaus & Co", in: MD (Möbel und Dekoration), 1963, H. 9, S. 474 f.

[21] Angaben von Klaus Jürgen Maack, Lüdenscheid, 08.01.2008. Neben Gangkofner, der bis 1968 für ERCO tätig war, beauftragte Maack im Laufe der 1960er Jahre weitere internationale Gestalter wie Terence Conran, Ettore Sottsass, Roger Tallon und Dieter Witte sowie in den 1970er Jahren Otl Aicher für die Neugestaltung der Corporate Identity, siehe Rat für Formgebung (Hg.), Klaus Jürgen Maack. Design oder die Kultur des Angemessenen, Braunschweig 1993, S. 28.

[22] Effektvolle Lichtgestaltung sowie Niedervolttechnik und Stereotechnik setzten sich durch, Angaben Klaus Jürgen Maack, Lüdenscheid, 11.01.2008; Rat für Formgebung (Hg.), Klaus Jürgen Maack. Design oder die Kultur des Angemessenen, Braunschweig 1993, S. 13 f.; Claudia Gross-Roath, Jetzt kommt Licht ins Wirtschaftswunder ... Erhellende Worte zum Thema Beleuchtung in den 50er Jahren (Studies in European Culture, Bd. 2), Weimar 2005, S. 170, 188 f.

[23] „Meistersingerhalle in Nürnberg", in: Baumeister, 1964, H. 3, S. 244.

[24] Franz Winzinger, Die Meistersingerhalle in Nürnberg, München 1967, S. 21–61; Neuer Pfalzbau Ludwigshafen am Rhein, Mannheim 1968, S. 100–118.

[25] „Kosmetik-Werk bei München. Management und Femininität", in: Baumeister, 1968, S. 865–870, 867 m. Abb. (Kristalllüster); Neuer Pfalzbau Ludwigshafen am Rhein, Mannheim 1968, S. 68, 113.

[26] Gespräch mit Franz Xaver Höller, Glasfachschule Zwiesel, über die Glasausbildung in Deutschland, 06.01.2008.

[27] Thomas Zacharias (Hg.), Tradition und Widerspruch. 175 Jahre Kunstakademie München, München 1985, S. 319; vor 1946 war die Ausbildung Glasmalen (kalte Veredelungstechniken) Bestandteil des allgemeinen Lehrprogramms an der Akademie für Angewandte Kunst in München, siehe Claudia Schmalhofer, Die Kgl. Kunstgewerbeschule München (1868–1918). Ihr Einfluss auf die Ausbildung der Zeichen-lehrerinnen, München 2005, S. 89.

[28] Natalie Fuchs u. Helmut R. Vogl, Licht und Raum. Eine Semesteraufgabe der Klasse Glas + Licht (Prof. A. Gangkofner) und zugleich ein Beitrag zum 175jährigen Jubiläum der Akademie der Bildenden Künste München, München 1989.

[29] Zum Beispiel mit Bernhard Schagemann die Entwicklung der Prismenwand für die Kriegsgräberstätte München-Waldfriedhof. „Aloys Ferdinand Gangkofner. Entstehung und Wirkung des Prismenturms", in: Berichte und Mitteilungen des Landesverbandes Bayern im Volksbund Deutsche Kriegsgräberfürsorge e. V., 1962, H. 6, S. 50. Für weiterführende Hinweise danke ich Franz Xaver Höller, Zwiesel.

[30] Helmut Ricke, Neues Glas in Deutschland, Düsseldorf 1983, S. 122, 158, 227, 253; für ihre Unterstützung danke ich besonders Ilsebill Gangkofner, München, Dr. Helmut Ricke, Glasmuseum Hentrich, Düsseldorf, und Annette Doms, DGG, Offenbach am Main. Herrn Klaus Jürgen Maack, ehem. Geschäftsführer von ERCO, Lüdenscheid, danke ich sehr für seine klärenden Antworten zur Entwicklung des Leuchten-designs bei ERCO.

[31] Gangkofners Nachfolger war Ludwig Gosewitz. 2001 ging der Lehrstuhl im Lehrstuhl für Keramik und Glas auf. Angaben von Frau Grill, Akademie der Bildenden Künste, München, 16.12.2007, 03.01.2008.

[32] Aus einem Manuskript zur Ausstellung seiner Gläser im Landesgewerbeamt Stuttgart, 1954 (Privatbesitz).

ALOYS FERDINAND GANGKOFNER (1920–2003)

Aloys Ferdinand Gangkofner was an outstanding glassmaker and glass designer. Experts know him better as a glassmaker. Raised in the famous glass region of the Bavarian forest, he led the glass department of the Munich Academy of Fine Arts (Akademie für Bildende Künste) for many years and was always open to new ideas. But he was also one of the most important German glass designers of the post-war period. The impressive palette of products he designed for the glass and light industries testifies to this, and can be clearly shown for the first time in this monograph.

First as a designer of transparent glass, then a designer of lighting fixtures, and finally as a light designer, glass and light always remained Gangkofner's central themes. To him the two were always inseparably connected.

In the early 1950s Gangkofner began successfully working with free-blown glass in the traditional hot glass techniques as Wolfgang and Herthe von Wersin and his teacher Bruno Mauder had intensively done before him. These techniques were executed exclusively at the furnace—without being blown into negative molds—and required an extensive knowledge of materials on the part of the glassblower, great skill, and a good eye.

It was on the island of Murano that Wolfgang and Herthe von Wersin had their first designs in the old Venetian hot glass techniques executed, a technique that they found particularly fascinating (fig. 5, p. 29).[1] At the end of the 1930s Bruno Mauder, the director of the Technical College for Glass (Glasfachschule) in Zwiesel, discovered for himself free work at the furnace, which he saw as threatened with extinction. In 1944 he pled, "But a skill such as this should not and cannot be lost, for these techniques provide great services in the production of glass in general. Only very few present-day glassmakers still have mastery in this area, and it should therefore be insured that in the future as well there will be glassmakers who are made capable of such achievement".[2]

Aloys Gangkofner was just as familiar with this plea by his teacher as he was with the efforts of the van Wersins, and he threw himself into the preservation of this craft with a corresponding intensity. He found three glassmakers in the Lamberts glass factory in Waldsassen who were especially skilled at these techniques, which had been believed lost.[3] Together with them, on weekends during the 1950s, he created unique glass objects with colored blots or threads melted into the glass, applied to its surface, and/or combed; these works were reminiscent of Venetian glass and closely related to those of von Wersin (fig. pp. 282–85).[4] Despite their sometimes extreme forms, the objects' original function is always recognizable: The turned and pressed containers, the thrown bowls, the elongated bottles and vases of pure glass or glass that contained bubbles could certainly still fulfill their purpose. But they are nonetheless the expression of a free, artistic creation, which is at odds with their

function. The glass expert Walter Dexel saw Gangkofner's works as a striving toward a timeless modern formal language and—because of their high artisanal quality—placed them in a direct line of descent from the historical glass of the Middle Ages. The uniqueness and the individual formal language of the glass objects form a contrast to the impersonal serial production of the growing glass industry. Based on the extensive color recipes of the Waldsassen glassworks, Gangkofner's glass objects often possessed a refined coloration that was exceptional in the German tradition.[5] Gangkofner's glass objects were exhibited already in 1954 at the X Triennial in Milan, where they had to withstand comparison with the products of international glassworks. His first German exhibition took place afterwards in the Neue Sammlung in Munich.[6] His international success probably inspired German manufacturers such as the Richard Süßmuth Glassworks in Immenhausen to adopt a free formal language into their programs.[7] The Hesse Glassworks in Stierstadt was able to convince Gangkofner to transfer his artisanal skill into serial production (fig. p. 138).

In other countries, modern glass design was simultaneously arriving at similar solutions. In Murano after 1945 a love of experimentation developed, which liberated itself from traditionalisms and produced anti-functional glass objects with abstract decoration. One of the most innovative designers was Dino Martens, who frequently gave his glass an asymmetrical form and revolutionized the technique of mosaic. He was able to combine the old threads technique with new colors and forms (fig. 8, p. 29).[8]

In the 1950s Floris Meydam and Andries Dirk Copier created individual works of glass and objects under the name "Leerdam Unica" for the Dutch glass factory Leerdam, whose individual forms and colored decoration between the layers is indebted to free work at the furnace (fig. 3, p. 29).[9] At the same time, with his modern style, Vicke Lindstrand helped the glass manufacturer Kosta attain an international status. His glass objects, at times with very thick walls enclosing threads or thread-blot decoration, also originated directly in front of the furnace (fig. 2, p. 29).[10] For the Danish glass factory in Holmegaard Per Lütken created dynamic, hot worked bowls and absurd vases (fig. 6, p. 29).

The formal similarities with Gangkofner's glasses are an expression of the international zeitgeist that marked the 1950s: The glasses are rich in tension, dynamic, formed organically, and characterized by a high standard of artisanship and technique. The glass designers were critically disposed towards the rigid, functional-geometric formalism that was to become characteristic of the 1960s. They thus smoothed the way for a new direction, the Studio Glass Movement, which led to glass art.

Among the most important founders of this new movement in Germany was Erwin Eisch in Frauenau, who also studied with Gangkofner for a semester.[11] Gangkofner had discovered the possibility of a new form of artistic

expression in glass, which had diverged from the purely artisanal, but he did not create glass art in the sense of the Studio Glass Movement. He was attracted to cooperation with industry, which offered a new challenge. He became the designer of serial products without ever referring to himself as a designer.

Starting in 1953 Gangkofner designed a program of lights for the company Peill + Putzler, which was known for its high standards in glass design. Gangkofner's designs drew upon the organic style influenced by Wilhelm Wagenfeld.[12] But he increasingly moved away from his "classics," as can be seen in his designs for double-shelled lamps (fig. 7, p. 29). This type of lamp would become Peill + Putzler's trademark and derived its charm from the interplay of colorless and opal glass.[13] In contrast to Wagenfeld's clearly delineated, mostly smooth, and statically decorated lamps, Gangkofner's light fixtures were lively and filled with tension (fig. pp.106–7). They are an expression of the designer's profound knowledge of his materials and his practical experience.[14] For the shades he sometimes chose melted threads, similar to those in free-worked glass. In this, the hot glass was turned against itself during its production. In this way, the model attained a dynamic sweep and fine individual differences with each execution. He additionally used enamel and ribbing to imitate engraving and cutting, thus reducing costs, and achieved a lively spatial depth through the optical overlapping (fig. pp. 99–101). A similar development can also be seen in the simple lamps. If the hanging lamps "Madrid" or "Mallorica" achieve their effect in a manner similar to Wagenfeld's models by means of their satiny white smoothness and clear lines, the lamps "Granada" and "Minorca" are given an interior structure and demonstrate the same sweep as the double-shelled lamps (fig. pp. 102–3). With ribbing, Gangkofner provided the static decoration of the lamp with a tactile relief, giving the lamp its special charm (fig. pp. 112–13).

This becomes even more evident when Gangkofner's lamps are juxtaposed with the stark models of Wilhelm Braun-Feldweg, who considered himself an industrial designer and was a devotee of functionalism. From 1958 to 1959 Braun-Feldweg also worked for Peill + Putzler (fig. 1, p. 29).

In form and technical execution, the glass goblets that Gangkofner designed for Peill + Putzler are in no way inferior to those of Löffelhardt for the Vereinigten Farbenglaswerke in Zwiesel or the designs of Heinrich Sattler for the Ichendorfer Glassworks near Cologne. They are typical of the time before mechanical production, when crystal glass was blown by hand and finished in cold work. In 1956 Gangkofner designed the long-stemmed delicate glass goblet "Iris", whose reserved engraving only served to accentuate the form (fig. pp.134–35). The cut glasses "Allegro" with their asymmetrical foot are testaments to an early unconventional approach that mirrored the optimism of the 1950s (fig. p. 126). Ten years later similar approaches could be found among other designers, which were nonetheless typical of the 1960s in terms of style and production.[15] The colorless thick-

walled vessels, vases, bottles, pitchers, and tumblers for the Hesse Glassworks in Stierstadt (fig. pp. 148–49) had stylistic similarities to the products of the Jospehinen Glassworks in Schwäbisch Gmünd, where Konrad Habermeier was responsible for the cold working technique.[16]

In 1959 Gangkofner began to collaborate with lamp manufacturer ERCO Reininghaus & Co. in Lüdenscheid, which specialized in plastic lamps. As the first designer ever commissioned by the manufacturer,[17] the glass expert immersed himself without bias in the synthetic material and designed lamps that differed from the models for Peill + Putzler in their new austerity (fig. pp. 152,155). ERCO had experience with plastic already in the 1930s in the form of Bakelite and Cellidor. Although as a substitute for glass, plastic was initially not very highly esteemed, for economic reasons it became increasingly important in lighting design.[18] The folded lampshades 6111, 6114, and 6143 (fig. p. 172) hint at a Danish influence. There Le Klint and Skandia had been manufacturing lamp-like shades of coated paper or plastic since the 1940s, which did not go unnoticed by German manufacturers (fig. 4, p. 29).[19] From a functional perspective, the folding served to disperse the light. The plastic was sprayed and formed or molded in a vacuum, and thus, unlike glass, could not be further worked after being formed. The strictly horizontal or vertical alignment of the pattern was thus determined by the manufacturing process. The lightness of the material and a good ventilation system made it possible to hang several lamps closely together in groups, which became the fashion.[20]

Gangkofner's designs decisively shaped the production of plastic lighting and were so successful that they amounted to ERCO's first foray into lighting design.[21] Under the management of Klaus Jürgen Maack product systems came to play a central role. Architectural lighting, shaped by industrial design, replaced the design of imposing lighting fixtures as practiced by Gangkofner. By the end of the 1960s design-aesthetic reasons and technical advances caused hanging lamps, wall lamps, and ceiling lamps to be replaced by the spotlight.[22]

But Gangkofner did not stop with serial lighting design. A decisive and characteristic theme throughout his work was his continuous interest in light in building. Starting in the 1950s he became involved in numerous building projects and was sometimes even responsible for the entire lighting conception of a new structure. In this context Gangkofner developed various prism modules, manufactured by Hesse Glassworks in Stierstadt (fig. pp. 205, 200–1), which he could combine at will into various arrangements, groupings, and rhythms. His goal here was the illumination of large areas. In this, he adopted quite early on the thinking in systems that had come from the furniture branch, decisively promoted by System M 125 by Hans Gugelot in 1950 and the Design School in Ulm. At the end of 1959 he was able to undertake the planning of the entire lighting for the Meistersingerhalle in

Nuremberg. This project was characterized by a multitude of lighting types that would do justice to the differently functioning spaces such as entrance hall, foyer, cloakroom, concert hall, and stairway. He used prism formations for the concert areas, for example, in order to not to detract from the acoustics.[23] The hanging lamps were destined for the small areas of social contact. A couple of years later he once again applied the same concept for furnishing the new Pfalzbau theatre in Ludwigshafen, where he placed similar surfaces of light.[24] In other projects, Gangkofner also transferred his concept of the modular system onto a line of lamps of crystal glass balls (fig. pp. 214–15).[25]

As his main occupation, Gangkofner taught at the Academy of Fine Arts in Munich for forty years, his work as a glass and lighting designer taking a parallel course. During this time the only comparable training opportunity in southern Germany was at the Academy of Arts in Stuttgart. In contrast to Great Britain, Holland, or the Czech Republic, even today glass design remains an exception in German art academies. It is not included among the fine arts, because the fine arts are believed to entail an independence from material. But, in contrast, the training at the technical colleges—more functional in orientation—is strongly oriented along the lines of design and does not do justice to the demand for artistic freedom.[26] The resulting intermediary status could also be seen in the building itself. After the Academy of Applied Art merged with the Academy of Fine Arts in 1946 the glass workshop—like all the workshops for the applied arts—was placed on an intermediate floor created just for this purpose.[27] Squeezed into a narrow space and viewed critically by the representatives of the fine arts, Gangkofner was nonetheless able to secure the training in glass. His workshop belonged to the Department of Interior Architecture and was connected to the Chair for Decorative Painting and Interior Design of Professor Josef Hillerbrand. This resulted in a fruitful interaction between architecture and applied glass and led to works encompassing larger spaces. The most successful project in this respect was the laser installation on the occasion of the academy's 175th anniversary celebration, which arose out of a collaboration with the Institute of Quantum Physics in Garching (fig. p. 232).[28]

As a result of Gangkofner's very engaging and lively teaching activities, the interest in glass grew, even among students of other departments who used the workshop. During his many years of teaching and working Gangkofner included students in his freelance work, thus giving them the opportunity to prepare themselves for independent careers.[29] The installation of a glass furnace in the ceramic workshop, in use from about 1954 to 1960, enabled students to learn free work at the furnace with the help of Waldsassen glassmakers. They were made familiar with the material glass by visiting several glass workshops. The glass workshop at the academy in Munich developed more and more independence until—at the prompting of students—in 1983 an independent Chair for

Glass and Light was created. Renowned glass artists were students of Gangkofner, among them Karl Berg, Franz Xaver Höller, Ernst Krebs, Bernhard Schagemann, and Karin Stöckle-Krumbein.[30] When Gangkofner became an emeritus professor, a unique and lively era of glass training at the Munich academy came to an end.[31]

"I strove to create a unity between work, material, and form," is how Gangkofner described the beginning of his successful Waldsassen period.[32] He never relinquished this holistic thinking. In this way he was able to unite artistic and industrial creativity.

Xenia Riemann

[1] The collaboration with Barovier privately and later on commission of the Deutsche Werkstätten took place in 1912, 1913, 1914, and 1926, see Alfred Ziffer, Wolfgang von Wersin 1882–1976, Vom Kunstgewerbe zur Industrieform (Munich, 1991, 181f.); Bernhard Siepen, "Deutsche Formen in venezianischem Glas – ein Rückblick," Glaswelt 2 (1959), 9–10.

[2] Bruno Mauder, Meisterleistungen des Kunsthandwerks, Glas (Berlin, 1944), 5.

[3] Foremost among the glassmakers it is necessary to mention Ludwig Vorberger, who had already executed designs by the glass painter and designer Hans Theo Baumann in 1952. For his work from 1950 onwards, Baumann used antique glass from the glass workshops in Waldsassen. These objects can be found today in the Neuen Sammlung/Pinakothek der Moderne in Munich. Baumann's hollow glass designs, which have been interpreted as the foundation stone for his later glass design, have scarcely been published: Wilhelm Siemen, "Hans Theo Baumann – Für das Design, Zur Biografie," in H. Th. Baumann, Design, 1950–1990, exhib. cat. Museum der Deutschen Porzellanindustrie (Hohenberg an der Eger, 1990), 10, 134; Volker Kapp and H. Th. Baumann, Kunst und Design (Marburg/Lahn, 1989), 29; Florian Hufnagl, "Hans Theo Baumann zum 80. Geburtstag," in Ein Querschnitt aus dem Schaffen von H. Th. Baumann 1950–2004. Ausstellung des Kunstvereins Schopfheim e.V. (Maulburg; 2004), 30.

[4] "Form und Farbe. Prof. Walter Dexel, Braunschweig, zu den freigeblasenen Gläsern von A. F. Gangkofner," Glas im Raum 2/10 (1954), 12f.; Bernhard Siepen, "Die Lage im Kunstglas und ein Beispiel der Tat," Glas im Raum 3 (1954), 2–4; idem, "Gangkofner-Gläser. Freigeblasene Gläser ganz neuer Prägung," Glasforum 4 (1954).

[5] "Form und Farbe. Prof. Walter Dexel, Braunschweig, zu den freigeblasenen Gläsern von A. F. Gangkofner," Glas im Raum 2/10 (1954), 12; "A. F. Gangkofner, München, schreibt zu seinen eigenen Arbeiten," Glas im Raum, 2/10 (1954), 14: The glass workshop Waldsassen had in its possession approximately 4,500 color recipes.

[6] Bernhard Siepen, "Glas aus Deutschland auf der X. Triennale gezeigt," Glas im Raum, 3/3 (1955), 9f., illust.; Die Neue Sammlung – Staatliches Museum für angewandte Kunst München: Archive 1069 / A. F. Gangkofner Exhibition.

[7] Hanns Model, "Glasbummel durch die Deutsche Handwerksmesse," Glas im Raum 4/5 (1956), 9, illust..

[8] Helmut Ricke and Eva Schmitt (ed.), Italienisches Glas. Murano, Mailand 1930–1970 (Munich and New York, 1996), 21f.

[9] Helmut Ricke (ed.), Leerdam Unica. 50 Jahre modernes niederländisches Glas (Düsseldorf, 1977), XIX.

[10] Helmut Ricke and Ulrich Gronert (ed.), Glas in Schweden, 1915–1960 (Munich, 1986), 42f.

[11] Eisch had direct contact with the seven-year-older Gangkofner during his study visits at the Academy of Fine Arts in Munich. The trained glass engraver went there after his training with Bruno Mauder at the Technical College in Zwiesel. His opaque glass objects radically questioned earlier, traditional views of design. Already in the 1950s, before his meeting with the father of the American Studio Glass Movement, Harvey K. Littleton, the sculptor conceived of glass as an independent medium; see Bernhard Siepen, "Gesundes Neues aus dem Bayerischen Wald: Eisch-Gläser," Glas im Raum 3/4 (1955), 6; Helmut Ricke, Neues Glas in Europa. 50 Künstler – 50 Konzepte (Düsseldorf, 1990), 254–257.

[12] "Opalglasleuchten von Peill & Putzler," MD (Möbel und Dekoration) 11 (1959), 568–570.

[13] The glass designer Heinrich Fuchs is considered the inventor of this type of light; see Bernhard Siepen, "Gutes Neues in Gläsern und Glasleuchten auf der Hannover-Messe," Glas im Raum 4/6 (1956), 6; Gerhard Krohn, Lampen und Leuchten. Ein internationaler Formenquerschnitt (Munich, 1962), 131 (Fuchs).

[14] "Glasleuchten in ausgereiften Formen. Nach Entwürfen von Prof. Wagenfeld," Glasforum 6 (1953), 32–34; "Moderne Formen und Dekors," Glas im Raum 4 (1954), 11 (Wagenfeld); Bernhard Siepen, "Gutes Neues in Gläsern und Glasleuchten auf der Hannover-Messe," Glas im Raum 4/5 (1956), 6, illust. (Wagenfeld, Gangkofner); "Hängeleuchten," MD (Möbel und Dekoration) 7 (1959), 377 (Wagenfeld, Gangkofner).

[15] I Colombo. Joe Colombo 1930–1971. Gianni Colombo 1937–1993, exhib. cat. Galleria d'Arte Moderna e Contemporanea Bergamo (Milan, 1995), 137.

[16] See Konrad Habermeier. Künstlerische Glasveredelung und Design, ed. Maria Schüly, exhib. cat. Augustinermuseum (Freiburg im Breisgau, 1987).

[17] A sales representative who also represented Peill + Putzler recommended the glass designer Gangkofner to ERCO. He was thus the first glass designer engaged by ERCO; Klaus Jürgen Maack, conversation with the author, Lüdenscheid, 8 January, 2008.

[18] In the 1950s Wolfgang Tümpel, at the Hochschule für bildende Künste (College of Fine Arts) in Hamburg, was working with Plexiglas for the Doria-Werk in Fürth and the company hesse-leuchten was using the plastic Lystra. One of the leading producers of lighting in Europe was the Danish manufacturer Louis Poulson, which offered models of acrylic plastic; see Gerhard Krohn, Lampen und Leuchten (Munich, 1962), 184f, nos. 705, 708, 709 (Tümpel, Hochschule für bildende Künste Hamburg); Claudia Gross-Roath, Jetzt kommt Licht ins Wirtschaftswunder ... Erhellende Worte zum Thema Beleuchtung in den 50er Jahren. Studies in European Culture, 2 (Weimar, 2005), 46, 186 (Tümpel, illust.); "Lystra-Leuchten von Hermann Hesse," MD (Möbel und Dekoration) 6 (1960), 308; "Lampen von Louis Poulsen & Co. A/S," MD (Möbel und Dekoration) 5 (1959), 265.

[19] "Der Neubau für die Generaldirektion der 'Allianz' am Englischen Garten in München," Baumeister 10 (1955), 680 (Skandia); Roberto Aloi, Esempi di decorazione moderna di tutto il mondo. Illuminazione d'oggi (Milan, 1956), 176; MD (Möbel und Dekoration) 1 (1959), 15, 49 (Le Klint); "Leuchten der Werkstatt Ernamaria Fahr," MD (Möbel und Dekoration) 7 (1959), 368f.; Gerhard Krohn, Lampen und Leuchten. Ein internationaler Formenquerschnitt (Munich, 1962), 105 (Skandia), 122 (Le Klint).

[20] "Kunststoff-Leuchtenserie von Reininghaus & Co," MD (Möbel und Dekoration) 9 (1963), 474f.

[21] Klaus Jürgen Maack, conversation with the author, Lüdenscheid, 8 January, 2008. In addition to Gangkofner, who worked for ARCO until 1968, during the 1960s, Maack engaged other international designers such as Terence Conran, Ettore Sottsass, Roger Tallon, and Dieter Witte, as well as Otl Aicher in the 1970s for redesigning the company's corporate identity; see Rat für Formgebung (ed.), Klaus Jürgen Maack. Design oder die Kultur des Angemessenen (Braunschweig, 1993), 28.

[22] Dramatic lighting designs as well as low voltage and stereo technology catch on; Klaus Jürgen Maack, conversation with the author, 11 January, 2008; Rat für Formgebung (ed.), Klaus Jürgen Maack. Design oder die Kultur des Angemessenen (Braunschweig, 1993), 13f.; Claudia Gross-Roath, Jetzt kommt Licht ins Wirtschaftswunder ... Erhellende Worte zum Thema Beleuchtung in den 50er Jahren. Studies in European Culture, 2 (Weimar, 2005), 170, 188f.

[23] "Meistersingerhalle in Nürnberg," Baumeister 3 (1964), 244.

[24] Franz Winzinger, Die Meistersingerhalle in Nürnberg (Munich, 1967), 21–61; Neuer Pfalzbau Ludwigshafen am Rhein (Mannheim, 1968), 68, 100–118.

[25] "Kosmetik-Werk bei München. Management und Femininität," Baumeister 1968, 865–70, 867 illust. (crystal chandelier); Neuer Pfalzbau Ludwigshafen am Rhein (Mannheim, 1968), 68, 113.

[26] Franz Xaver Höller, Technical College for Glass in Zwiesel, conversation with the author about glass training in Germany, 6 January, 2008.

[27] Thomas Zacharias (ed.), Tradition und Widerspruch. 175 Jahre Kunstakademie München (Munich, 1985), 319; Before 1946 the training in "Glasmalen," or glass painting (cold working techniques) was a part of the general educational program at the Academy of Applied Arts in Munich; see Claudia Schmalhofer, Die Kgl. Kunstgewerbeschule München (1868–1918). Ihr Einfluss auf die Ausbildung der Zeichenlehrerinnen (Munich, 2005), 89.

[28] Natalie Fuchs and Helmut R. Vogl, Licht und Raum. Eine Semesteraufgabe der Klasse Glas + Licht (Prof. A. Gangkofner) und zugleich ein Beitrag zum 175jährigen Jubiläum der Akademie der Bildenden Künste München (Munich, 1989).

[29] For example with Bernhard Schagemann the development of the prism wall for the war graves monument at Munich's Waldfriedhof; see "Aloys Ferdinand Gangkofner. Entstehung und Wirkung des Prismenturms," Berichte und Mitteilungen des Landesverbandes Bayern im Volksbund Deutsche Kriegsgräberfürsorge e. V. 6 (1962), 39–50. I would like to thank Franz Xaver Höller, Zwiesel for his helpful information.

[30] Helmut Ricke, Neues Glas in Deutschland (Düsseldorf, 1983), 122, 158, 227, 253; I would like to give special thanks to Ilsebill Gangkofner, Munich, Dr. Helmut Ricke of the Glasmuseum Hentrich in Düsseldorf, and Annette Doms, DGG, Offenbach am Main for their support. I would also like to warmly thank Klaus Jürgen Maack, former managing director of ERCO, for his clarification of the development of lighting design at ERCO.

[31] Gangkofner's successor was Ludwig Gosewitz. In 2001 the Chair was changed to the Chair for Ceramics and Glass. Frau Grill, Academy of Fine Arts, Munich, conversations with the author on 16 December, 2007 and 3 January, 2008.

[32] From a manuscript accompanying an exhibition of his glass in the Landesgewerbeamt Stuttgart, 1954 (private collection).

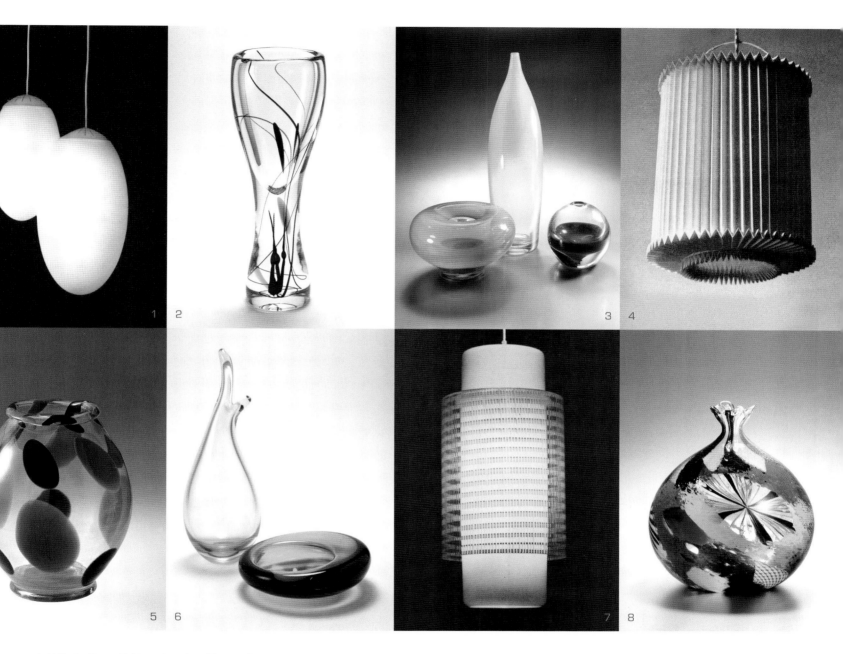

1 Wilhelm Braun-Feldweg, Leuchte „Havanna",
 Peill + Putzler, Düren, 1959

2 Vicke Lindstrand, Vase „Abstracta",
 Glashütte Kosta, Kosta, 1950/51

3 Floris Meydam, Vasen Leerdam Unica,
 Glasfabriek Leerdam, Leerdam, 1957/58

4 Kaare Klint, Leuchte, Le Klint,
 Odense, um 1956

5 Wolfgang von Wersin, Vase, Kristallglasfabrik vorm.
 Steigerwald, Regenhütte, 1935

6 Per Lütken, Vase und Schale, Holmegaards Glasverk,
 Kopenhagen, 1952

7 Wilhelm Wagenfeld, Leuchte „Berlin", Peill + Putzler,
 Düren, 1958

8 Dino Martens, Vase „Oriente",
 Vetreria Aureliana Toso, Murano, um 1954

Wilhelm Braun-Feldweg, Lamp "Havanna," 1
Peill + Putzler, Düren, 1959

Vicke Lindstrand, Vase "Abstracta," 2
Kosta Glassworks, Kosta, 1950–51

Floris Meydam, Leerdam Unica Vases, 3
Glasfabriek Leerdam, Leerdam, 1957–58

Kaare Klint, Lamp, Le Klint, 4
Odense, ca. 1956

Wolfgang von Wersin, Vase, Kristallglasfabrik vorm. 5
Steigerwald, Regenhütte, 1935

Per Lütken, Vase and bowl, Holmegaards Glasverk, 6
Copenhagen, 1952

Wilhelm Wagenfeld, Lamp "Berlin," Peill + Putzler, 7
Düren, 1958

Dino Martens, Vase "Oriente," 8
Vetreria Aureliana Toso, Murano, ca. 1954

FREIGEBLASENE GLÄSER
FREE-BLOWN GLASS OBJECTS

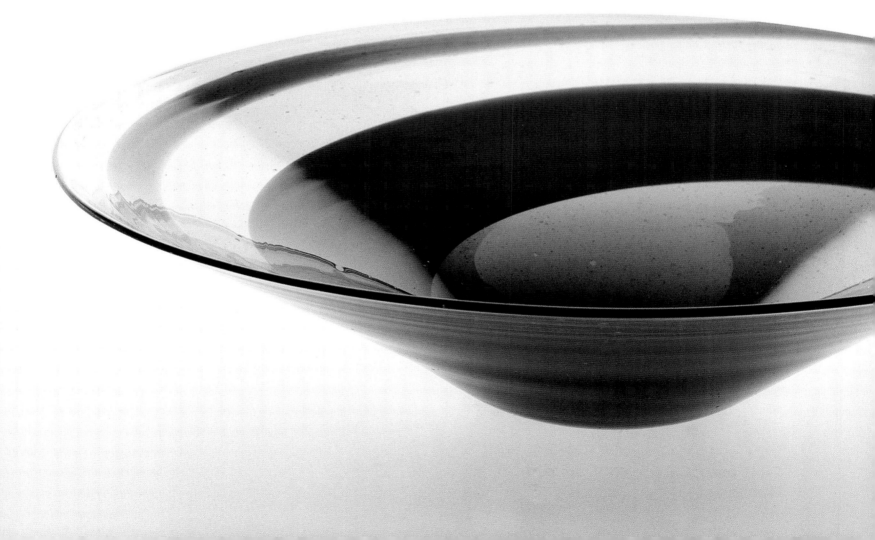

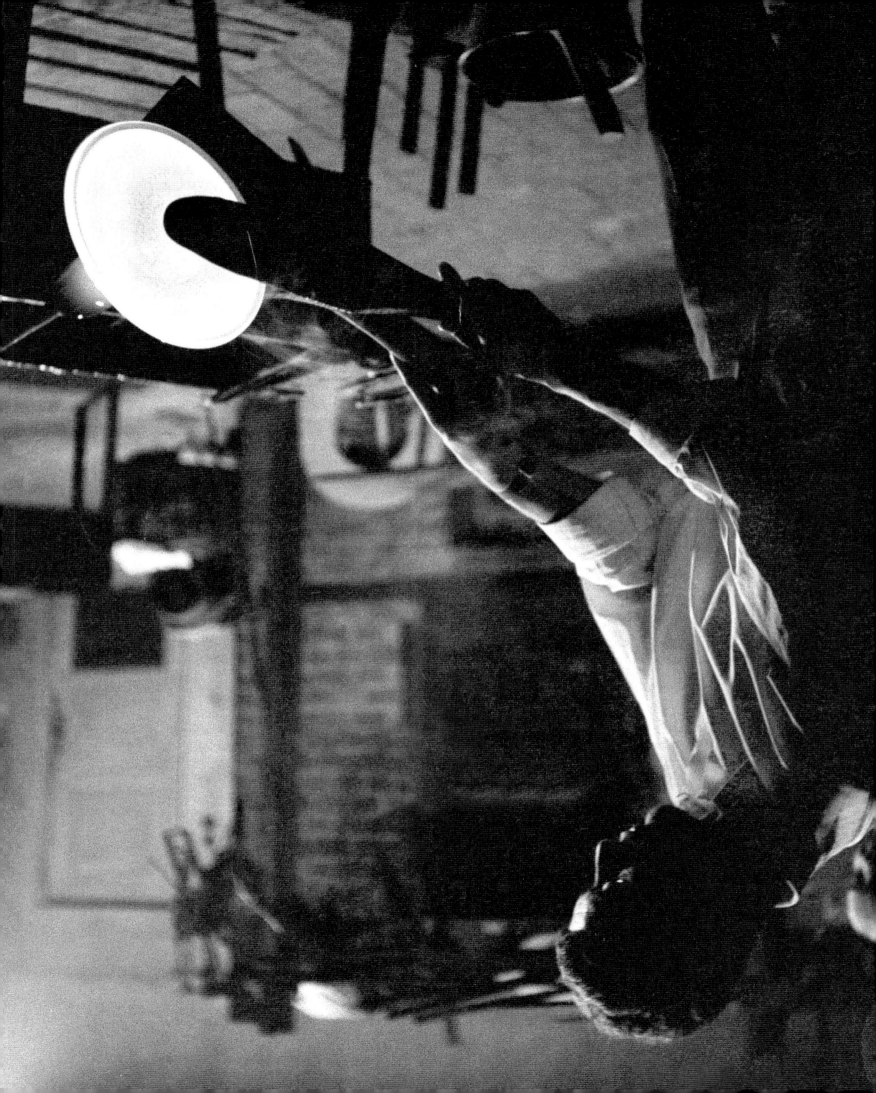

Aloys F. Gangkofner wuchs im Umfeld des Glases auf. Ihm war das Handwerk und die Materie vertraut. Das Wiederauffinden und Anwenden alter Glasmachertechniken war ihm ein großes Anliegen. 1952 ermöglichte ihm die Glashütte Lamberts in Waldsassen, dort zu experimentieren und zu arbeiten. Sie stellte ihm nicht nur die Hütte, sondern auch die Glasmacher zur Verfügung. Aloys F. Gangkofner verstand es, die Glasmacher so zu begeistern, dass sie verlorene Freizeit und außerordentliche Anstrengungen vergaßen. Dieses Zusammengehörigkeitsgefühl ist über Jahre aufgebaut worden. Nur so konnten die einzigartigen Gefäße entstehen. Eine flüchtige Skizze zur Form an der Tafel, oft auch nur an einer Ofenwand, genügte den Glasmachern, um zu erkennen, was Aloys F. Gangkofner wollte. Hier muss im Besonderen Ludwig Vorberger genannt werden, der durch seine schnelle Einfühlungsgabe und sein glasmacherisches Können Wesentliches zur Zusammenarbeit beitrug. Das Aufblasen übernahmen die Glasmacher, das Formen führte Aloys F. Gangkofner aus. Techniken, die in der Glasfabrik Lamberts schwer durchzuführen waren, wurden am Ofen in der Fachschule für Glas in Zwiesel ausprobiert. Ebenso arbeitete Aloys F. Gangkofner am Ofen in den Hessenglaswerken in Stierstadt. Hier entstanden nicht nur freigeblasene Gefäße, sondern auch seine Prismen-Module, die er für seine freien Arbeiten anwendete. Sein sicheres Formgefühl, seine Kenntnis um die alten Glasmachertechniken und das Beherrschen der Materie Glas führten zur Verwirklichung seiner Formvorstellung. Seine Verbundenheit mit dem Handwerk war immer spürbar.

Aloys F. Gangkofners freigeblasene Gefäße erregten in den 50er Jahren großes Aufsehen. Sie wurden von Museen und Sammlern angekauft, in Ausstellungen in Europa, den Vereinigten Staaten, sogar in Indien durch den Deutschen Kunstrat gezeigt. Die zahlreichen Zeitungskritiken waren manchmal überschwenglich. Viele Gläser kehrten von Ausstellungen nicht zurück, zerbrachen oder wurden verschenkt. So ist uns wenig erhalten geblieben.

FREE-BLOWN GLASS OBJECTS

Aloys Gangkofner grew up surrounded by glass. The craft and the materials were familiar to him and the redis-covery and use of old glassmaking techniques was of great importance to him. In 1952 the Lamberts glass-works in Waldsassen allowed him to experiment and work there. It placed not only the glassworks but also the glassmakers at his disposal. Gangkofner knew how to make the glassmakers so enthusiastic that they forgot about the extraordinary efforts demanded of them and the loss of their free time. This feeling of belonging toge-ther was built up over a period of many years. The unique vessels could come about only in this way. A fleeting sketch of the form on the blackboard, often only on the wall of the furnace, was enough for the glassmakers to recognize what Gangkofner wanted. In this context Ludwig Vorberger must be mentioned in particular; he contributed greatly to the collaborative work through his quick grasp of the project and his skill at glassmaking. The glassmaker was responsible for inflating the glass, Gangkofner for the forms. Techniques that were difficult to execute at the Lamberts glassworks would be tried out at the furnace of the Technical College for Glass in Zwiesel. Aloys Gangkofner worked in this way too at the furnace of the Hesse Glassworks in Stierstadt. Not only free-blown glass originated here but also his prism module, which he used in his freelance works. His sure sense of form, his knowledge of old glassmaking techniques, and his mastery of the material glass led to the realization of his formal ideas. His ties to the craft of glassmaking were always tangible.

Aloys Gangkofner's free-blown vessels caused a great sensation in the 1950s. They were purchased by muse-ums and collectors, and shown in exhibitions in Europe, the U.S., even in India through the Deutscher Kunstrat (German Arts Council). The numerous print critics were at times wild with enthusiasm. Many objects did not return from exhibitions, were broken, or were given away. Very little has been preserved for us.

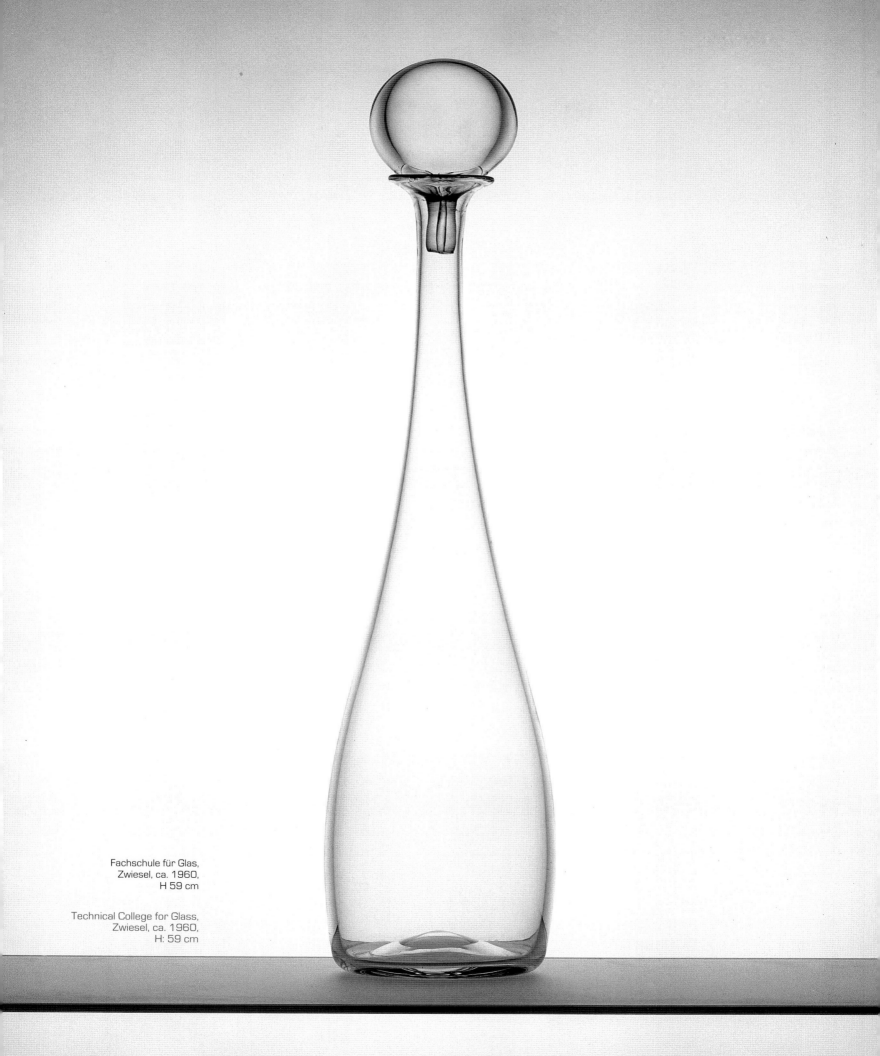

Fachschule für Glas,
Zwiesel, ca. 1960,
H 59 cm

Technical College for Glass,
Zwiesel, ca. 1960,
H: 59 cm

BESCHREIBUNG DER HOHLSCHNÜRLTECHNIK DES GEFÄSSES AUF S. 39

Vorform zur Herstellung von Hohlfäden innerhalb der Wandung von Glasgefäßen aller Art.

Beschreibung: Hergestellt wird eine zylindrische Eisenform lt. Zeichnung, welche vom Boden her mit freistehenden Stahlstiften versehen ist. [Die Anzahl richtet sich nach dem Durchmesser der Form.] Die Stifte müßen gerade soweit voneinander entfernt liegen, daß sich beim Einblasen des Innenglases dieses gerade noch an den äusseren Glaszylinder anblasen kann.

Zudem wird beim Vorgang der Herstellung zuerst ein Glaszylinder vorgefertigt, welcher in Kühltemperatur zwischen die Außenwandung der Stahlform und den freistehenden Stiften eingelegt wird. Sodann wird Glas [hohl] von der Pfeife her in den ganzen Hohlraum so fest eingeblasen, daß dieser, die stehenden Stifte umschließend, sich gerade noch [und an allen Stellen zwischen den Stiften] an den vorgefertigten Glaszylinder anbläst. Sodann wird [werden] entweder das ganze Glasstück, jetzt doppelwandig mit hohlen Zwischenräumen, aus der Form gezogen, im Ofen oder einer Trommel gewärmt und an diesem x Punkt [siehe Zeichnung] Glaszylinder und innere Form zusammen verschlossen. Von diesem Augenblick an sind die Hohlräume verschlossen und [es] kann weiteres Glas, wenn erforderlich, aufgenommen werden und zu Formen der Endbestimmung eingeblasen oder freigeblasen werden. Je nachdem muß das Glas an dieser Stelle … [siehe Zeichnung] auch abgezogen werden. [Schere]

München, den 15.1.1964 Steirerstraße 8 A. F. Gangkofner

DESCRIPTION OF AIR TWIST STEMS TECHNIQUE USED FOR VESSEL ON PAGE 39

Blank mold for the production of hollow threads within the sides of glass vessels of all types.

Description: A cylindrical iron form is produced in accordance with the drawing. It is supplied with freestanding steel pins, the number of which is determined by the diameter of the form. The pins must be separated from each other just enough so that when the inner glass is blown into the form, it is possible to blow the inner glass against the outer glass cylinder.

In the production process, first a glass cylinder is prepared, which—when cool—is then placed between the exterior walls of the steel form and the freestanding pins. Glass [hollow] is then blown with the pipe into the entire hollow area firmly enough so that it is blown right up against the prepared glass cylinder in all the interstices between the pins, thus surrounding them. Then the entire glass piece—now double-walled with hollow spaces between the walls—is removed from the form, warmed either in the furnace or glory hole and at point x [see drawing] the glass cylinder and inner form are closed up. From this point on, the hollow spaces are closed and, if necessary, more glass can be added, either by blowing into the glass piece or by free blowing it to create the final form, or, glass may also have to be removed (by cutting) here [see drawing].

Munich, Steirerstraße 8, 15 January, 1964 A. F. Gangkofner

Rohform zur Herstellung
von Hohlkörpern innerhalb der
Wandung von Gefäßen aller Art:

Beschreibung: Hergestellt wird eine zylindrische Eisenform lt. Zeichnung, welche vom Boden her mit freistehenden Eisenstiften versehen ist. (Die Anzahl richtet sich nach dem Durchmesser der Form. Die Stifte müssen gerade soweit voneinander entfernt liegen, daß sich beim Einblasen der mundgeblasene Kolben gerade noch an den äußeren Glaszylinder anblasen kann.

Sodann wird, beim Vorgang der Herstellung, zuerst ein Glaszylinder ausgeblasen, welcher in Rüsttemperatur zwischen die Außenwandung der Eisenform und den freistehenden Stiften eingelegt wird. Sodann wird Glas (Gas?) von der Fläche her in den ganzen Hohlraum so fest eingeblasen, daß dieses, die stehenden Stifte umschließend, sich gerade noch (und an allen Stellen zwischen den Stiften) an den vorgeblasenen Glaszylinder anbläst. Sodann wird nunmehr das ganze Glasstück, jetzt doppelwandig, ... an der Form gezogen ... an diesem x Punkt Glaszylinder und innere Form zusammen ... Von diesem Augenblick an ... die Hohlräume ... Glas ... kann nunmehr Glas vom ... aufgenommen ... je nach dem mehr das Glas an diese Stelle auf abgezogen werden.
(Üher)

München, den 15.1.1964
Barerstr. 8

[signature]

37

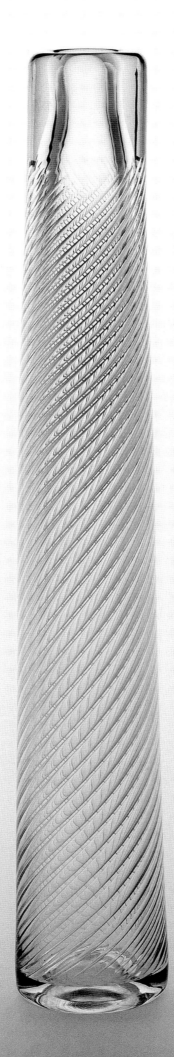

Hohlschnürltechnik
Fachschule für Glas, Zwiesel, 1959,
H 56,5 cm

Air twist stems technique
Technical College for Glass, Zwiesel, 1959,
H: 56,5 cm

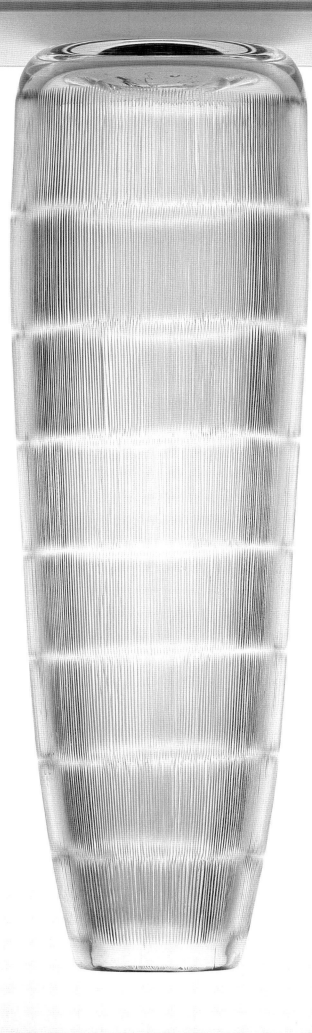

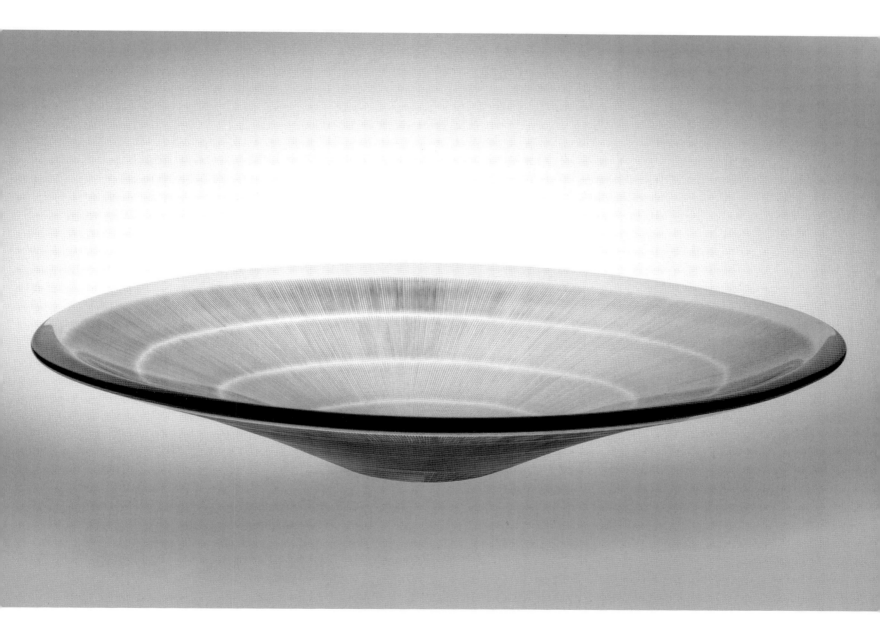

Spun, oval, cut
Hesse Glassworks, Stierstadt, 1960,
diam.: 57 cm

Geschleudert, oval, geschliffen
Hessenglaswerke, Stierstadt, 1960,
Ø 57 cm

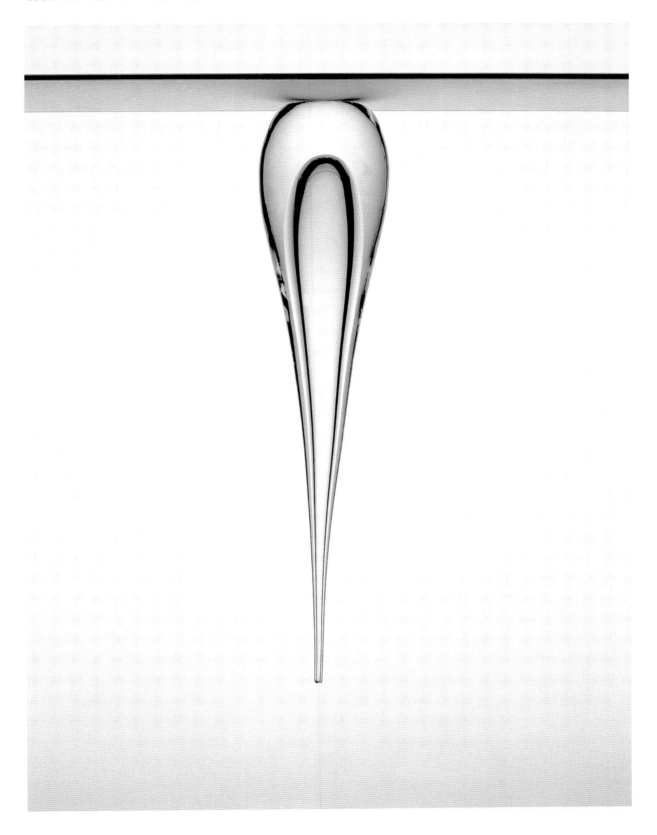

Hesse Glassworks, Stierstadt, 1963,
H: 53,5 cm

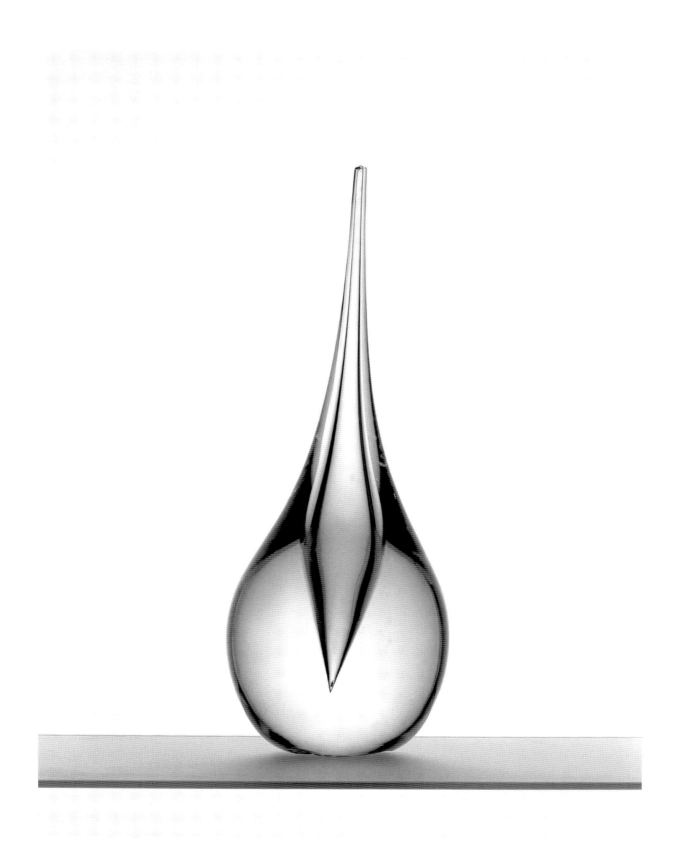

Hesse Glassworks, Stierstadt, 1963,
H: 45 cm

Hessenglaswerke, Stierstadt, 1963,
H 45 cm

Fadenauflage, gerissen, überstochen
Lamberts, Waldsassen, ca. 1959,
H 31,5 cm

Applied threads, torn, cased
Lamberts, Waldsassen, ca. 1959,
H: 31.5 cm

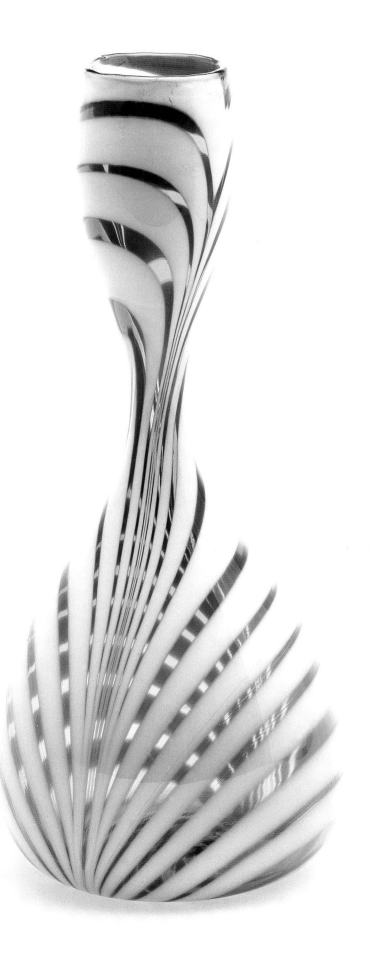

**Gebläseltes Grundglas,
Fadenauflage, gerissen,
überstochen**
Lamberts, Waldsassen,
ca. 1954, H 48 cm

**Base glass with bubbles,
applied threads, torn, cased**
Lamberts, Waldsassen,
ca. 1954, H: 48 cm

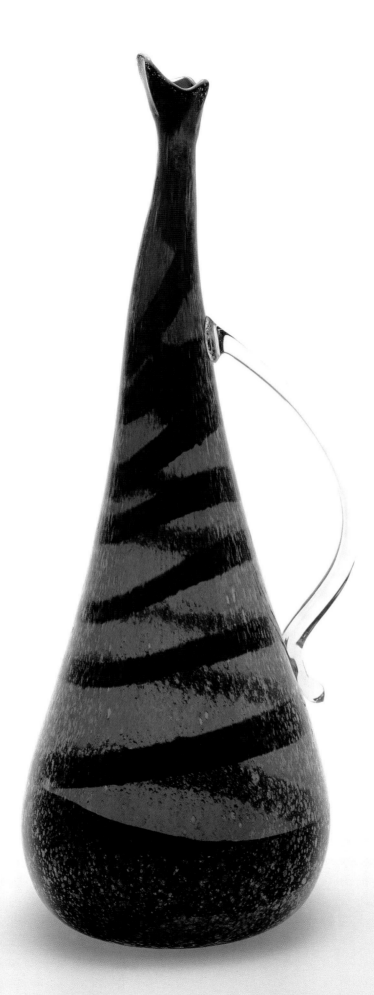

Gebläseltes Grundglas,
Faden aufgesponnen,
überstochen
Lamberts, Waldsassen,
ca. 1952, H 57 cm

**Base glass with bubbles,
applied spun threads,
cased**
Lamberts, Waldsassen,
ca. 1952, H: 57 cm

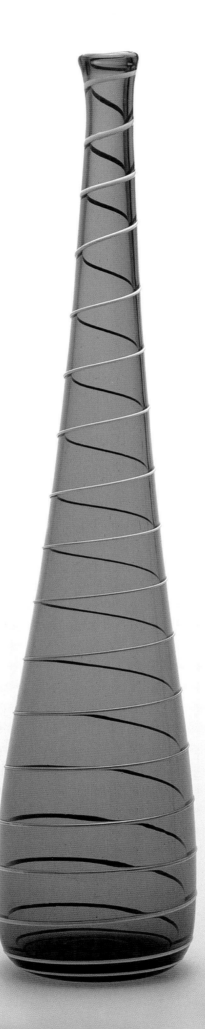

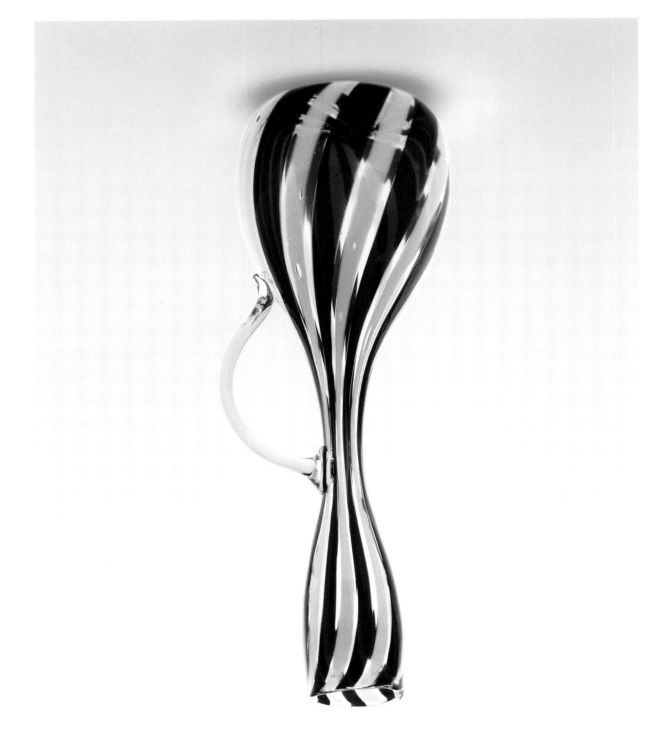

Bänder aufgerollt,
zum Kölbl geformt, überstochen
Lamberts, Waldsassen, 1959,
H ca. 28 cm

Applied and marvered
bands to form the parison, cased
Lamberts, Waldsassen, 1959,
H: ca. 28 cm

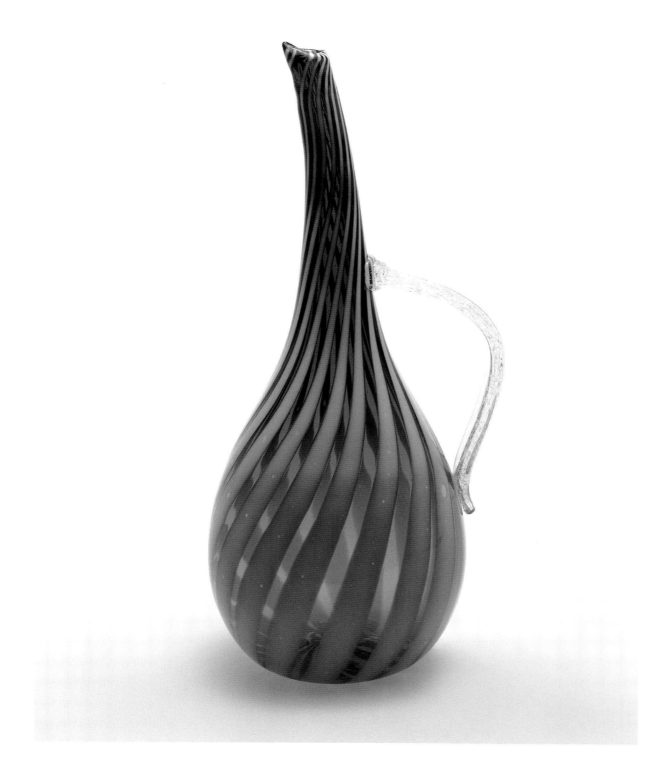

Opal bands picked up with blue parison
Lamberts, Waldsassen, 1954,
H: 38 cm

Opalbänder auf blaues
Kölbl aufgenommen
Lamberts, Waldsassen, 1954,
H 38 cm

Faden aufgesponnen,
gerissen, überstochen
Lamberts, Waldsassen, 1953,
H 34,5 cm

Applied spun threads,
torn, cased
Lamberts, Waldsassen, 1953,
H: 34.5 cm

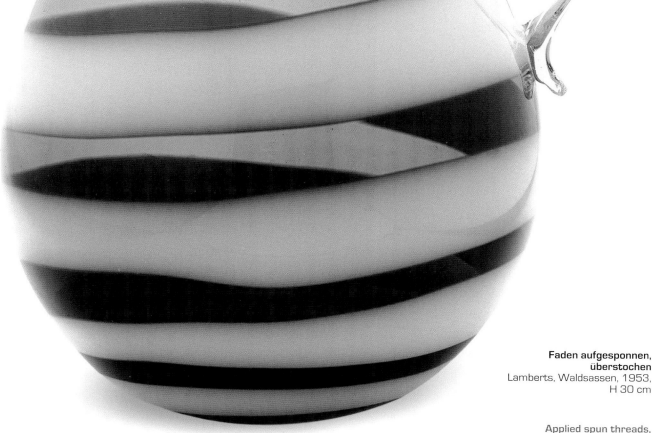

**Faden aufgesponnen,
überstochen**
Lamberts, Waldsassen, 1953,
H 30 cm

**Applied spun threads,
cased**
Lamberts, Waldsassen, 1953,
H: 30 cm

Gebläseltes Grundglas,
Faden aufgesponnen, geschleudert
Lamberts, Waldsassen, 1954,
Ø 50 cm

Base glass with bubbles,
applied threads, spun
Lamberts, Waldsassen, 1954,
diam.: 50 cm

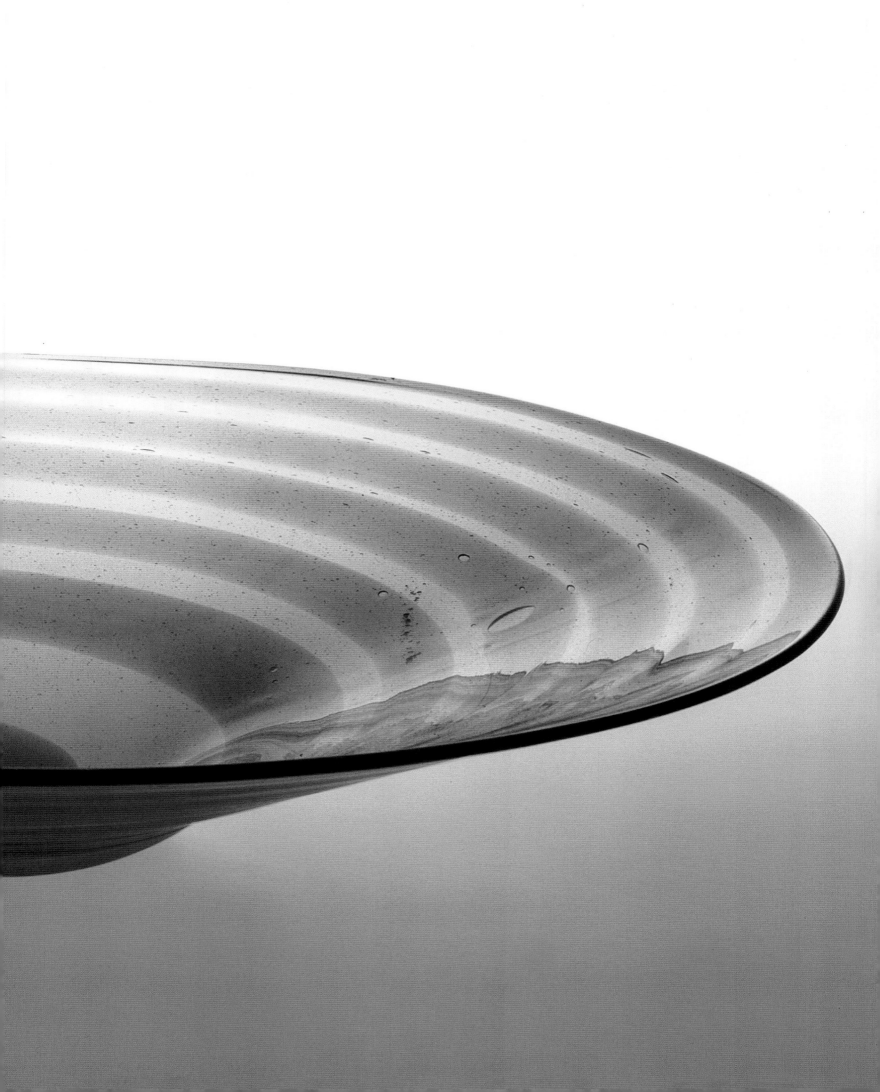

**Faden aufgesponnen,
gerissen, geschleudert**
Lamberts, Waldsassen, 1953,
Ø 34 cm

Applied threads,
torn, spun
Lamberts, Waldsassen, 1953,
diam.: 34 cm

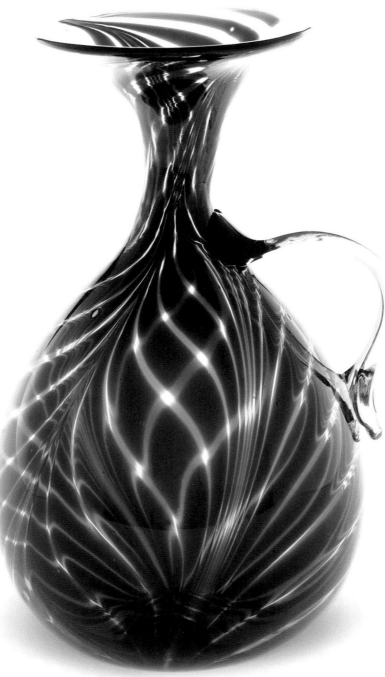

Kristallglas mit blauem Faden
umsponnen, gegenläufig gerissen
Lamberts, Waldsassen, 1960,
H 25 cm

Crystal with applied
blue threads, spun and torn
in opposite directions
Lamberts, Waldsassen, 1960,
H: 25 cm

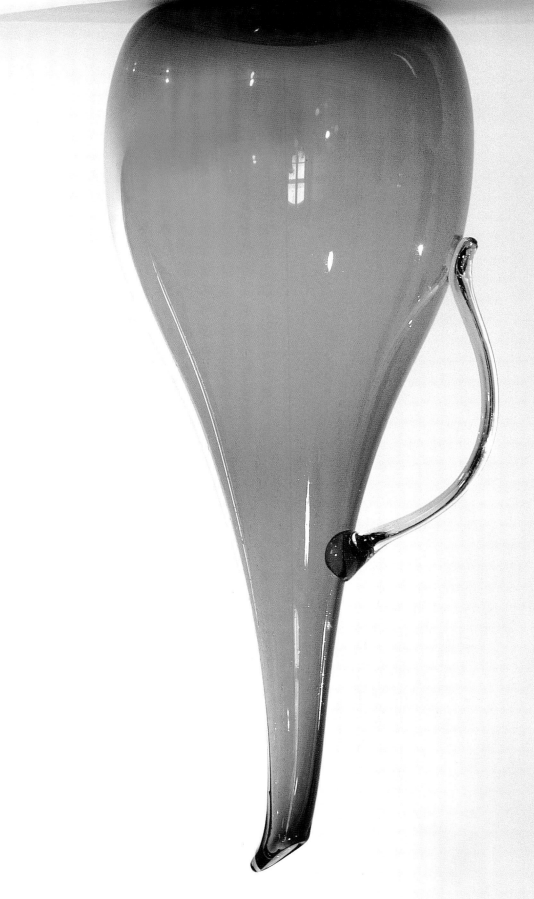

Solid work
Lamberts, Waldsassen,
1953, H: 50 cm

Massiv gearbeitet
Lamberts, Waldsassen,
1953, H 50 cm

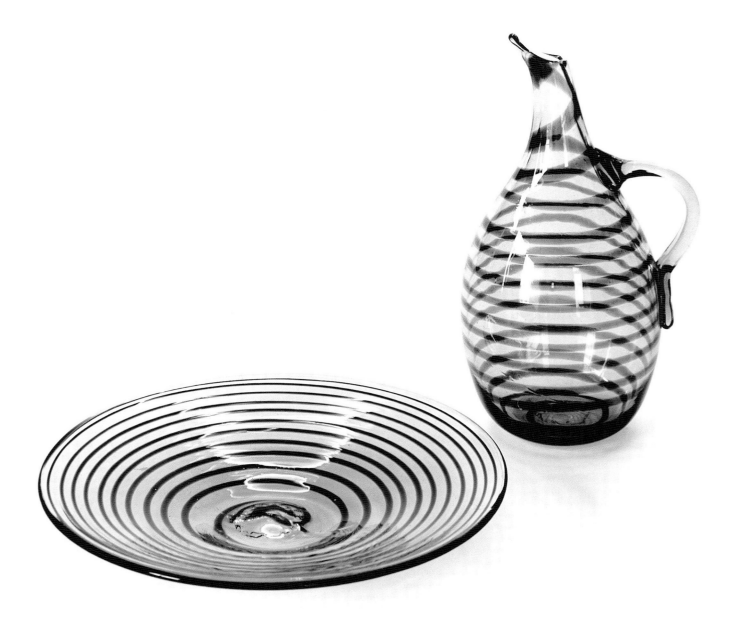

Applied spun threads
Lamberts, Waldsassen, 1960,
Bowl: diam.: ca. 30 cm;
Pitcher: H: 26 cm

Faden aufgesponnen
Lamberts, Waldsassen, 1960,
Schale: Ø ca. 30 cm;
Krug: H 26 cm

Grundglas grau und hellgraublau,
Faden hellrot und blau, aufgesponnen
Lamberts, Waldsassen, 1952,
H ca. 50 cm; H ca. 40 cm

Gray and light grayish-blue base glass,
light red and blue applied spun threads
Lamberts, Waldsassen, 1952,
H: ca. 50 cm; H: ca. 40 cm

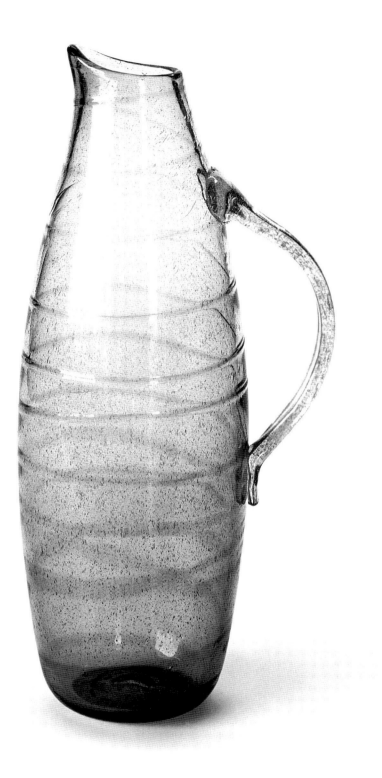

Base glass with bubbles,
light grayish-blue and blue applied spun threads
Lamberts, Waldsassen, 1953,
H: ca. 45 cm

**Gebläseltes Grundglas
hellgraublau, blauer Faden aufgesponnen**
Lamberts, Waldsassen, 1953,
H ca. 45 cm

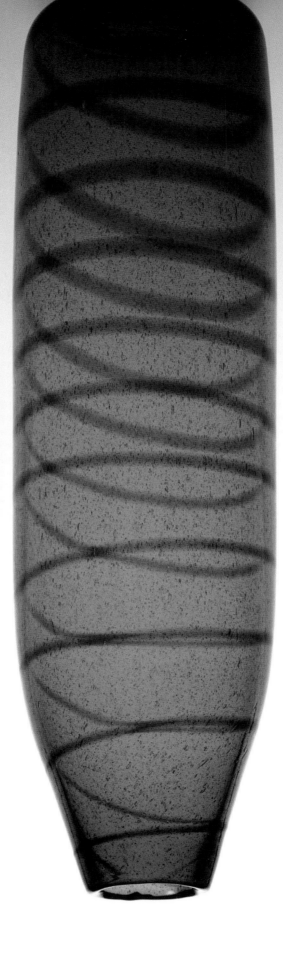

Gebläsetes Grundglas,
Faden aufgesponnen
Lamberts, Waldsassen, 1958,
H 42,5 cm

Base glass with bubbles,
applied spun threads
Lamberts, Waldsassen, 1958,
H: 42,5 cm

Gebläseltes
Grundglas,
Faden grob
aufgesponnen,
überstochen
Lamberts,
Waldsassen, 1952,
H 25 cm

Base glass with bubbles,
randomly applied
thread, cased
Lamberts, Waldsassen, 1952,
H: 25 cm

Krug, gebläseltes Grundglas, chromgrün,
Bandauflage opalweiß
Lamberts, Waldsassen, 1953, H 49 cm

Vase, gebläseltes Grundglas,
hellgrau, Bandauflage opalweiß
Lamberts, Waldsassen, 1953, H 26 cm

Pitcher, chrome green base glass with
bubbles, opal white applied bands
Lamberts, Waldsassen, 1953, H: 49 cm

Vase, light gray base glass with
bubbles, opal white applied bands
Lamberts, Waldsassen, 1953, H: 26 cm

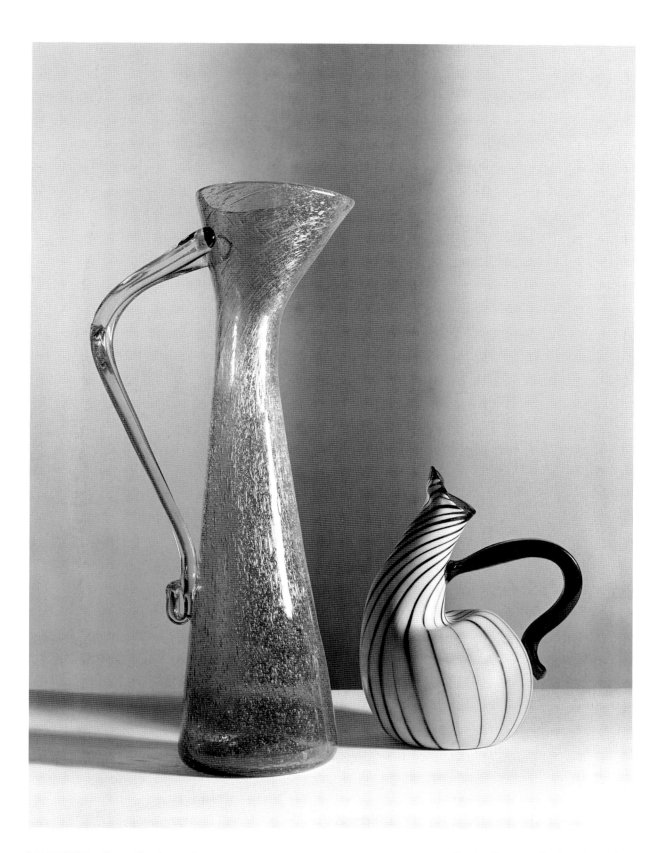

Large pitcher, silver-yellow base glass
with bubbles, handle split at top
Lamberts, Waldsassen, 1953, H: 49.5 cm

Small pitcher, opal white applied bands, dark blue handle
Lamberts, Waldsassen, 1953, H: 26 cm

Großer Krug, gebläseltes Grundglas,
silbergelb, Henkelansatz geteilt
Lamberts, Waldsassen, 1953, H 49,5 cm

Kleiner Krug, Bandauflage opalweiß, Henkel dunkelblau
Lamberts, Waldsassen, 1953, H 26 cm

Faden aufgesponnen,
geschleudert und gefaltet
Lamberts, Waldsassen, 1952,
H 28,5 cm; H 17 cm

Applied thread,
spun, and folded
Lamberts, Waldsassen, 1952,
H: 28.5 cm; H: 17 cm

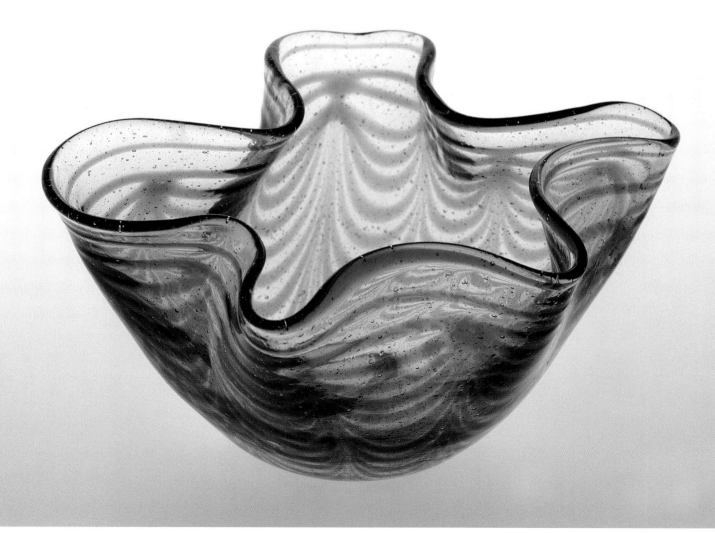

Base glass with small bubbles,
applied threads, torn
spun, and folded
Lamberts, Waldsassen, 1953, H: 12 cm

Leicht gebläseltes Grundglas,
Faden aufgesponnen, gerissen,
geschleudert und gefaltet
Lamberts, Waldsassen, 1953, H 12 cm

Graublau, oben
geschnitten und gefaltet
Lamberts, Waldsassen, 1952,
H ca. 45 cm

Grayish-blue, above
cut and folded
Lamberts, Waldsassen, 1952,
H: ca. 45 cm

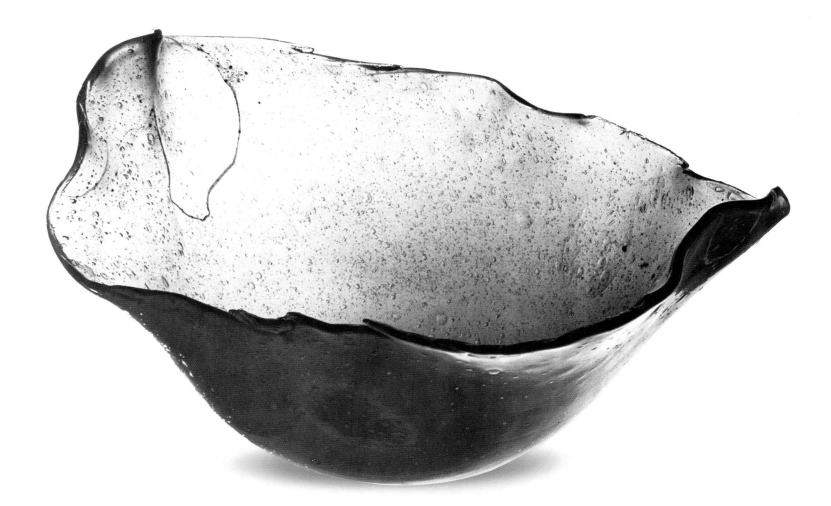

Base glass with bubbles, randomly cut
and spun, slightly folded
Lamberts, Waldsassen, 1952,
H: ca. 15 cm

Gebläseltes Grundglas, grob geschnitten
und geschleudert, leicht gefaltet
Lamberts, Waldsassen, 1952,
H ca. 15 cm

Gebläseltes Grundglas, graublau,
Faden opalweiß aufgesponnen
Lamberts, Waldsassen, 1952,
H 42 cm

Gray-blue base glass with bubbles,
opal-white applied spun threads
Lamberts, Waldsassen, 1952,
H: 42 cm

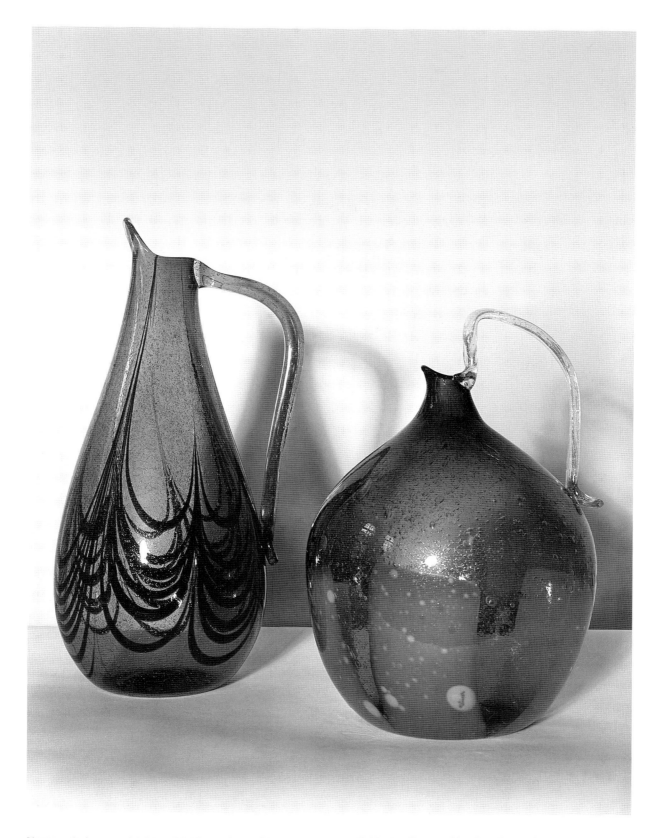

Narrow pitcher, grayish blue-violet base glass with
bubbles, dark red applied spun threads, torn
Lamberts, Waldsassen, 1952, H: 44 cm

Rounded pitcher, gray-violet base glass with
bubbles, applied opal band threads, cased
Lamberts, Waldsassen, 1952, H: 34 cm

Schlanker Krug, gebläseltes Grundglas, graublau-violett,
Faden dunkelrot, aufgesponnen, gerissen
Lamberts, Waldsassen, 1952, H 44 cm

Bauchiger Krug, gebläseltes Grundglas, grauviolett,
mit Opalbandauflage, überstochen
Lamberts, Waldsassen, 1952, H 34 cm

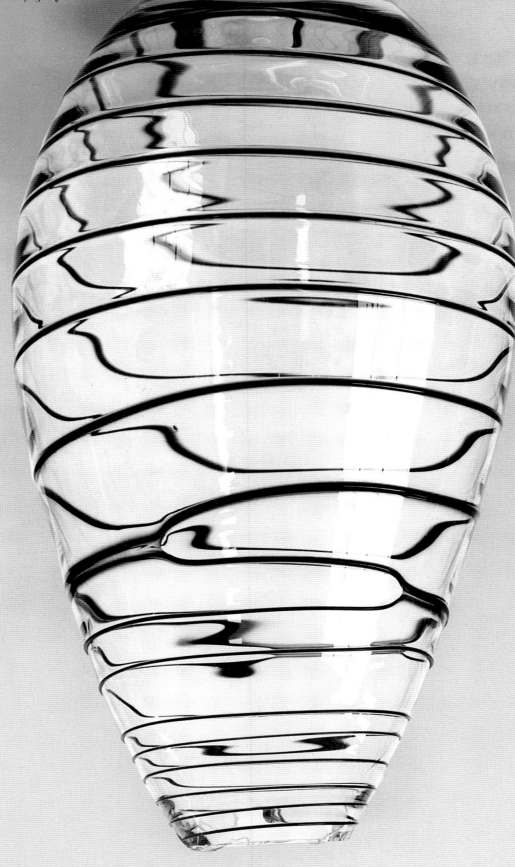

Faden aufgesponnen
und fertig geformt
Lamberts, Waldsassen, 1952,
H ca. 70 cm

Applied spun thread
finished off hand
Lamberts, Waldsassen, 1952,
H: ca. 70 cm

Faden aufgesponnen
und fertig geformt
Lamberts, Waldsassen, 1952,
H ca. 70 cm

Applied spun thread
finished off hand
Lamberts, Waldsassen, 1952,
H: ca. 70 cm

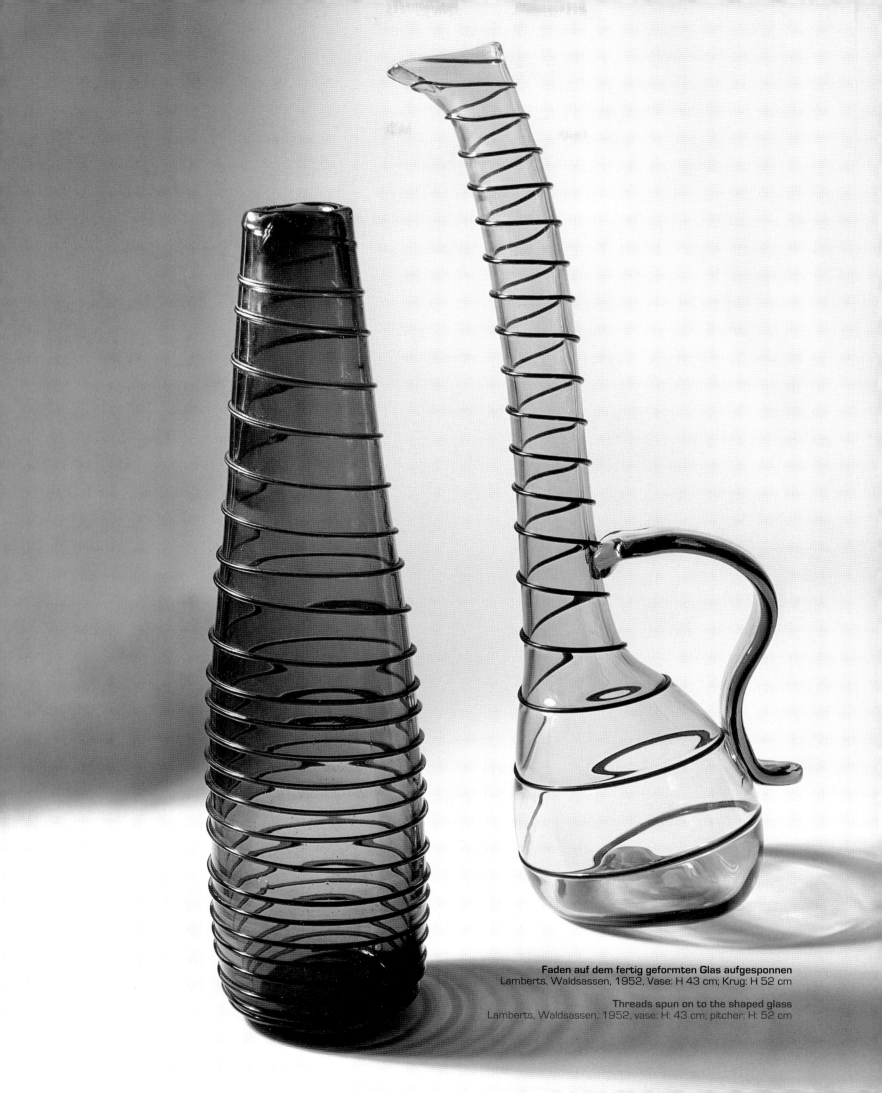

Faden auf dem fertig geformten Glas aufgesponnen
Lamberts, Waldsassen, 1952, Vase: H 43 cm; Krug: H 52 cm

Threads spun on to the shaped glass
Lamberts, Waldsassen, 1952, vase: H: 43 cm; pitcher: H: 52 cm

**Opalglasblättchen aufgelegt
und überstochen**
Lamberts, Waldsassen, 1953,
Krug: H 36 cm; Vase: H 21,5 cm

**Pieces of opal glass applied
and cased**
Lamberts, Waldsassen, 1953,
Pitcher: H: 36 cm; vase: H: 21.5 cm

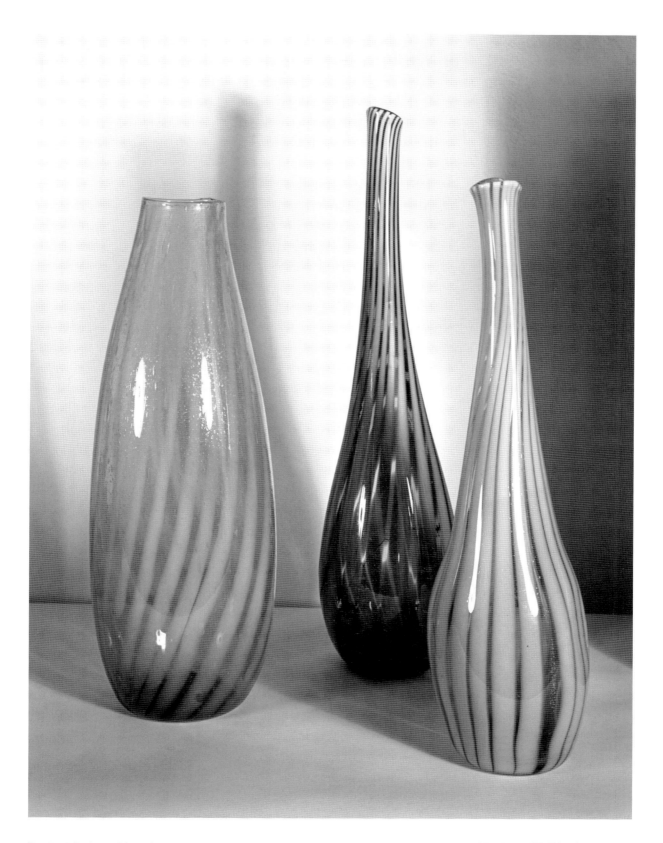

Bands picked up with parison
and cased
Lamberts, Waldsassen, 1953,
H: 55 cm; H: 66 cm; H: 57 cm

Bänder auf Kölbl aufgenommen
und überstochen
Lamberts, Waldsassen, 1953,
H 55 cm; H 66 cm; H 57 cm

Faden aufgesponnen, geschleudert
Lamberts, Waldsassen, 1960,
Ø 34,5 cm

Applied threads, spun
Lamberts, Waldsassen, 1960,
diam.: 34.5 cm

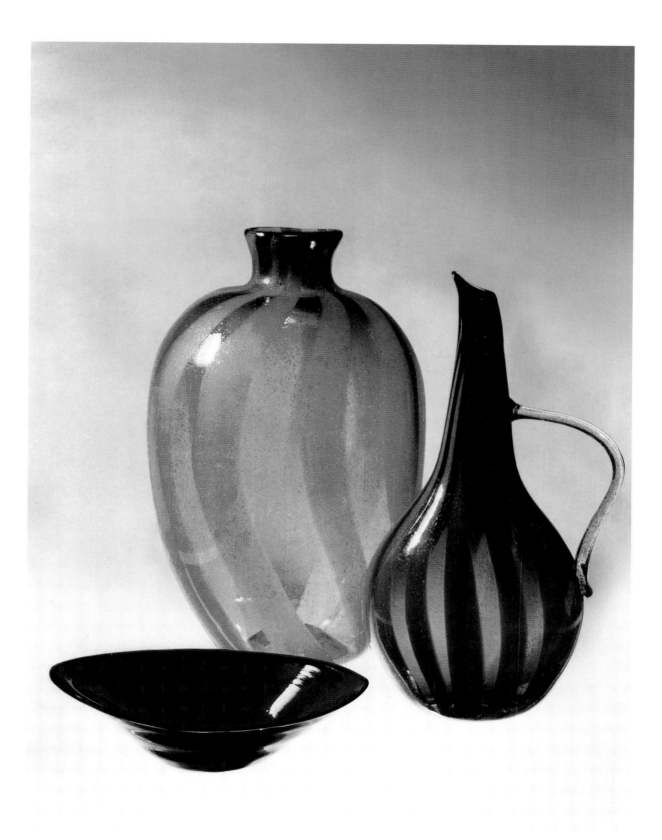

Bands picked up with parison and cased
Lamberts, Waldsassen, 1952,
Bowl: diam.: ca. 38 cm; vase: H: 55 cm; pitcher: H: ca. 40 cm

Bänder auf Kölbl aufgenommen und überstochen
Lamberts, Waldsassen, 1952,
Schale: Ø ca. 38 cm; Vase: H 55 cm; Krug: H ca. 40 cm

Große Vase, gebläseltes Grundglas,
ungleichmäßig umsponnen mit opaker Fadenauflage
Lamberts, Waldsassen, 1953, H ca. 73 cm,
Goldmedaille Triennale Mailand 1954

Schale, gebläseltes Grundglas, oval geformt
Lamberts, Waldsassen, 1953

Krug, Opalglasblättchen aufgelegt und überstochen
Lamberts, Waldsassen, 1953

Large vase, base glass with bubbles,
randomly spun with opaque applied threads
Lamberts, Waldsassen, 1953, H: ca. 73 cm,
Gold Medal, Milan Triennial, 1954

Oval-shaped bowl, base glass with bubbles
Lamberts, Waldsassen, 1953

Pitcher, pieces of opal glass applied and cased
Lamberts, Waldsassen, 1953

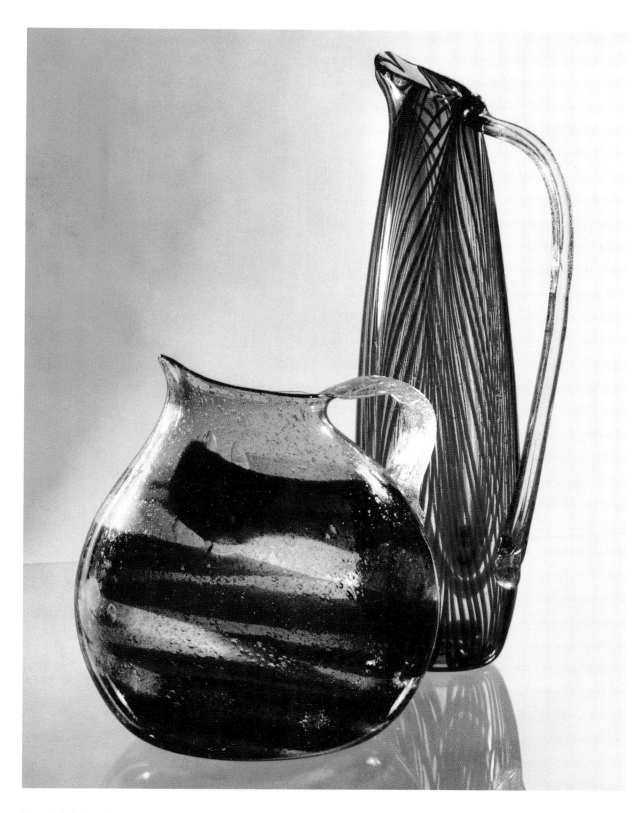

Rounded pitcher, base glass with bubbles,
randomly applied thread, cased
Lamberts, Waldsassen, 1953, H: ca. 26 cm

Narrow pitcher, applied spun and
torn threads, cased
Lamberts, Waldsassen, 1953, H: ca. 42 cm

Bauchiger Krug, gebläseltes Grundglas,
grobe Fadenauflage, überstochen
Lamberts, Waldsassen, 1953, H ca. 26 cm

Schlanker Krug, Faden aufgesponnen
und gerissen, überstochen
Lamberts, Waldsassen, 1953, H ca. 42 cm

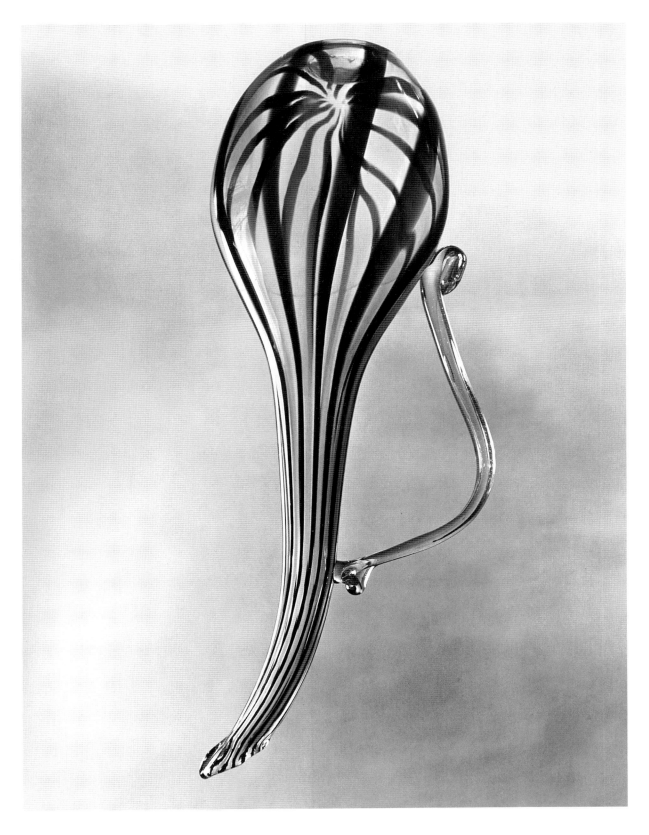

Bänder auf Kolbl aufgenommen und überstochen
Lamberts, Waldsassen, 1952, H ca. 40 cm

Bands picked up with parison and cased
Lamberts, Waldsassen, 1952, H: ca. 40 cm

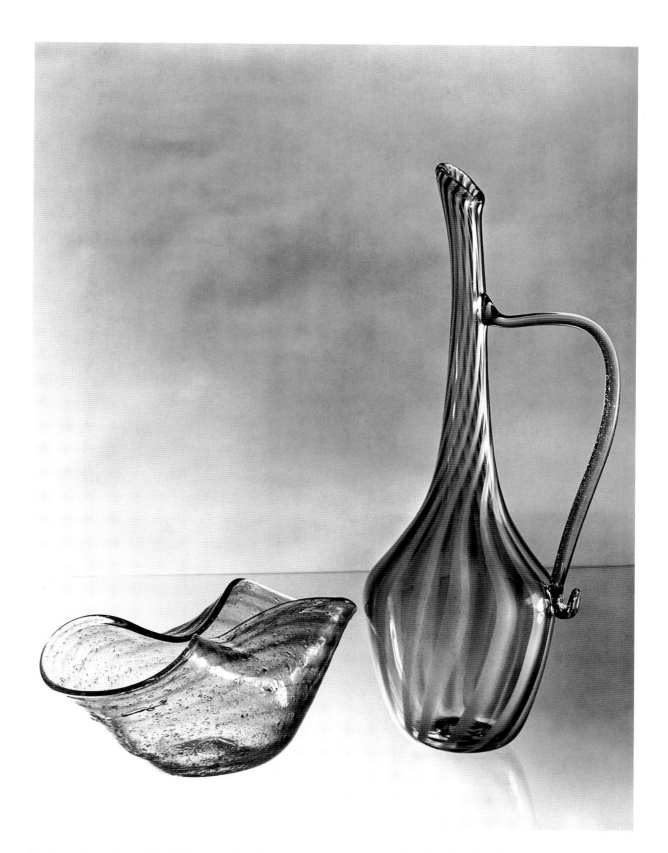

Bowl, gray base glass with bubbles, applied and
spun blue threads, inflated and shaped
Lamberts, Waldsassen, 1952, H: ca. 15 cm

Pitcher, bands picked up with parison and cased
Lamberts, Waldsassen, 1952, H: ca. 40 cm

Schale, gebläseltes Grundglas, grau, Faden blau,
aufgesponnen, aufgetrieben und verformt
Lamberts, Waldsassen, 1952, H ca. 15 cm

Krug, Bänder auf Kölbl aufgenommen und überstochen
Lamberts, Waldsassen, 1952, H ca. 40 cm

Freigeblaesene Gläser von Aloys F. Gangkofner 1953-1957

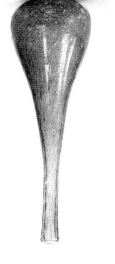
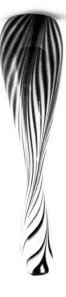
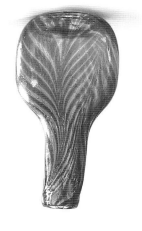

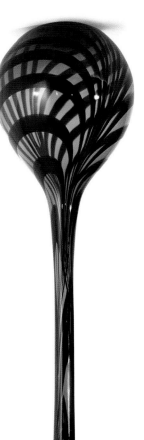
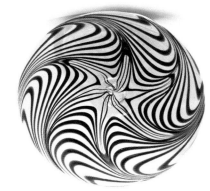
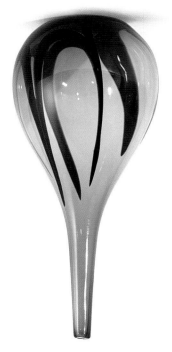

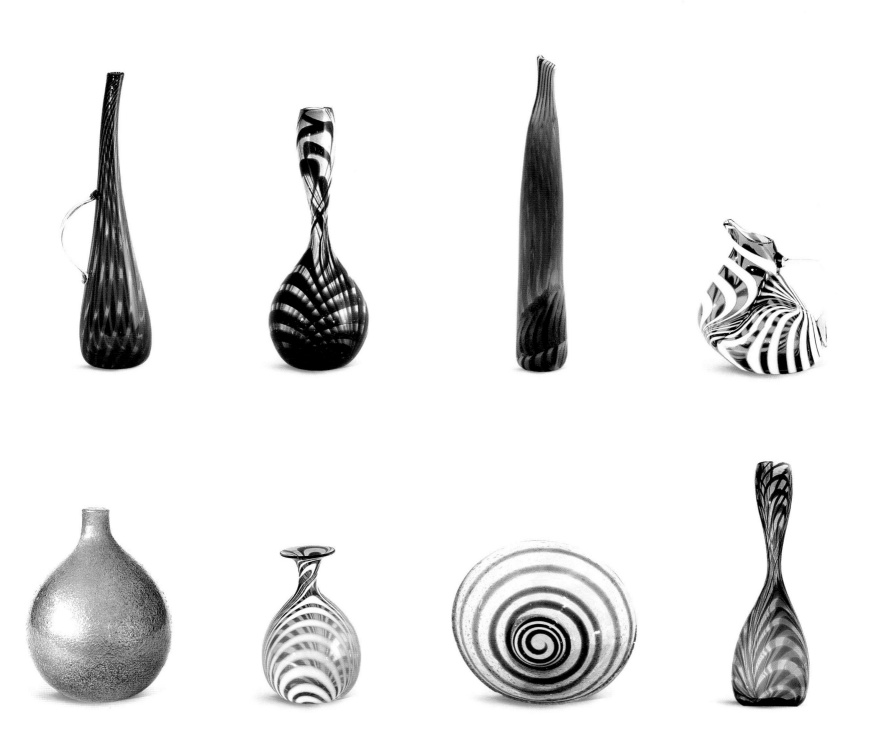

Free-blown glass objects by Aloys F. Gangkofner 1953–57

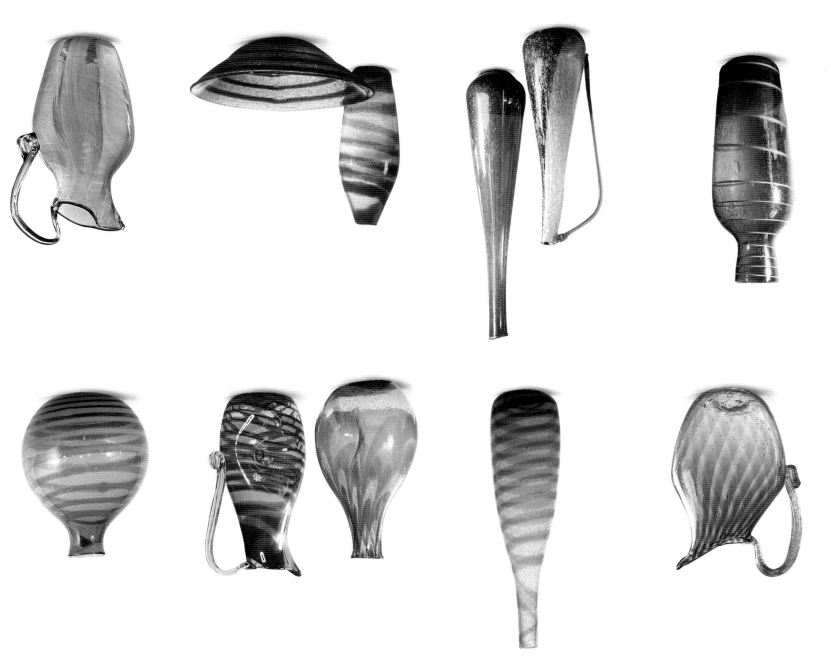

Freigeblasene Gläser von Aloys F. Gangkofner 1953-1957

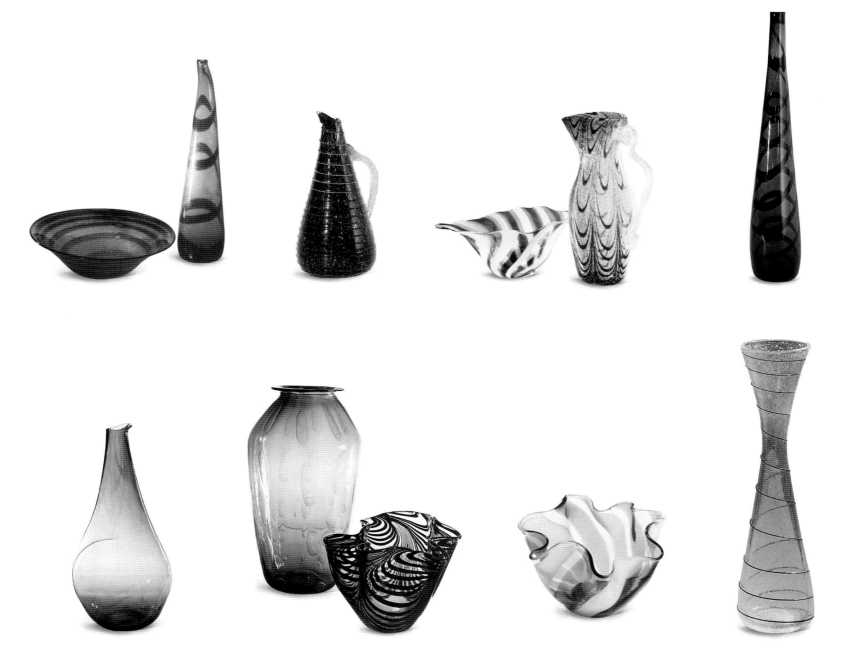

Free-blown glass objects by Aloys F. Gangkofner 1953–57

ALOYS F. GANGKOFNER SCHREIBT 1953 ZU SEINEN EIGENEN ARBEITEN

(aus „Glas im Raum. Zeitschrift für veredeltes Glas", Stuttgart)

Glas: Durch Feuer aus Erde zu eigenständiger Materie geschaffen und durch den Atem des Menschen zu Formen und Leben gestaltet. So wird es uns sichtbar, aus dem Weichen, Formbaren, erstarrt zum Dokument des zur Tat gewordenen Gedankens. Dieser Vorgang ist mir immer wieder von neuem Abbild und Offenbarung des Elementaren und Urschöpferischen. Die ganz besonderen Eigenheiten des Materials „Glas" fordern in hohem Maße deren Kenntnis für den Formenden. So wie ein Mensch im allgemeinen in der Sprache denkt, mit der er aufgewachsen ist, ist es in gleichem Maße für den Glasformenden erforderlich, mit seinen Gedanken in selbstverständlichem Einvernehmen mit der Materie „Glas" zu stehen. Nur so wird es ihm möglich sein, Gutes zu

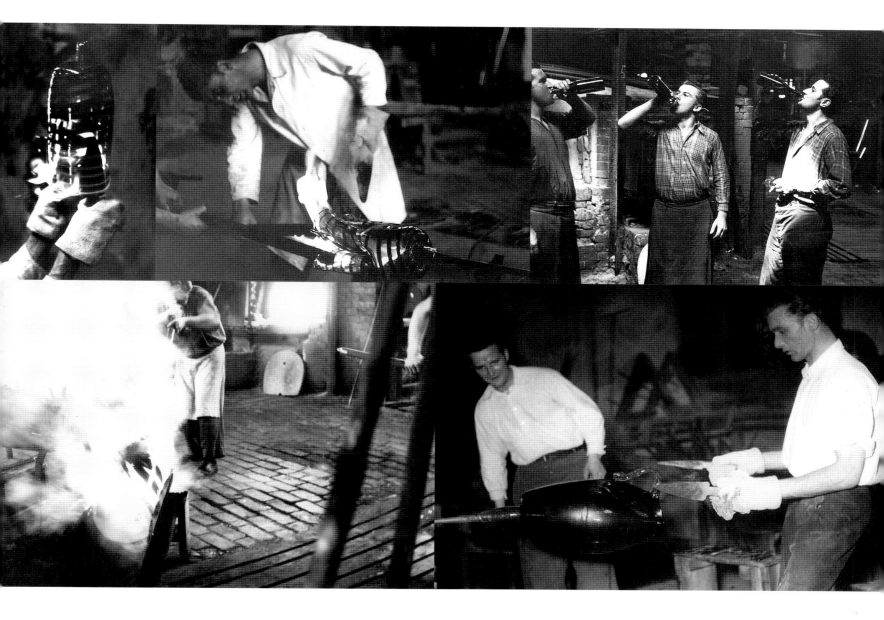

schaffen. Daß es wenig Erfreuliches auf dem Gebiet des Glases gibt, mag meinem Erachten nach hauptsächlich am Mangel solcher Künstler liegen, die diese enge und wissende Beziehung zu dem schwierigen Material „Glas" haben. Trotz Fehlens dieser Beziehung wird immer wieder versucht, „irgend etwas zu machen".

Noch ein anderer Faktor scheint mir für die Armut auf dem Gebiet des Glas-Formschaffenden wichtig: Mit dem Einsetzen der Industrialisierung ist das Handwerk auf eine nur sekundäre Stelle verwiesen worden. Der Versuch des Handwerks, mit der industriellen Fertigung in Wettstreit zu treten, mußte scheitern, da der Fehler gemacht wurde, handwerkliche Erzeugnisse den industriellen nachzuahmen und mit denselben Artikeln auf den Markt zu kommen. Es ist längst erkannt, daß darin keine Wettbewerbsmöglichkeit für das Handwerk besteht.

Auf beiden Gebieten, dem handwerklichen wie dem industriellen, ist das Bewußtsein nötig, welche wesentlichen Merkmale das eine wie das andere auszeichnet. Das Industrieprodukt, das durchaus sehr gut geformt sein kann, hat den Bedarf an allgemein gebräuchlichem Gerät zu decken. Es weist jedoch niemals die Ursprünglichkeit des von der Hand Geformten auf. Die Aufgaben im Handwerklichen liegen gerade darin, geeignetes Material und verschiedene Techniken zu lebendiger und einmaliger Form zu gestalten. Die anhand von Abbildungen gezeigten Gläser, entstanden in der Glashütte Lamberts in Waldsassen/Oberpfalz, sollen den Weg des handwerklichen Formschaffens auf dem Glasgebiet andeuten.

Es stellt sich die Frage: Warum überhaupt handwerkliche Fertigung, wenn hervorragend gefertigtes Industriegut, das allen praktischen Anforderungen genügt und günstiger herzustellen ist, zu Verfügung steht? Ich betrachte dieses lebendig handwerkliche Schaffen nötiger den je. Der Mensch von heute, bis ins kleinste Detail spezialisiert, ist Sklave des ihm aufgebürdeten Alltags geworden. Sollen ihn nur noch unpersönliche, zweckmäßige Dinge umgeben? Hier liegt die Aufgabe des mit Verantwortung schaffenden Kunsthandwerkers, das nur Zweckmäßige zu überwinden, eine hohe Ausdruckskraft zu finden und wieder Vielfältigkeit ins Leben zu bringen.

Über den Vorgang des Glasblasens ist an anderer Stelle und viele Male berichtet worden, so daß eine erneute Beschreibung mit Fug unterlassen werden kann. Etwas muß zur Orientierung gesagt werden:

Bei den hier gezeigten Gläsern handelt es sich um „freigeblasene Formen". Dieser Begriff „freigeblasen" erklärt sich folgendermaßen: Während das heute auf dem Markt angebotene Glas fast ausnahmslos in negativ gedrechselte Holzformen „eingeblasen" ist, sind diese hier gezeigten Gläser ohne Zuhilfenahme von Holzformen „frei aufgeblasen" und geformt. Hier muß jedes Stück immer wieder von neuem intuitiv geformt werden und selbst Duplikate werden nie ganz gleich. Dadurch wird dem Gefäß eine Einmaligkeit belassen und selbst in der geringen Variation liegt noch der Hauch des Schöpferischen. Ein zusätzlicher Reiz und eine Steigerung im Ausdruck dieser Gläser liegt in den Farben. Es ist beglückend, gerade darin unbeschränkte Möglichkeiten zu haben. Bis heute ist es mir noch nicht gelungen, die Auswahl von 4.500 Farben in der genannten Hütte auszuschöpfen. Form und Farbe harmonisch zu einem Ganzen zu gestalten, ist nicht leicht und kann den Formschaffenden bis zur Besessenheit gefangen nehmen. Dieser Vorgang des „Freiblasens" stellt naturgemäß in dauernder Folge höchste Ansprüche an Konzentrationsfähigkeit, Geschicklichkeit und Urteilsfähigkeit.

Daß meine Bemühungen zum Erfolg führten, verdanke ich nicht zuletzt meinen Mitarbeitern in Waldsassen, die mit beispielloser Begeisterung alle Schwierigkeiten, die sich aus den ihnen zum Teil unbekannten Techniken ergaben, überwunden haben und mir die Jahre hindurch mit zähem Fleiß gefolgt sind. Die Betriebsleitung scheute keine Kosten und keinen Aufwand, zum Gelingen beizutragen, und ich hatte jederzeit das Gefühl, daß Verständnis und Wille zum Neuen, Schöpferischen vorhanden waren.

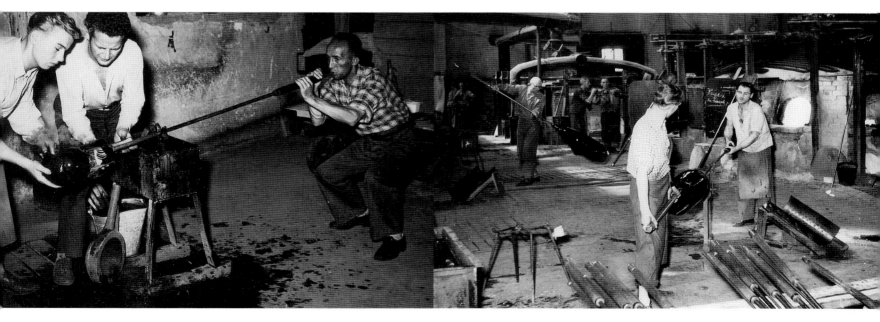

MÜNCHNER MERKUR VOM 5. FEBRUAR 1954 (Wolfgang Petzet)

Die Ausstellung „Freigeblasene farbige Gläser" von A. F. Gangkofner gehört zum Schönsten, was man in der Münchner „Neuen Sammlung" (Staatliches Museum für angewandte Kunst) seit langem sah. Auf einem Gebiet, wo zumeist Tradition, Spielerei und Kitsch herrschen, ist etwas von Grund auf Neues geglückt: rückgreifend auf alte Formen und Rezepte, das unserer Zeit Angemessene zu fertigen, den geheimnisvollen Schmelzfluß Glas in einer Weise zu leiten und zu formen, die ebenso ungebunden und phantasievoll wie materialgebunden ist. In diesen Phiolen, Vasen, Schalen, farbigen Gläsern nimmt man noch deutlich den sich ausweitenden Atem des Bläsers wahr; die rasch eingefangene Zickzacklinie des Henkels; die Luftblasen, die sich perlengleich im zähen Strome bilden; das farbige Ornament, das sich wie eine volle Blüte aus dem ersten Keim und Ansatz entfaltet. Hier schafft ein Mensch, wie der Geist, der in Kristallen und Eisblumen lebt; hier gerinnt Urmaterie zu bleibender Form; hier

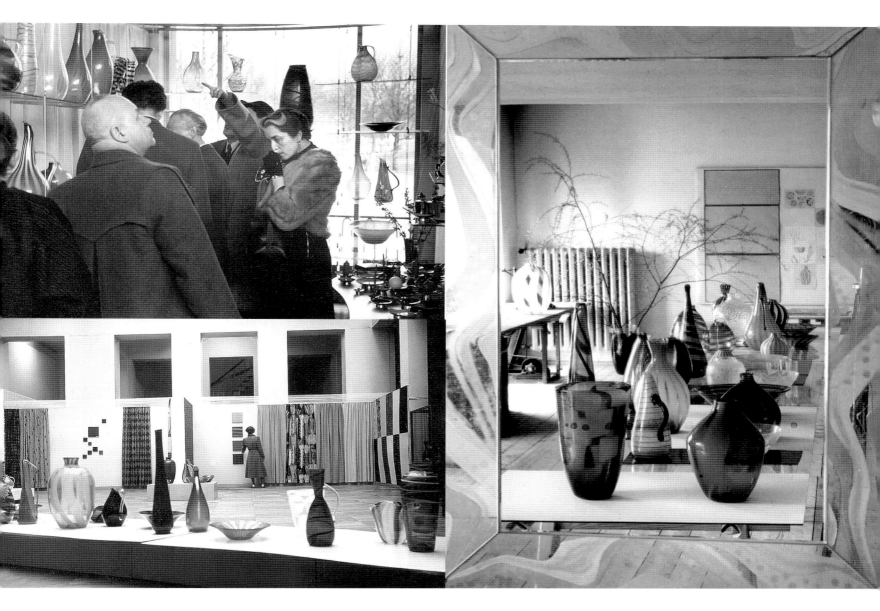

Exhibitions 1954
Die Neue Sammlung, Munich, Frankfurter Messe,
Museum am Ostwall, Dortmund,
Academy of Fine Arts, Munich

Ausstellungen 1954
Die Neue Sammlung, München, Frankfurter Messe,
Museum am Ostwall, Dortmund,
Akademie der Bildenden Künste, München

wird aus Seele und Stoff das Geheimnis des Schönen offenbar. Nur ganz selten klingen auch hier Erinnerungen

an den Jugendstil an, der aller Moderne zu überwindender Ursprung ist. Die konsequente Beziehung zum Mate-

rial scheidet Gangkofner von den hemmungslos die verschiedensten Möglichkeiten wahrnehmenden Italienern.

Von der ökonomischen Seite her ist etwas nicht weniger Wichtiges geschehen: durch Präsident Henselmann

und Professor Hillerbrand unterstützt, konnte Gangkofner eine „Abteilung Glas" an der Akademie der Bildenden

Künste einrichten und die Lamberts GmbH stellte ihm Glashütte und eine bewährte Facharbeiterschaft zur Ver-

fügung. Zweieinhalbtausend Schmelzrezepte für farbiges Flachglas konnte er in Waldsassen zum ersten Male

auf Hohlglas anwenden. Solche vorbildliche Zusammenarbeit eines hochbegabten Künstlers mit staatlicher

Hochschule und Industrie wird für den deutschen Export reiche Früchte tragen.

ALOYS F. GANGKOFNER WRITES IN 1953 ON HIS OWN WORK
(from Glas im Raum. Zeitschrift für veredeltes Glas, Stuttgart)

Glass: Made from earth by fire into an independent material and endowed with form and life by the breath of men. In this way it become visible to us, from the soft and the malleable, it becomes set into a document of thought turned into action. This process for me is always a new likeness and revelation of the elemental and primordially creative. The very special qualities of the material "glass" demand that the creator of glass know them intimately. Just as a person thinks in the language in which he was raised, it is also necessary for the creator of glass to exist in a clear harmony with the material "glass." Only then will he be able to create something good. The fact that there is not much of interest in this field lies, in my opinion, mainly in the fact that there are not many artists who have this close and knowledgeable relationship to the difficult material "glass." Despite lacking this relationship they try again and again "to just make anything." One more factor seems to me to be important for the poverty in the field of creating with glass: With the advent of industrialization, craftsmanship has been banished to a secondary place. Craftsmanship's attempt to compete with industrial production is doomed to fail, because it makes the mistake of imitating industrial products and of bringing the same articles onto the market. It has long been known that there is no possibility for craftsmanship to compete in this. In both areas, the artisanal and the industrial, we must be aware of the essential characteristics that distinguish the one from the other. The industrial product, which can certainly be well formed, needs to meet the demand for appliances or objects in general use by everyone. But it never displays the naturalness of something formed by hand. The tasks of the artisanal product are to shape suitable material and various techniques into a living and unique form. The glass objects shown in reproduction were made in the Lamberts Glassworks in Waldsassen in the Upper Palatinate in eastern Bavaria and are intended as hints of the artisanal path of creating form in the field of glass. This raises the question: Why should there be artisanal production at all when outstanding industrial products are available, which meet almost all practical demands and are less expensive to produce? I view this living artisanal creation as more necessary than ever. People today, specialized down to the smallest detail, have become slaves to their everyday burdens. Should they be surrounded only by impersonal, functional things? This is the task of the artisan who creates responsibly: to overcome the merely functional, to find a high expressive power and to bring diversity to life once again. The process of glass blowing has been discussed many times in other places so another description can be justifiably left aside. But a bit must be said for the sake of orientation: The glass objects here are "free-blown forms." This term "free-blown" can be explained as follows: Whereas the glass on the market today is almost exclusively "blown into" negative, turned wooden molds, the glass objects shown here are "free-inflated" and formed without the help of wooden molds. In this process each piece must be formed intuitively from scratch and even duplicates are never exactly the same. In this way the vessel is allowed to retain its uniqueness and a trace of creativity lies in even the slightest variation.

The color of these objects gives them an additional fascination and increases their expressiveness. A further appeal and an increase in the expressiveness of these objects lies in their colors. It is fortunate that precisely here there are unlimited possibilities. I have not yet been able to exhaust the selection of 4,500 colors in the glassworks mentioned above. It is not easy to bring form and color harmoniously into a whole and the attempt can possess the glassmaker to the point of an obsession. Naturally, this process of "free blowing" constantly places the highest demands upon the glassmaker's concentration, dexterity, and judgment. The fact that my efforts have been crowned with success is thanks not least to my colleagues in Waldsassen. With unmatched enthusiasm, they overcame all the difficulties that arose from working with techniques that were at times unfamiliar to them and they accompanied me through the years with tenacious diligence. The management never shrank from the costs and expenses that contributed to success, and I always had the feeling of being met with understanding and the desire to create something new.

MÜNCHNER MERKUR NEWSPAPER, 5 FEBRUARY, 1954 (Wolfgang Petzet)

The exhibition "Freigeblasene farbige Gläser" by A. F. Gangkofner is one of the most beautiful exhibitions that has been seen in Munich's Neue Sammlung (Staatliches Museum für angewandte Kunst) for a long time. In an area dominated mostly by tradition, game playing, and kitsch, something fundamentally new has been achieved: returning to old forms and recipes, the production of something appropriate for our time, guiding and forming the mysterious molten mass of glass in a way that is just as free and imaginative as it is bound to its material. In these long-necked flasks, vases, bowls, and colored glass objects, one clearly discerns the expanding breath of the blower; the swiftly captured zigzag line of the handle; the air bubbles that create viscous streams like pearls; the colored ornament that opens up like a full blossom from the first seed and bud. Here a man creates like a spirit who lives in crystals and frost flowers; here primordial matter coagulates into lasting form; here, from out of matter and the soul, the secret of beauty is rendered visible. Very seldom there are also reminiscences of Jugenstil here as well, the origin of everything that seeks to overcome what is modern. The logical relationship to his material also distinguishes Gangkofner from the Italians, with their unrestrained perception of all the various possibilities. Economically something just as important has taken place: With the support of President Henselmann and Professor Hillerbrand, Gangkofner has been able to establish a department of glass at the Academy of Fine Arts and Lamberts GmbH has placed at his disposal a glassworks and an experienced group of colleagues. In Waldsassen he has been able to use two and a half thousand colored sheet glass recipes for blown glass for the first time. Such exemplary collaboration with both the university and industry from a highly talented artist will bear rich fruit for German exports.

INDUSTRIEENTWÜRFE
INDUSTRIAL DESIGNS

Pendelleuchte Ibiza
opalüberfangen,
H 33,3 cm

Pendant Lamp Ibiza
Opal glass overlay,
H. 33,3 cm

Pendelleuchte Ibiza
opalüberfangen,
H 33,3 cm

Pendant Lamp Ibiza
Opal glass overlay,
H. 33,3 cm

PEILL + PUTZLER GLASHÜTTENWERKE IN DÜREN

Die Glashütte Peill und Sohn in Düren, zerstört im Zweiten Weltkrieg, und die Hütte der Gebrüder Putzler aus Penzig, enteignet durch den polnischen Staat, schlossen sich 1946 zusammen. Daraus entstand 1952 das Dürener Werk mit den Direktoren Günther Peill und Hans Ahrenkiel unter dem Namen Peill + Putzler. Das erste Glas wurde 1948 geschmolzen. 1994 musste diese bedeutende Hütte ihre Arbeit einstellen. Führende Entwerfer wie Prof. Wagenfeld und Aloys F. Gangkofner arbeiteten für die Glashüttenwerke Peill + Putzler und machten sie vor allem in Architektenkreisen bekannt. Die Zusammenarbeit mit Aloys F. Gangkofner erstreckte sich von 1953 bis 1958. Es entstand eine Vielzahl von Beleuchtungsmodellen, nur ein kleiner Ausschnitt wird hier gezeigt, sowie Kelchglasgarnituren. Das zeitlose Irisglas wurde bis in die 80er Jahre produziert und verkauft.

Aloys F. Gangkofner entwickelte neue Techniken für das Aufblasen der Beleuchtungskörper, die er bereits teilweise beim Freiblasen in Waldsassen erprobt hatte. Die Umsetzung dieser Techniken für die industrielle Fertigung löste die Formen von der sachlichen Strenge der frühen 50er Jahre, durchaus gewollt von Aloys F. Gangkofner, und gab ihnen individuelle Eigenständigkeit. Die Beleuchtungskörper dienten nicht nur ihrem Zweck, sondern waren auch im unbeleuchteten Zustand eine betonte Form für den modernen Raum. Hier sind mit dem Modell „Venezia" besondere Erfolge erreicht worden.

PEILL + PUTZLER GLASSWORKS IN DÜREN

The glassworks Peill and Son in Düren, destroyed in the Second World War, and the glassworks of the Putzer Brothers from Penzig, expropriated by the Polish government, merged in 1946 and rebuilt the glassworks in Düren. Since 1952 the glassworks was under the direction of Günther Peill and Hans Ahrenkiel under the name of Peill + Putzler. The first glass was melted in 1948. In 1994 this important glassworks was forced to close its doors. Leading designers like Professor Wagenfeld and Aloys Gangkofner worked for the Peill + Putzler Glassworks and made it familiar especially in architectural circles. Collaboration with Gangkofner took place between 1953 and 1958. A vast number of models for lighting arose out of this collaboration, only a small number of which are shown here, as well as goblets sets. The timeless Iris glass was produced and sold into the 1980s. Aloys Gangkofner developed new techniques for inflating glass lighting fixtures, which he had tested out during free-blowing in Waldsassen. The transfer of these techniques into industrial production liberated the forms from the functional rigidity of the early 1950s, which had been strongly desired by Gangkofner, and endowed them with an independence and individuality. The lighting fixtures not only served their purpose, but—even when not lit—were also emphatic formal objects for modern rooms. In this sense the model "Venezia" enjoyed particular success.

PEILL + PUTZLER GLASHÜTTENWERKE IN DÜREN

Beleuchtung, entstanden in den Jahren 1953–1956
Seiten 98–121

PEILL + PUTZLER GLASSWORKS IN DÜREN

Lighting, created between 1953 and 1956
pages 98–121

Pendelleuchte Venezia
Hellglas mit Emailmalerei, Einsatz: Hellglas mit Hüttenrelief, H 49 cm, Ø 28 cm

gezeigt in der Ausstellung: „Glas, Gebrauchs- und Zierformen aus vier Jahrtausenden", 1959,
Die Neue Sammlung, München; „Internationale Ausstellung von modernem Kunst- und Gebrauchsglas", 1961,
Städtische Galerie Schloss Oberhausen

Pendant Lamp Venezia
Clear glass with enamel painting, Inset: clear glass with hot relief, H: 49 cm, diam.: 28 cm

Shown in the exhibitions: "Glas, Gebrauchs- und Zierformen aus vier Jahrtausenden," 1959,
Die Neue Sammlung München; "Internationale Ausstellung von modernem Kunst- und Gebrauchsglas," 1961,
Städtische Galerie Schloss Oberhausen

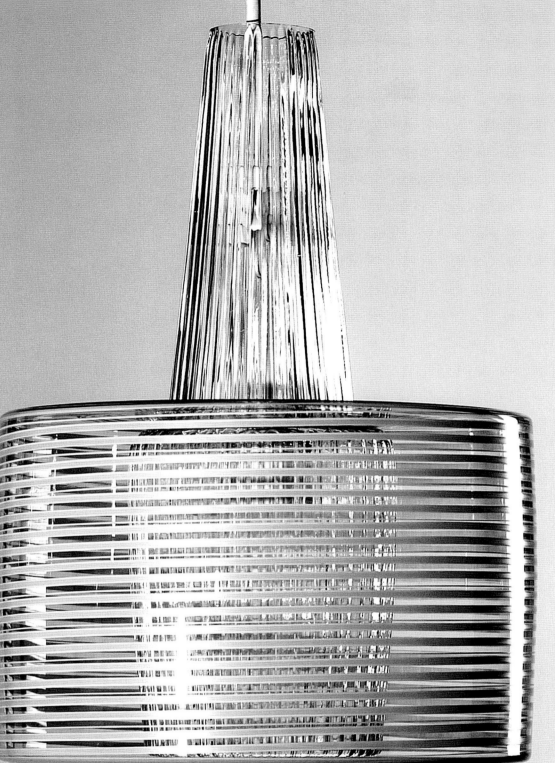

Pendelleuchte Bari
Hellglas mit Emailstruktur,
Einsatz: opalüberfangen,
H 35 cm, Ø 42 cm

Pendant Lamp Bari
Clear glass with enamel structure,
Inset: opal glass overlay,
H: 35 cm, diam.: 42 cm

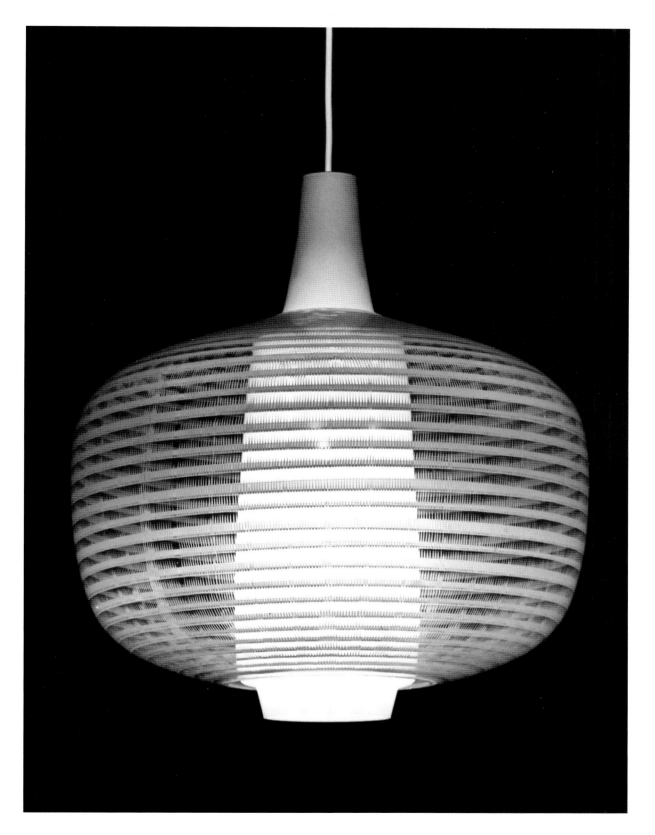

Pendant Lamp Napoli
Clear glass with enamel structure,
Inset: opal glass overlay,
H: 54 cm, diam.: 48 cm

Pendelleuchte Napoli
Hellglas mit Emailstruktur,
Einsatz: opalüberfangen,
H 54 cm, Ø 48 cm

Pendelleuchte Madrid
opalüberfangen, seidenmatt,
H 41,6 cm, Ø 38,8 cm

Pendant Lamp Madrid
Opal glass overlay, semi-matt,
H: 41.6 cm, diam.: 38.8 cm

Pendelleuchte Granada
opalüberfangen, seidenmatt,
H 50,5 cm, Ø 22 cm

Pendant Lamp Granada
Opal glass overlay, semi-matt,
H: 50.5 cm, diam.: 22 cm

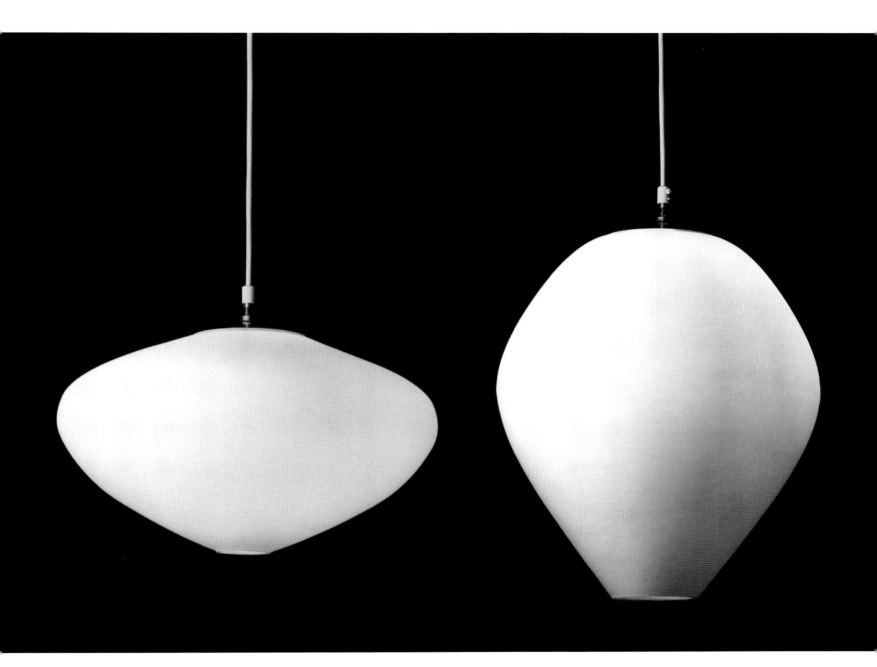

Pendelleuchte Palma
opalüberfangen, seidenmatt,
H 25,6 cm, Ø 42,6 cm

Pendant Lamp Palma
Opal glass overlay, semi-matt,
H: 25.6 cm, diam.: 42.6 cm

Pendelleuchte Mallorca
opalüberfangen, seidenmatt,
H 43 cm, Ø 36,6 cm

Pendant Lamp Mallorca
Opal glass overlay, semi-matt,
H: 43 cm, diam.: 36.6 cm

Pendelleuchte Ibiza
opalüberfangen,
seidenmatt mit Kugeloptik,
H 33,3 cm, Ø 16,3 cm

Pendant Lamp Ibiza
Opal glass overlay,
semi-matt with spherical form,
H: 33.3 cm, diam.: 16.3 cm

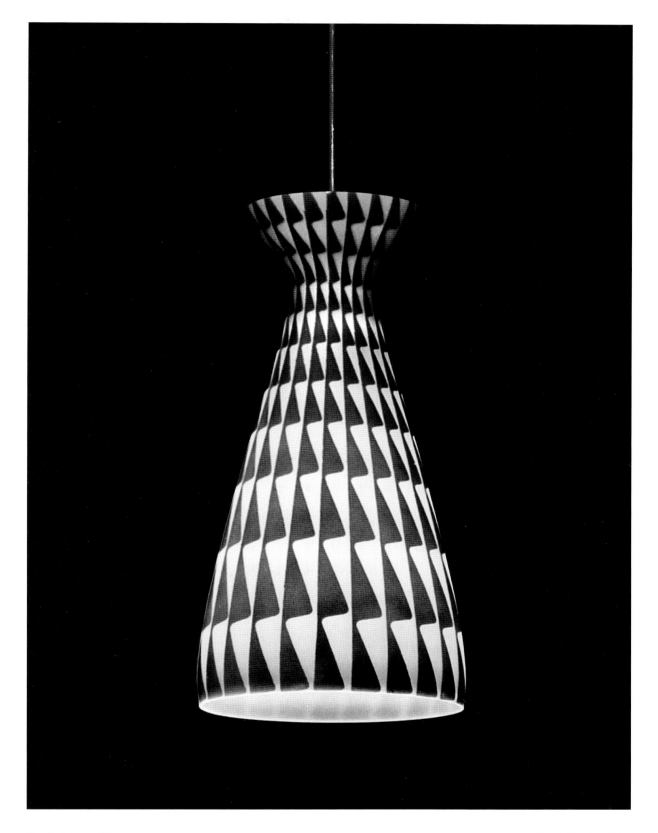

Pendant Lamp Ibiza
Opal glass overlay with orange ornament,
H: 33.3 cm, diam: 16.3 cm
One of the most popular lamps of the 1950s,
especially for counters

Pendelleuchte Ibiza
opalüberfangen, mit orangefarbenem Dekor,
H 33,3 cm, Ø 16,3 cm
In den 50er Jahren eine der meistverwendeten
Leuchten, besonders für Theken

Deckenleuchte Valencia
Hellglas mit weißen Streifen,
Einsatz: opalüberfangen,
H 36 cm, Ø 38 cm

Ceiling Lamp Valencia
Clear glass with white stripes,
Inset: opal glass overlay,
H: 36 cm, diam.: 38 cm

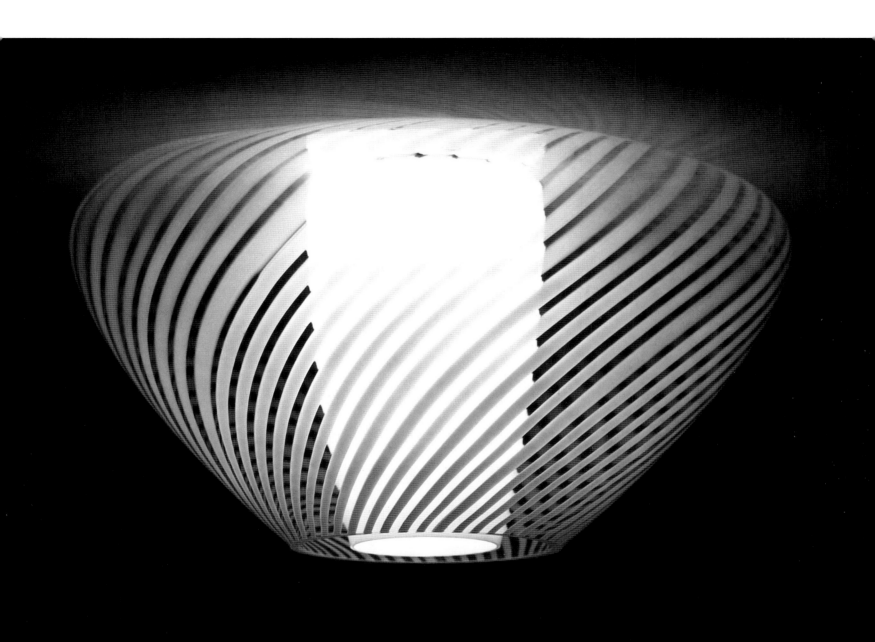

Ceiling Lamp Toledo
Clear glass with spiraling white stripes,
Inset: opal glass overlay,
H: 29 cm, diam.: 50 cm

Deckenleuchte Toledo
Hellglas mit spiralförmigen, weißen Streifen,
Einsatz: opalüberfangen,
H 29 cm, Ø 50 cm

Pendelleuchte Mallorca
Hellglas innen mattiert,
weiße und violette Streifen,
H 43 cm, Ø 36,6 cm

Pendant Lamp Mallorca
Clear glass with matt interior,
white and violet stripes,
H: 43 cm, diam.: 36,6 cm

Pendelleuchte Granada
Hellglas innen mattiert,
weiße und violette Streifen,
H 50,5 cm, Ø 22 cm

Pendant Lamp Granada
Clear glass with matt interior,
white and violet stripes,
H: 50,5 cm, diam.: 22 cm

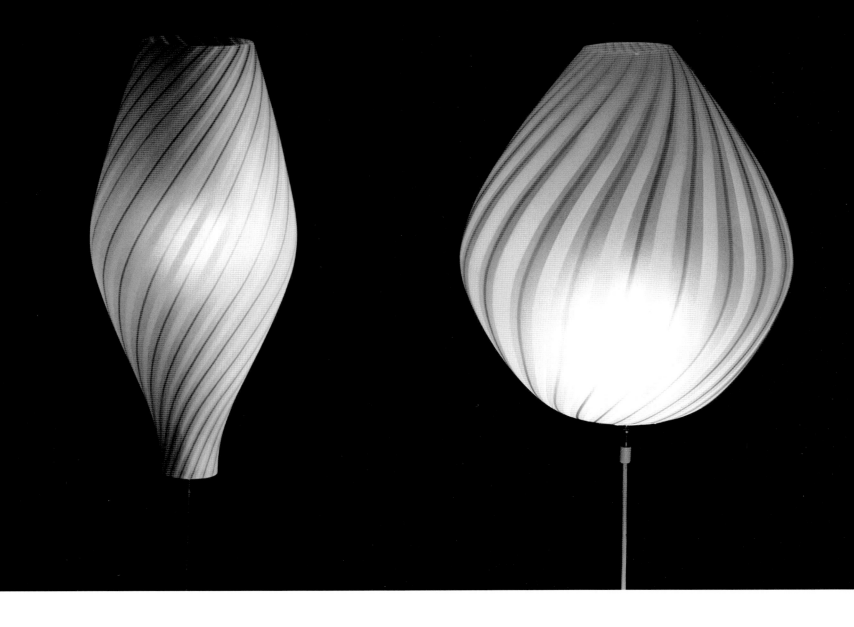

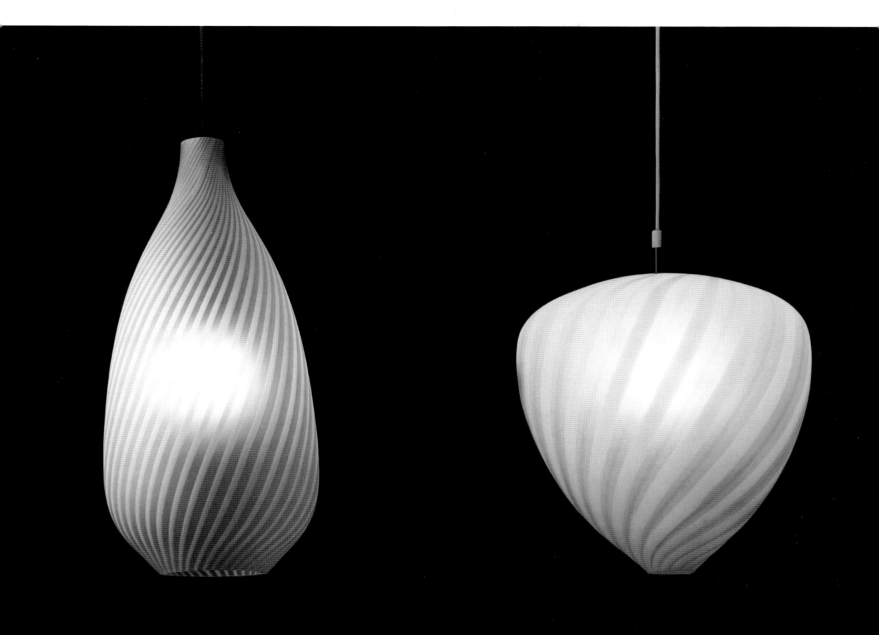

Pendelleuchte Barcelona
Hellglas innen mattiert,
weiße Streifen,
H 68,5 cm, Ø 31 cm

Pendant Lamp Barcelona
Clear glass with matt
interior, white stripes,
H: 68.5 cm, diam.: 31 cm

Pendelleuchte Minorca
Hellglas innen mattiert,
weiße Streifen,
H 32 cm, Ø 31 cm

Pendant Lamp Minorca
Clear glass with matt
interior, white stripes,
H: 32 cm, diam.: 31 cm

Pendelleuchte Barletta
Hüttenrelief,
opalüberfangen, seidenmatt,
H 40 cm, Ø 18,6 cm

Pendant Lamp Barletta
Hot relief,
opal glass overlay, semi-matt,
H: 40 cm, diam.: 18.6 cm

Pendelleuchte Rimini
Hüttenrelief,
opalüberfangen, seidenmatt,
H 22,5 cm, Ø 16 cm

Pendant Lamp Rimini
Hot relief,
opal glass overlay, semi-matt,
H: 22.5 cm, diam.: 16 cm

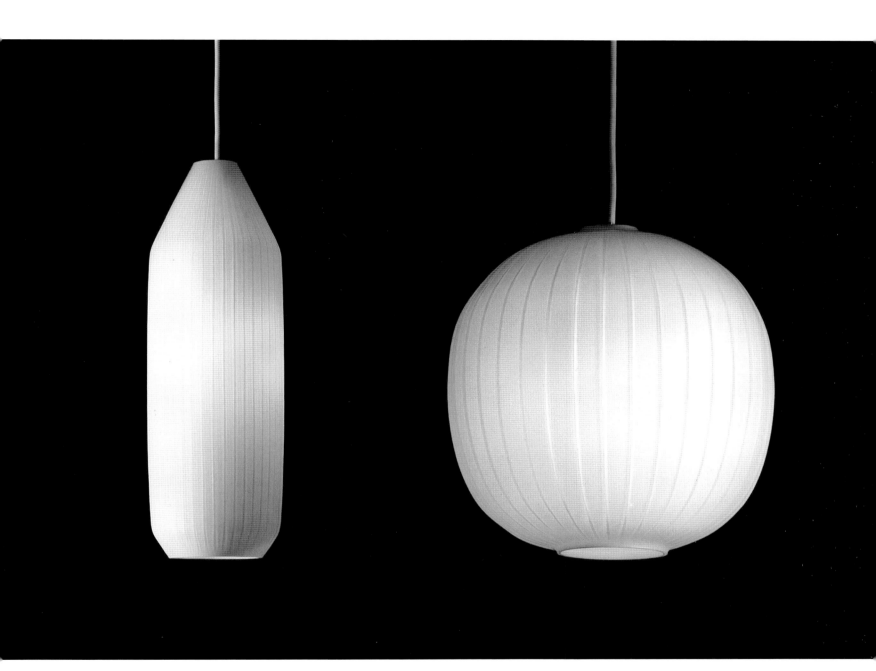

Pendelleuchte Verona
Hüttenrelief,
opalüberfangen, seidenmatt,
H 50,2 cm, Ø 16,8 cm

Pendant Lamp Verona
Hot relief,
opal glass overlay, semi-matt
H: 50.2 cm, diam.: 16.8 cm

Pendelleuchte Bologna
Hüttenrelief,
opalüberfangen, seidenmatt,
H 42 cm, Ø 40 cm

Pendant Lamp Bologna
Hot relief,
opal glass overlay, semi-matt,
H: 42 cm, diam.: 40 cm

Pendelleuchte Pisa
Hüttenrelief, Hellglas, innen mattiert,
H 49 cm, Ø 14 cm

Pendant Lamp Pisa
Hot relief, clear glass with matt interior,
H: 49 cm, diam.: 14 cm

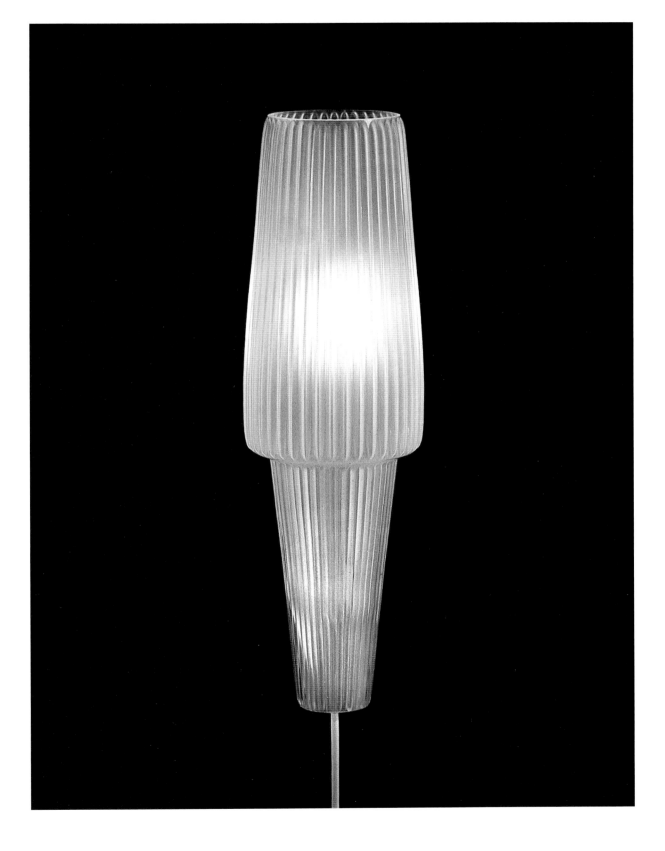

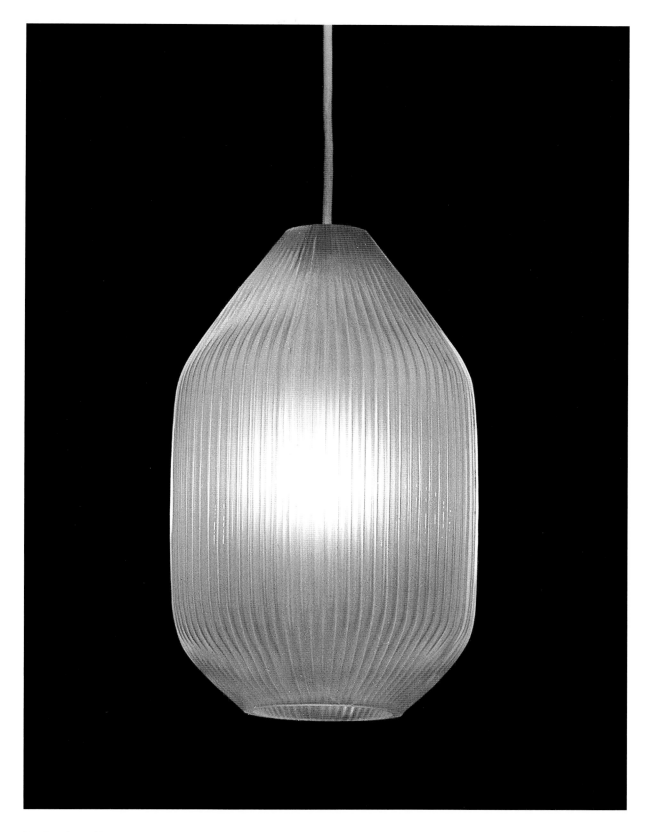

Pendant Lamp Varese
Hot relief, clear glass with matt interior,
H: 35 cm, diam.: 20.5 cm

Pendelleuchte Varese
Hüttenrelief, Hellglas, innen mattiert,
H 35 cm, Ø 20,5 cm

Hüttennotizen von Aloys F. Gangkofner
aus dem Jahre 1956 für ein optisches Model aus Gusseisen

Glassworks notes by Aloys F. Gangkofner
from 1956 for an optical model of cast iron

Form bis Ende
Januar fertig

4

Januar 1956
(Vermerk des Herausg.)

Pendelleuchte Tossa
Hellglas innen mattiert, mit weißen Streifen,
H 31,9 cm, Ø 25,3 cm

gezeigt in der Ausstellung: „Glas, Gebrauchs- und Zierformen
aus vier Jahrtausenden", 1959, Die Neue Sammlung, München

Pendant Lamp Tossa
Clear glass with matt interior and white stripes,
H: 31.9 cm, diam.: 25.3 cm

Shown in the exhibition: "Glas, Gebrauchs- und Zierformen
aus vier Jahrtausenden," 1959, Die Neue Sammlung, Munich

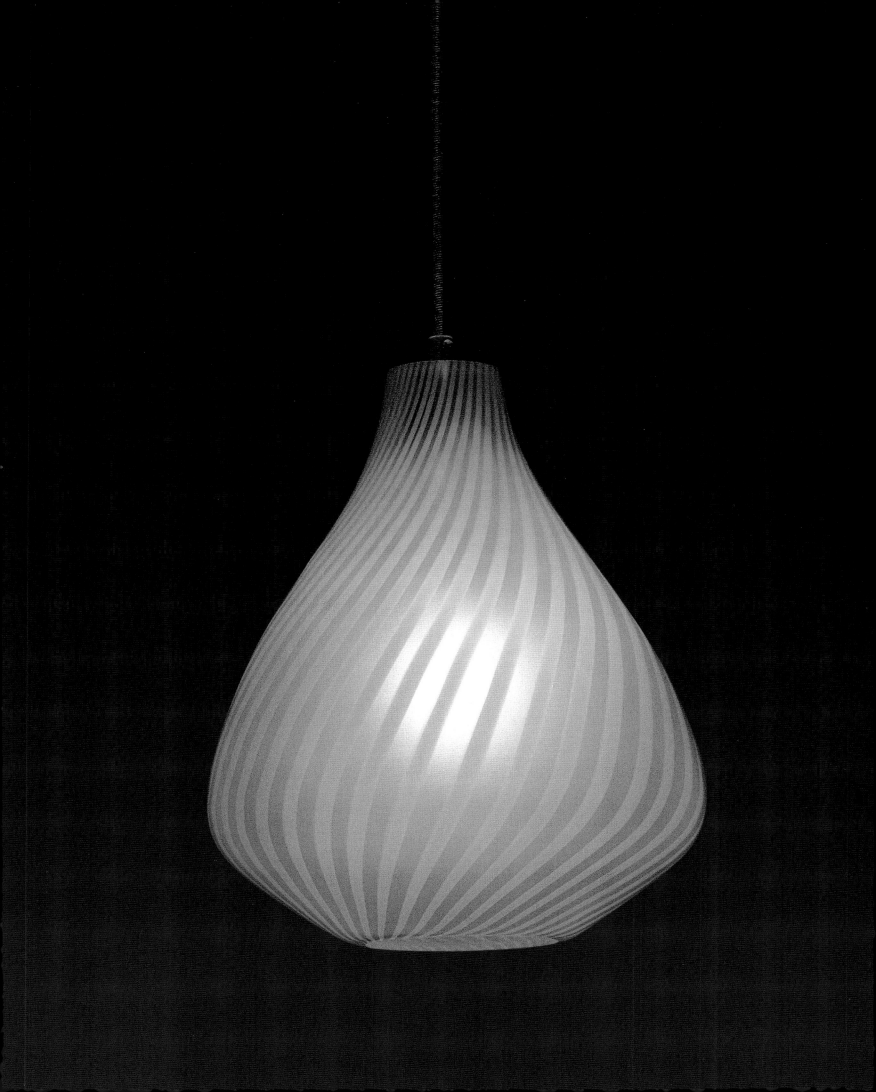

Wandleuchten mit Putzler-Glas

entworfen von A. F. Gangkofner

Lieferung

über den Fachgroßhandel

5651 H 47 *dreiteilig*

Form: RIVA opalüberfangen mit Streifenoptik

5651 *dreiteilig*

opalüberfangen seidenmatt
Glas: ⌀ 103, H 380 mm, 3 Soffitten E 27 bis 100 Watt

5657 *dreiteilig*

Form: TRENTO opalüberfangen seidenmatt
auch einteilig und zweiteilig lieferbar
Glas: ⌀ 122, H 236 mm, je Körper 1 x E 27 bis 75 Watt

Verkaufsprospekt
aus den 50er Jahren

Sales brochure
from the 1950s

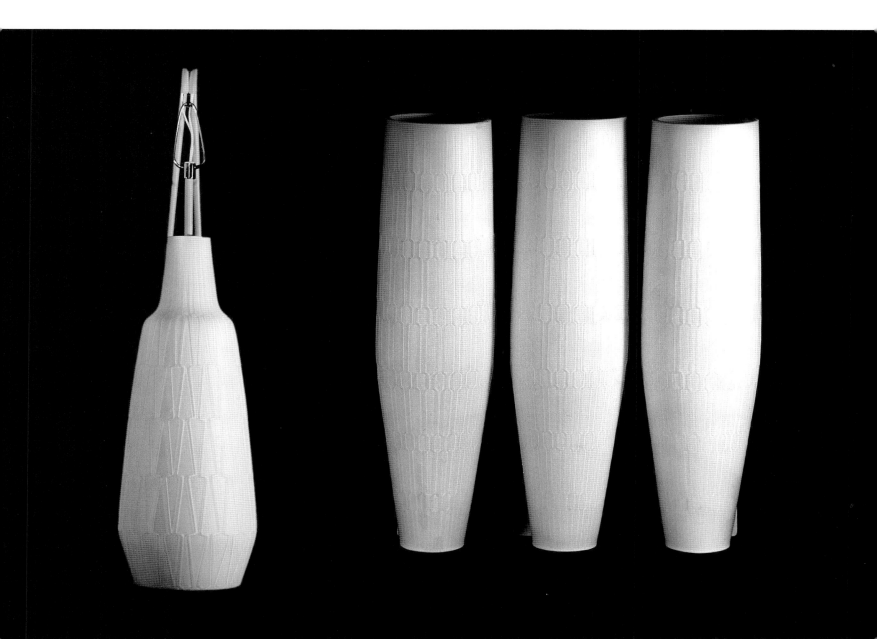

Wandleuchte Palermo
Hüttenrelief, opalüberfangen, seidenmatt,
H 35 cm, Ø 13,5 cm

Wall Lamp Palermo
Hot relief, opal glass overlay, semi-matt,
H: 35 cm, diam.: 13.5 cm

Wandleuchte Riva
Hüttenrelief, opalüberfangen, seidenmatt,
H 40 cm, Ø 10,4 cm

Wall Lamp Riva
Hot relief, opal glass overlay, semi-matt,
H: 40 cm, diam.: 10.4 cm

Wandleuchte Troja
Hüttenrelief, opalüberfangen, seidenmatt,
H 27,4 cm, Ø 12,2 cm

Wall Lamp Troja
Hot relief, opal glass overlay, semi-matt,
H: 27,4 cm, diam.: 12,2 cm

Wandleuchte Modena
Hüttenrelief, opalüberfangen, seidenmatt,
H 36 cm, Ø 16,7 cm

Wall Lamp Modena
Hot relief, opal glass overlay, semi-matt,
H: 36 cm, diam.: 16,7 cm

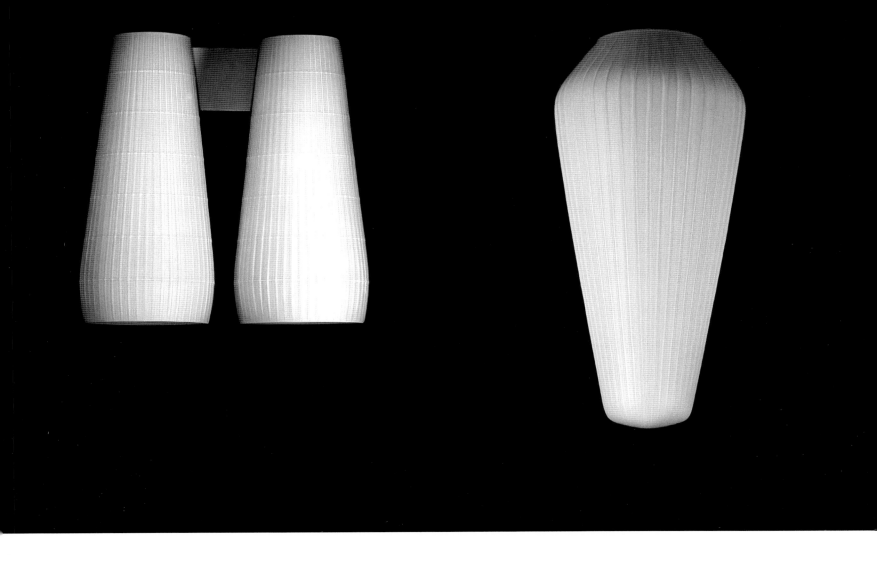

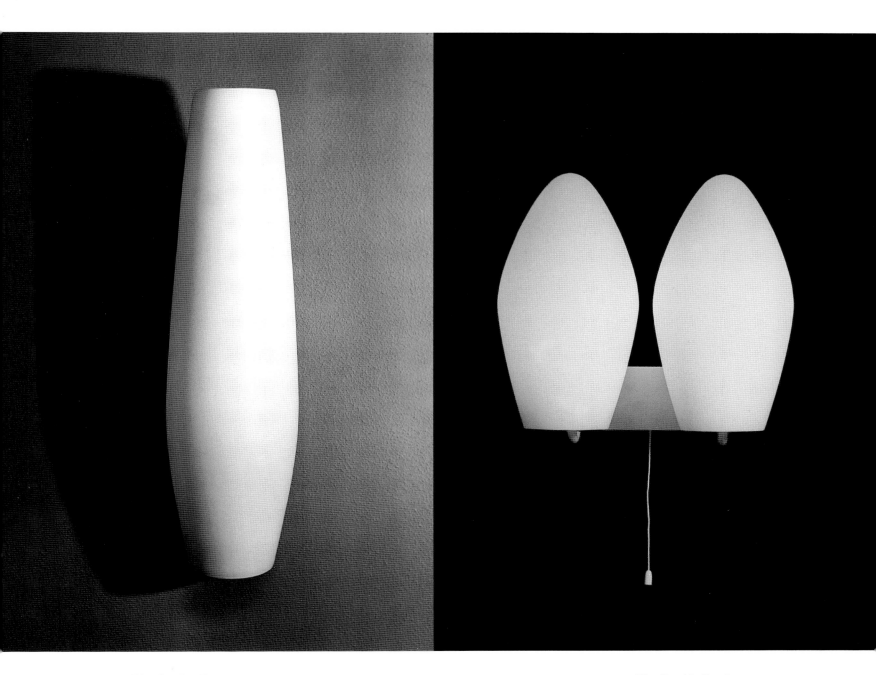

Wandleuchte Roma
opalüberfangen, seidenmatt,
H 75 cm, Ø 25 cm

Wall Lamp Roma
Opal glass overlay, semi-matt,
H: 75 cm, diam.: 25 cm

Wandleuchte Trento
opalüberfangen, seidenmatt,
H 23,6 cm, Ø 12,2 cm

Wall Lamp Trento
Opal glass overlay, semi-matt,
H: 23.6 cm, diam.: 12.2 cm

PEILL + PUTZLER GLASHÜTTENWERKE IN DÜREN

Kelchgläser, entstanden in den Jahren 1953–1956
Seite 122–137

PEILL + PUTZLER GLASSWORKS IN DÜREN

Goblets, created between 1953 and 1956
pages 122–137

Skizze zu Kelchgläsern aus den 50er Jahren

Sketch for goblets from the 1950s

Skizzen zu Kelchgläsern
aus der ersten Hälfte der 50er Jahre

Sketches for goblets
from the first half of the 1950s

Kelchglas *Allegro* 1953
Goblet *Allegro* 1953

Skizze zum Kelchglas *Allegro* 1953
Sketch for goblet *Allegro* 1953

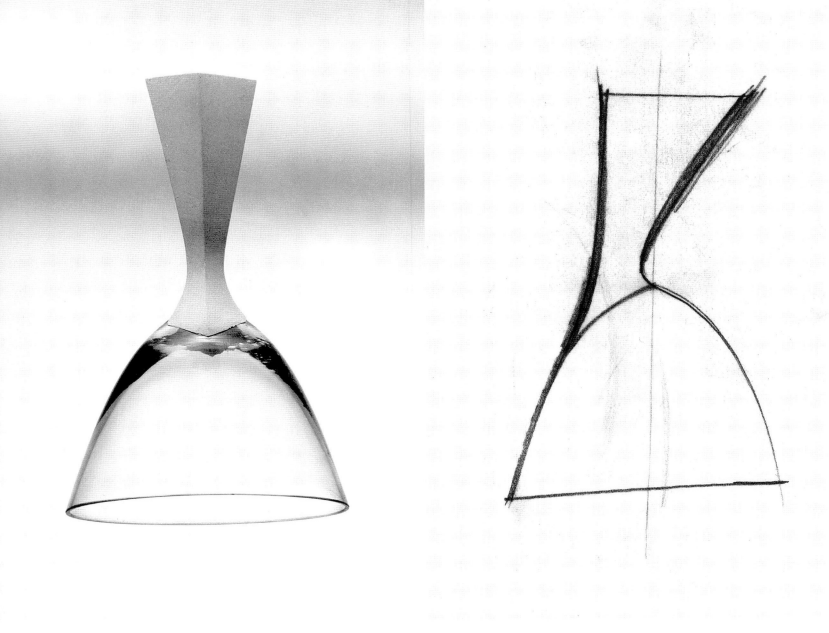

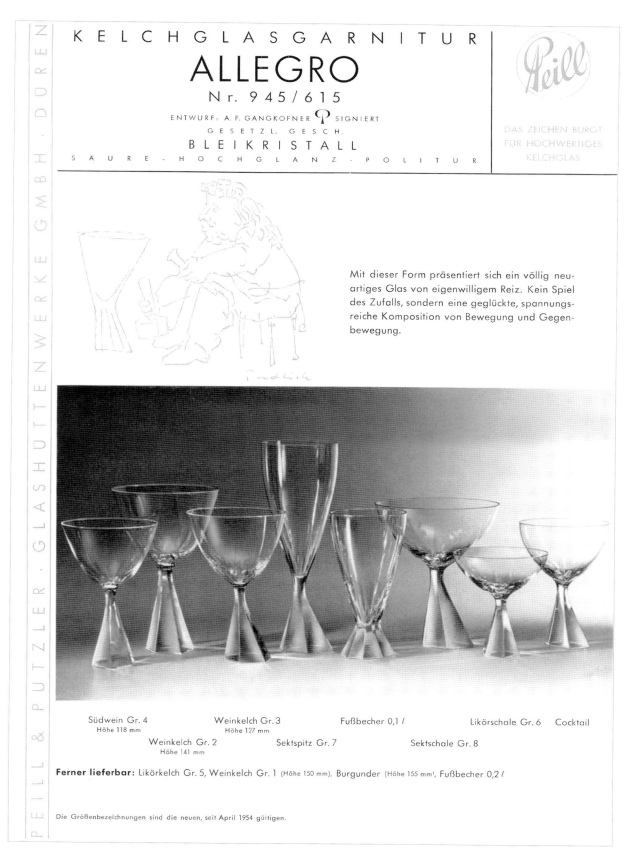

Sales brochure Peill + Putzler, 1954

Verkaufsprospekt Peill + Putzler, 1954

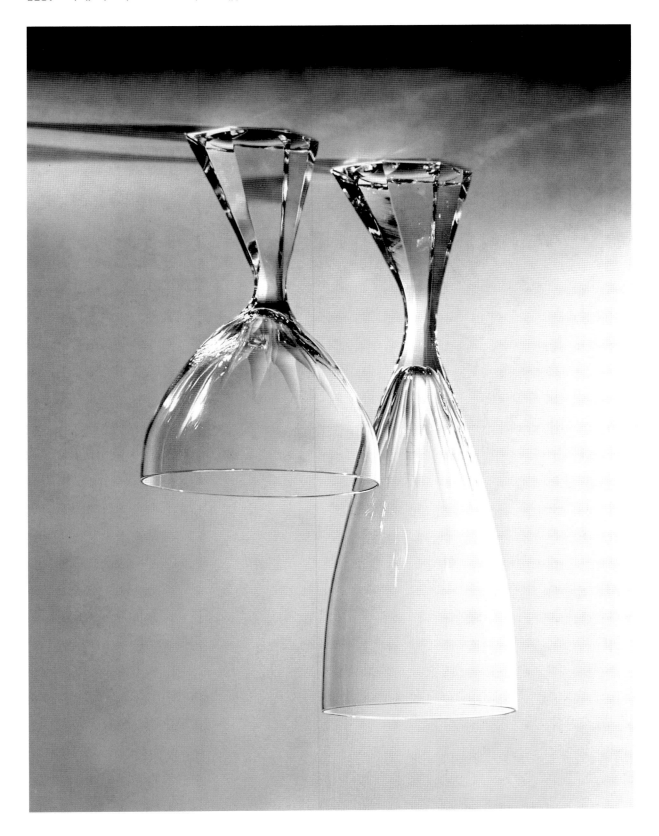

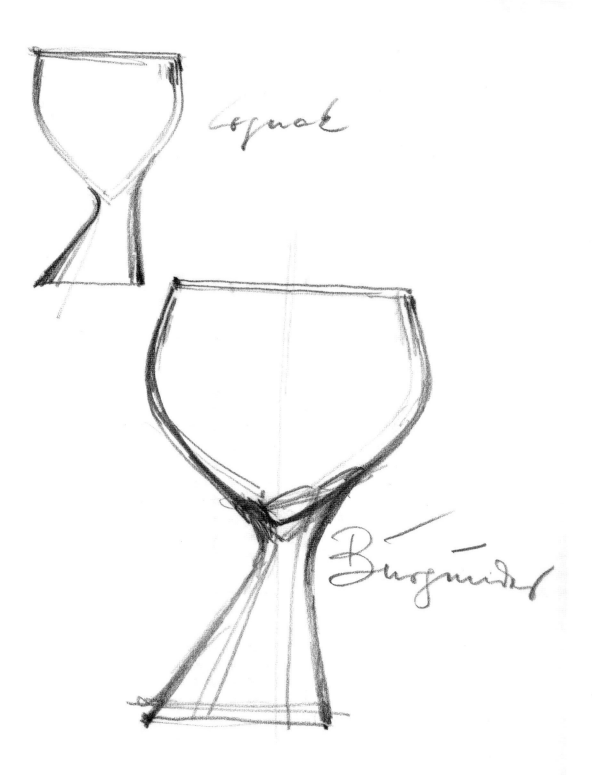

Sketch for **goblet series Allegro** 1953

Skizze zu **Kelchglasserie Allegro** 1953

Skizzen zu Kelchgläsern, 1954

Sketches for goblets, 1954

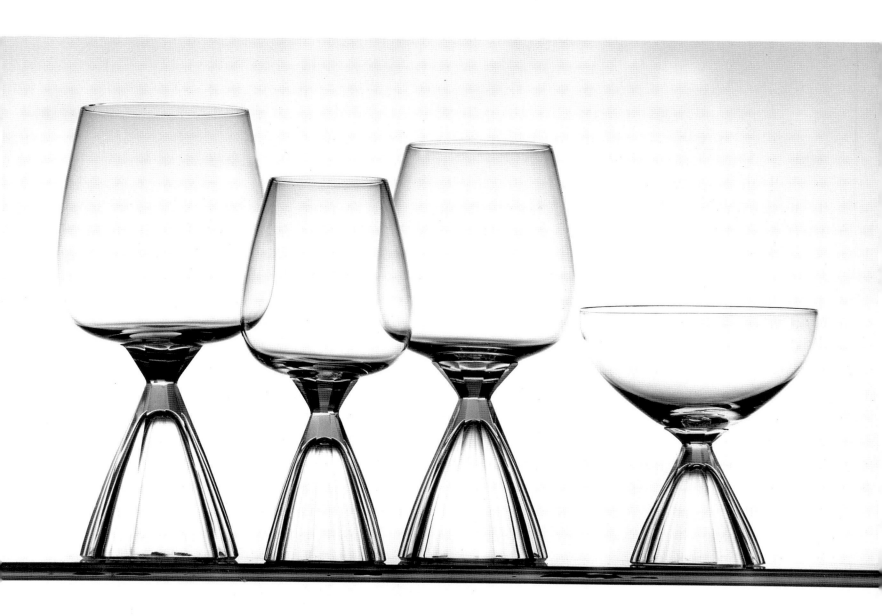

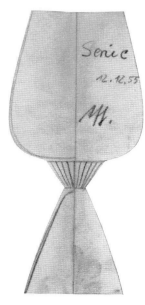

Serie c
12.12.55

maffio

Serie c
12.12.55

MH.

Kelchglasserie Rondo 1955

Goblet series Rondo 1955

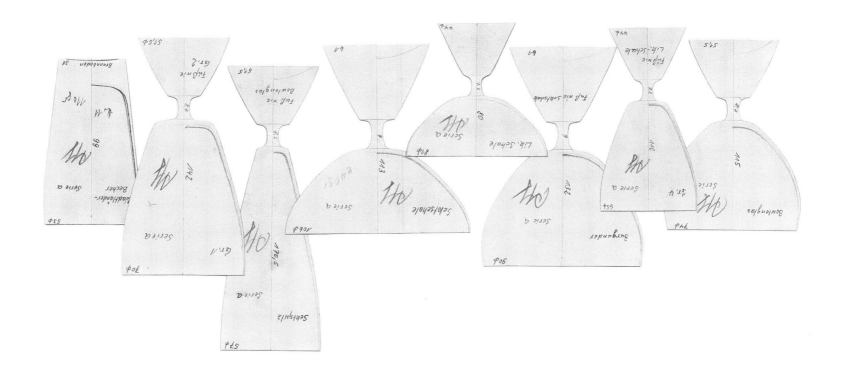

Kelchglasserie Dagmar 1955
Schnitte für die Gipsform zur

goblet series Dagmar 1955
Cut-outs for plaster molds for the

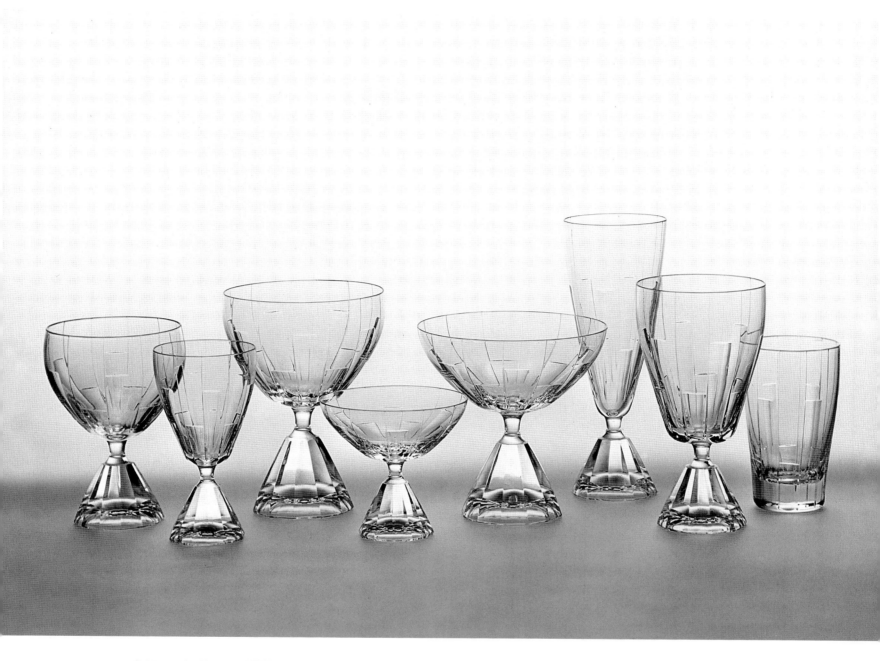

Goblet series Dagmar 1955 **Kelchglasserie Dagmar** 1955

133

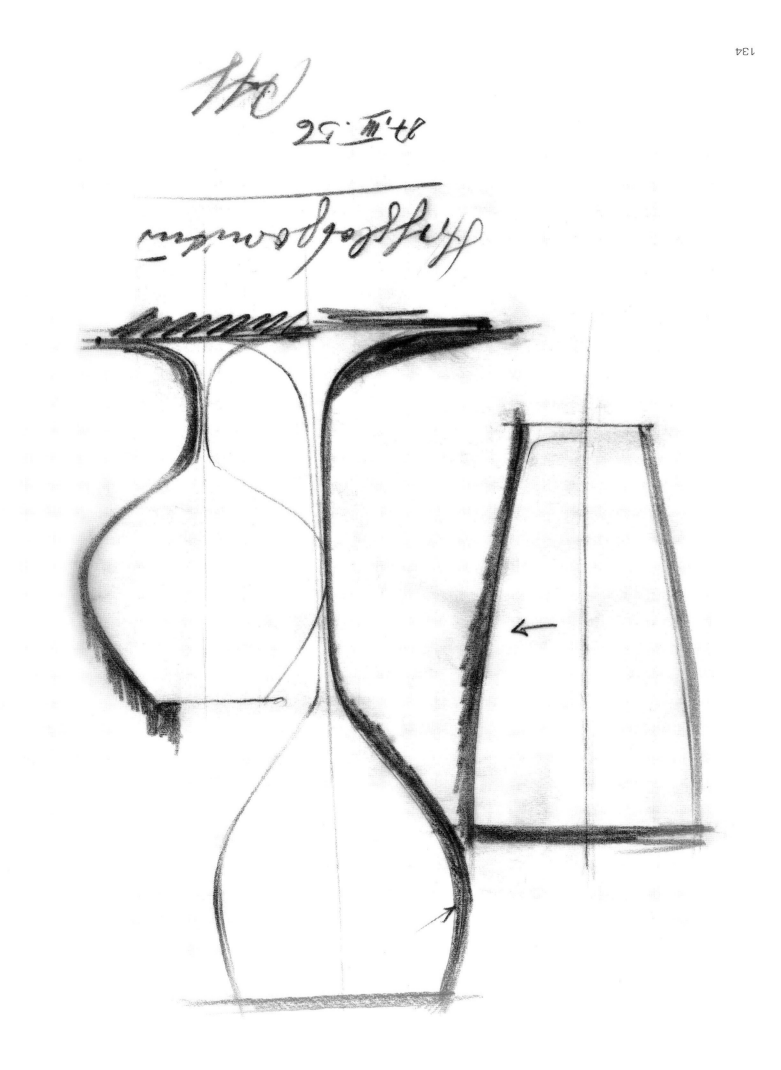

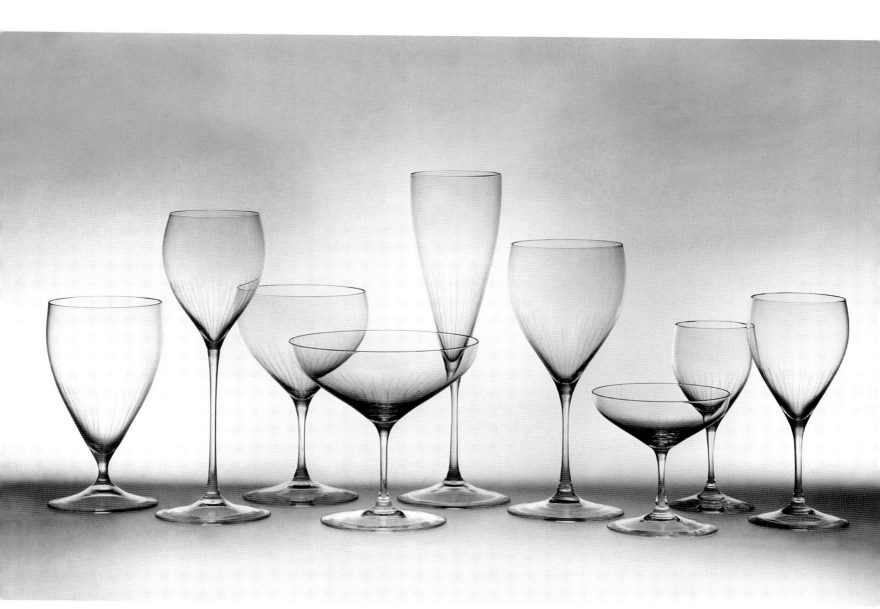

Goblet series Iris 1956

Kelchglasserie Iris 1956

Peill-Kelchglasgarnitur „Iris".
Entwurf A. F. Gangkofner
Hersteller Peill & Putzler,
Glashüttenwerke GmbH, Düren

Peill goblet set "Iris."
Designed by A. F. Gangkofner
Manufacturers: Peill & Putzler,
Glashüttenwerke GmbH, Düren

Stichhaltige Neuheiten *Von Bernhard Siepen*

Es gibt „Neuheiten", die den Todeskeim schneller Vergänglichkeit gleich mit auf die Welt bringen. Es sind die Dinge, die nur „anders", nicht besser als die bisherigen sind. Und es gibt Neuheiten, die aus der Masse der kurzlebigen hervorstechen. Es sind die Dinge, die infolge einer zweckvollen und zugleich schönen Fortbildung besser als die bisherigen sind. Jene halten nicht vor, sie sind im Grunde fortgeworfenes Geld, denn sie müssen über kurz oder lang durch neue ersetzt werden. Diese dagegen behalten wir gern und bereuen das für sie ausgelegte Geld nicht, denn es wird uns in Form dauernd erfreuender Dienstleistung zurückerstattet.

Gleichfalls eine Neuheit der Hannover-Messe sind die Peill-Trinkglassätze von A. F. Gangkofner, einem Entwerfer, dessen Domäne das Glas in seinen mannigfachsten Erscheinungsformen ist. Der hier gezeigte Kelchglassatz „Iris" ist aus sehr dünnwandigem Kristallglas, dem sogenannten Strohglas, geblasen. Die Formen sind im Wortsinn hoch-elegant und durch perlartig feinste Schlifflinien veredelt. Das zarte Material, die aufschwingenden Formen und der erlesene Schliff zielen in der Gesamtwirkung auf jenes Einmalige, Besondere ab, das auf festlich gedeckten Tischen mitsteigernd wirken soll.

„Die Kunst und das schöne Heim",
Februar 1957, München

Die Kunst und das schöne Heim,
February, 1957, Munich

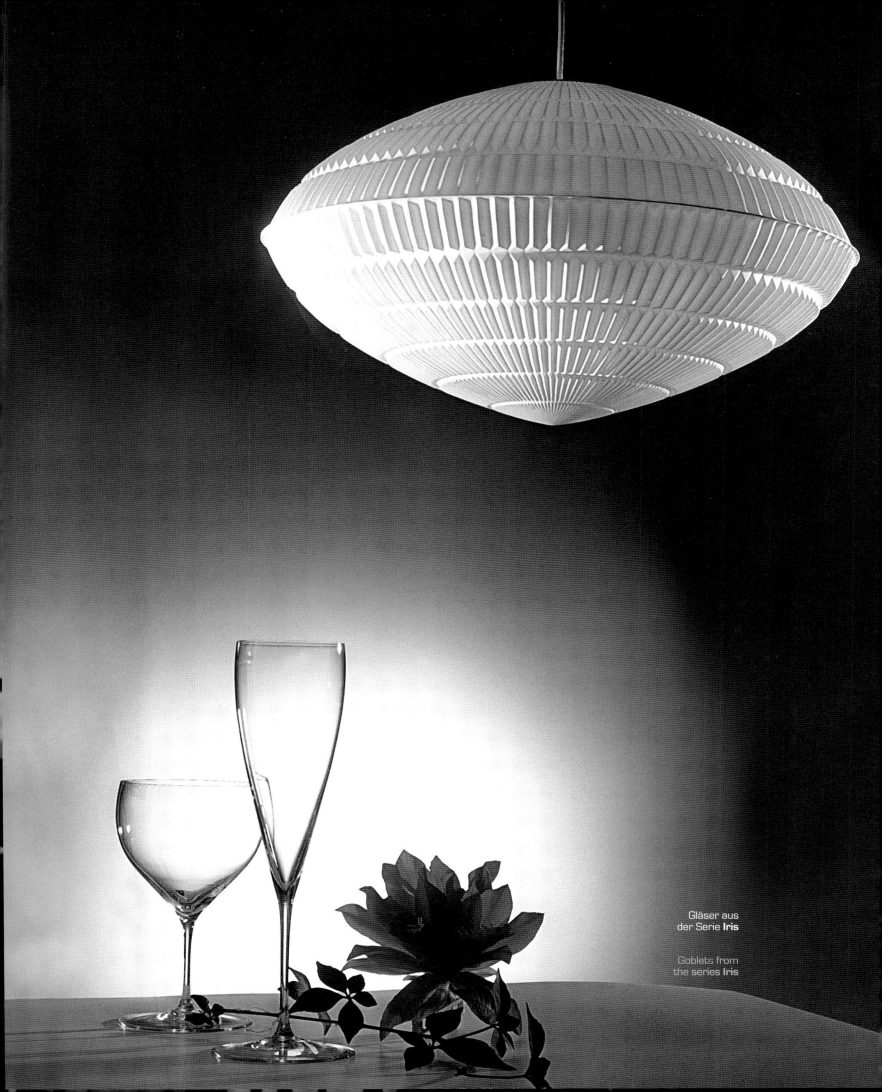

Gläser aus
der Serie **Iris**

Goblets from
the series **Iris**

HESSENGLASWERKE STIERSTADT

HESSENGLASWERKE GMBH STIERSTADT IM TAUNUS BEI FRANKFURT/MAIN TELEFON OBERURSEL/TS. 2789 · 2880

HESSEN-
GLASWERKE
STIERSTADT
IM TAUNUS

Entwurf: A. F. Gangkofner

102/D 20 114/D 25 154/D 34 134A/D 12 153/D 13

HESSENGLASWERKE, STIERSTADT IM TAUNUS

Die Hessenglaswerke wurden 1946 von Heimatvertriebenen aus dem Gablonzer Gebiet in einer ehemaligen Bronze- und Aluminiumpulverfabrik in Stierstadt gegründet. Direktor Fischer, ehemaliger Leiter von drei Glashütten in Josefsthal-Maxdorf/Sudetenland, übernahm die Leitung und begann 1947 die Produktion mit ca. 30 Leuten, hauptsächlich Glasmachern der Firma Karl Riedel, Josefsthal-Maxdorf. Später kamen Glasmacher der Firma Josef Riedel, Polaun, und Kelchglasmacher aus Schlesien hinzu. Mitte der 50er Jahre umfasste die Firma 300 Mitarbeiter. 1989 stellten die Hessenglaswerke ihren Betrieb ein. Das unter großen Mühen nach dem Krieg aufgebaute Glaswerk wurde eingeebnet und das Terrain dem Wohnungsbau überlassen.

Das hervorragende Fachwissen von Direktor Fischer und die dem Handwerk sehr verbundenen Glasmacher ließen die Firma in der Nachkriegszeit schnell aufblühen. Hauptsächlich wurde Stangenglas für die Neugablonzer Schmuckindustrie produziert sowie halbautomatische Gläser und Artikel für Bleikristall. Die Qualität des Glases sowie das aus seltenen Erden geschmolzene Farbsortiment ließen die Hessenglaswerke schnell bekannt werden. 1953 verbanden sie sich mit Aloys F. Gangkofner, der gerade mit seinen freigeblasenen Gläsern die Aufmerksamkeit der Fachwelt auf sich gezogen hatte. Er brachte die von ihm wiederbelebten alten Handwerkstechniken, schon in der Glashütte Lamberts, Waldsassen, erprobt, mit und versuchte, diese auf die Industriefertigung umzustellen. Mit seinen Worten:
„Hier bei den Hessenglaswerken stand es mir zur Aufgabe, das künstlerische Formschaffen mit der Möglichkeit der Serienanfertigung zu vereinen. Das nachfolgend Gezeigte ist ein kleiner Ausschnitt aus dem Ergebnis dieser Bemühung und soll einen Beginn darstellen."

Der nach dem Zweiten Weltkrieg aufkommende Wunsch nach etwas Luxus ließ die bizarren Toilettenartikel für den Toilettentisch entstehen sowie Vasen und Schalen, teilweise mit asymmetrischen Formen. Damals ein Novum, heute ein Unikum. Im gewissen Sinne war dies ein Zugeständnis an die Produktionsformen der Firma sowie an ihre Kunden und zeigt die typisch modische Richtung zu Beginn der 50er Jahre. Noch heute haben die wenigen erhaltenen Gläser wegen ihrer hervorragenden Glasqualität und der großen glasmacherischen Fertigkeit ihren besonderen Reiz.

HESSE GLASSWORKS, STIERSTADT IM TAUNUS

The Hesse Glassworks were founded in 1946 in a former bronze and aluminum powder factory in Stierstadt by expellees from the region of Jablonec nad Nisou in northern Bohemia. Its director Fischer, the former director of three glassworks in Josefsthal-Maxdorf in the Sudetenland, took over the firm and began production in 1947 with around thirty persons, mostly glassmakers from the firm of Karl Riedel in Josefsthal-Maxdorf. They were later joined by glassmakers from the firm of Josef Riedel in Polubný and goblet makers from Silesia. In the middle of the 1950s the company had 300 employees; in 1989 it ceased production. The glassworks that had been built up with great effort after the war was leveled and the land given over to residential development.

The outstanding expertise of Director Fischer and the glassmakers, with their very close ties to craftsmanship, insured that the company quickly flourished in the post-war period. They produced primarily "Stangenglas" for the jewelry industry in Neugablonz as well as glasses produced partially by machine and articles for glass crystal. The quality of these glasses as well as the range of colors melted from the rare earth quickly made the Hesse Glassworks well known. In 1953 the company formed an association with Aloys Gangkofner, who had just recently attracted the attention of glass experts in particular with his free-blown glass objects. He brought with him the old artisanal techniques he had revived and already tried and tested in the Lamberts Glassworks in Waldsassen and attempted to modify them for industrial production. In his words: "Here at the Hesse Glassworks I faced the challenge of uniting the artistic creation of form with the possibilities of serial production. What is displayed in the following is a small selection from the results of these efforts and is intended to represent a beginning."

The desire for a bit of luxury, which arose in the wake of the Second World War, gave rise to the bizarre toilette articles for the dressing table as well as vases and bowls, some with asymmetrical forms. Novelties at the time, today unique objects. In a certain sense these amounted to a concession to the forms the company produced as well as the customers who purchased them and shows the typical stylistic direction of the early 1950s. Even today the few surviving glass objects possess a special appeal due to the outstanding quality of their glass and the great skill of their glassmaker.

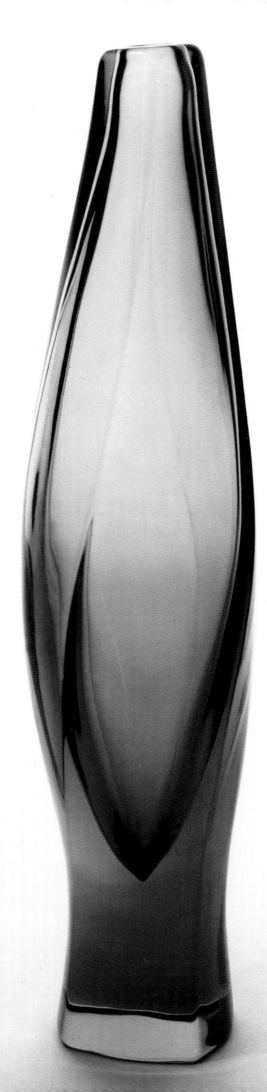

Vase, rauchgrau, H 27 cm

Vase, smoke gray, H: 27 cm

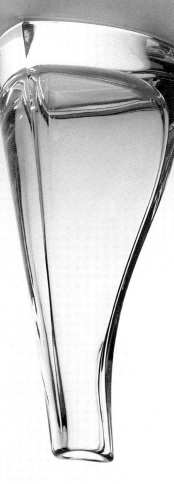

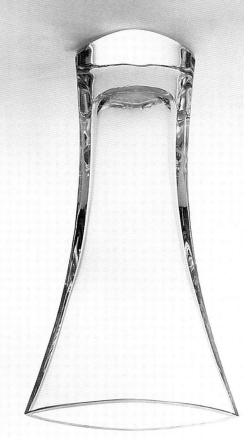

Vase, H: 23 cm

Vase: H 23 cm

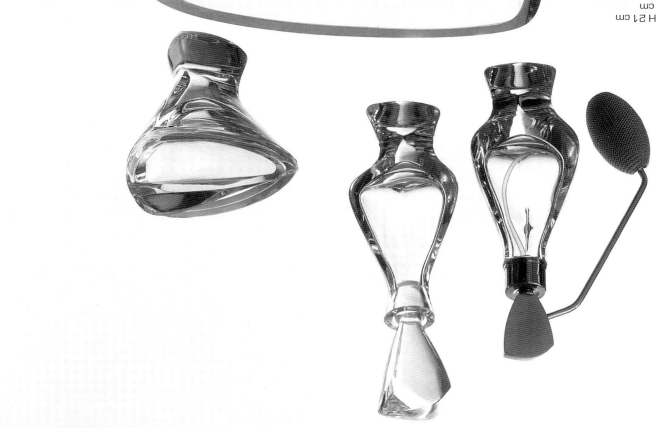

Bottles, H: 20 cm; H: 21 cm
Small glass, H: 10 cm
Bowl, 22 x 8 cm

Flakons: H 20 cm; H 21 cm
Kleines Glas: H 10 cm
Schale: 22 x 8 cm

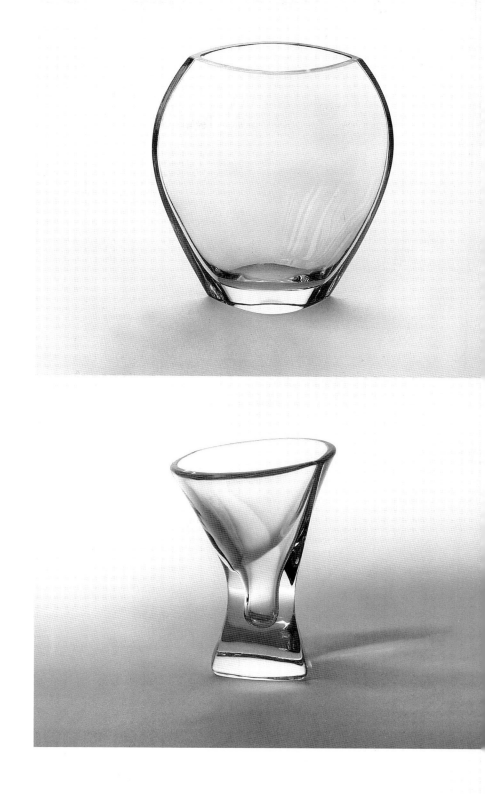

Vase: H ca. 16 cm
Glas: H 10,5 cm
Schale: Ø 17,5 cm

Vase, H: ca. 16 cm
Glas, H: 10.5 cm
Bowl, diam.: 17.5 cm

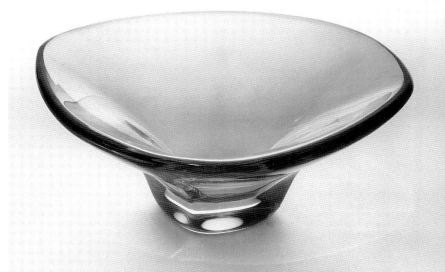

Rauchgrau, H 20 cm
Rauchgrau, H 11 cm; Kristallweiß, H 21 cm
Kristallweiß, H 9,5 cm

Smoke gray, H: 20 cm
Smoke gray, H: 11 cm; Crystal white, H: 21 cm
Crystal white, H: 9.5 cm

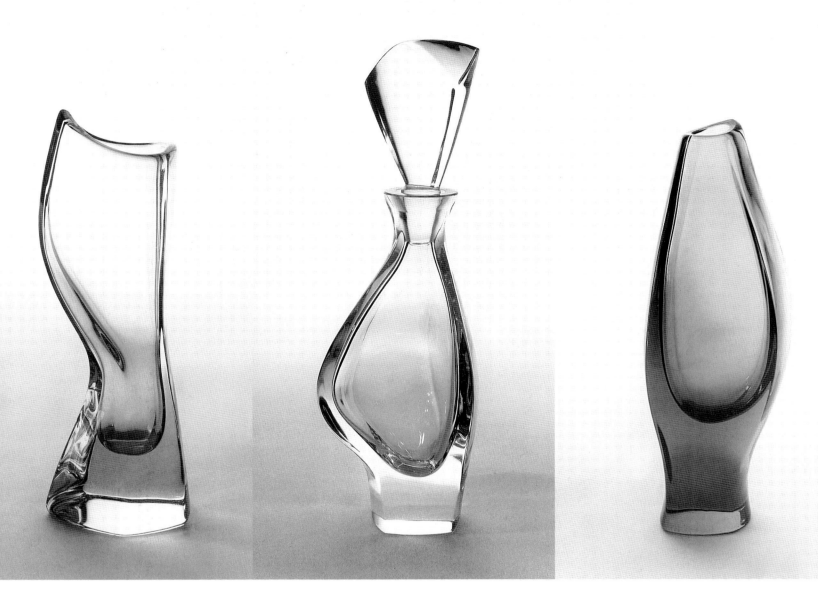

Smoke gray, H: 21 cm
Crystal white, H: 31.5 cm
Smoke gray, H: 21 cm

Rauchgrau, H 21 cm
Kristallweiß, H 31,5 cm
Rauchgrau, H 21 cm

Kristallgrund
mit gewundenen weißen und gelben Streifen

Crystal base glass with
twisted white and yellow stripes

Krug: H 20 cm
Vase: H 32,4 cm
Schale: Ø 25 cm
Kristallgrund mit gewundenen
weißen und violetten Streifen

Pitcher, H: 20 cm
Vase, H: 32,4 cm
Bowl, diam.: 25 cm
Crystal base glass with twisted
white and violet stripes

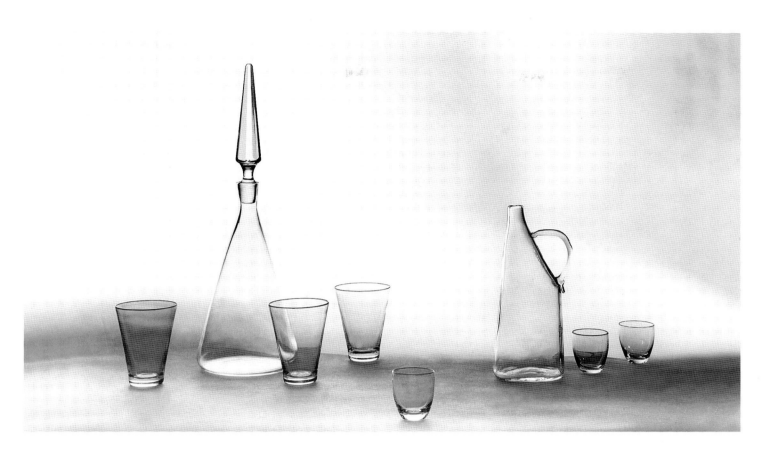

Bottle, H: 39 cm; pitcher, H: 22.5 cm

Flasche: H 39 cm; Krug: H 22,5 cm

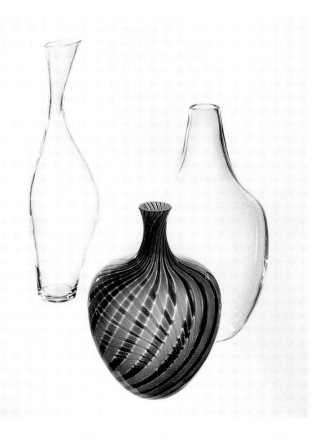

Vase, seegrün, H 36,5 cm; Vase, weiße und violette Streifen, H 21 cm;
Vase, kristallweiß, H 30 cm

Vase, sea green, H: 36.5 cm; vase, white and violet stripes, H: 21 cm;
vase, crystal white, H: 30 cm

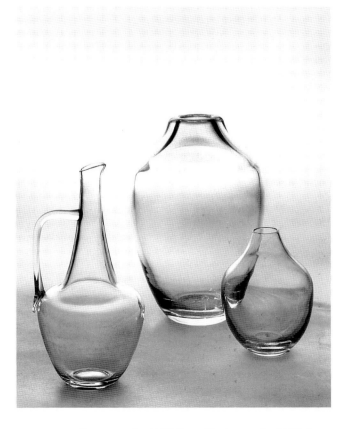

Krug, seegrün, H 29,7 cm; Vase, seegrün, H 32,4 cm;
Vase, seegrün, H 18,2 cm

Pitcher, sea green, H: 29.7 cm; vase, sea green, H: 32.4 cm;
vase, sea green, H: 18.2 cm

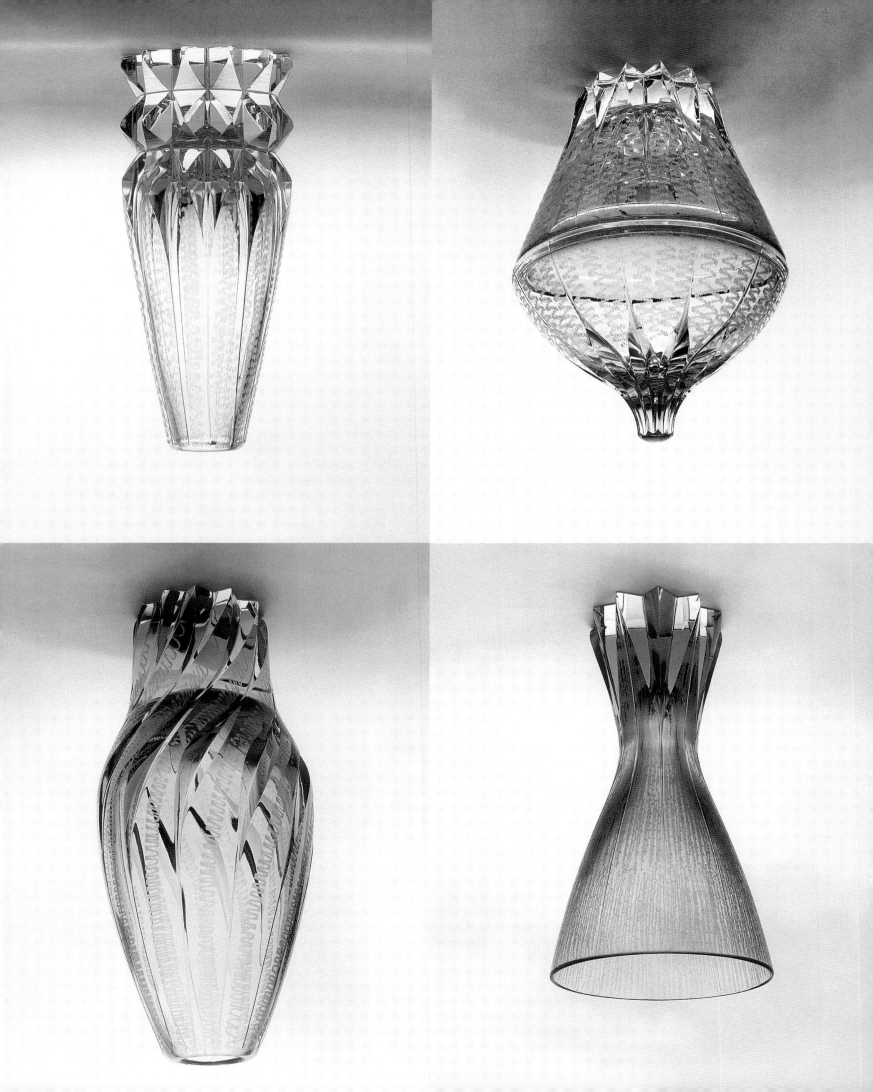

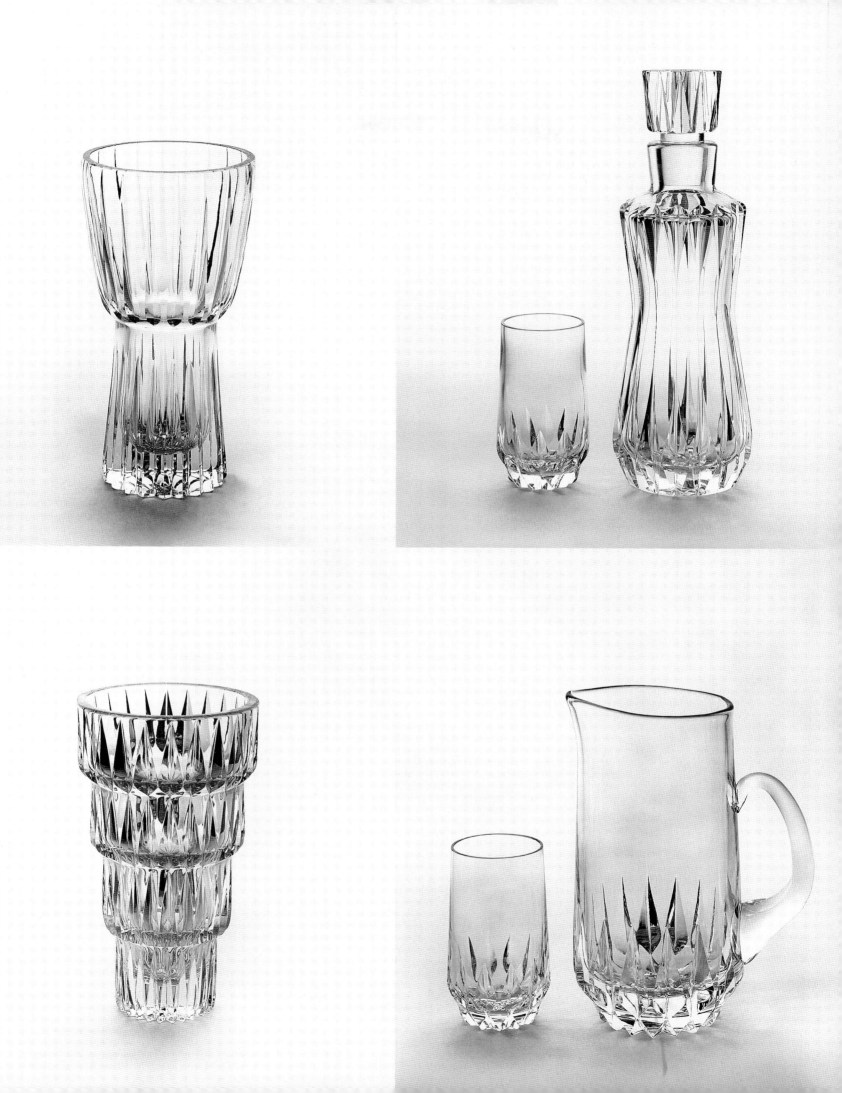

Gespritzte Leuchte aus
festem Kunststoff 1962,
H 21 cm, Ø 12 cm

Sprayed lamp of
hard plastic 1962,
H: 21 cm, diam.: 12 cm

FIRMA ERCO LEUCHTEN IN LÜDENSCHEID

1934 wurde die Firma ERCO Leuchten in Lüdenscheid durch Arnold Reininghaus und zwei Partner, die später wieder ausscheiden, gegründet. Die Firma umfasste sechs Mitarbeiter, 60 Jahre später werden es 1000 sein. Hergestellt wurden bereits in den 30er Jahren aus Kunststoffen wie Bakelit und Cellidor Gewindearmaturen, Federzugleuchten und anderes. Während des Krieges wurde die Produktion zwangsläufig auf wichtige Kriegsgüter, wie es damals hieß, umgestellt und 1945 durch Ausbombung beendet.

Dank des Unternehmergeistes und der unermüdlichen Arbeitskraft von Arnold Reininghaus wurde der Betrieb kurz nach dem Krieg wieder aufgebaut und die Produktion, jetzt hauptsächlich Küchenzugleuchten, aufgenommen. 1948 wurden die ersten Produkte auf der Hannover Messe vorgestellt. Der Bedarf an preiswerten Leuchten war groß, es blieb jedoch vorläufig bei der herkömmlichen „braven", von Architekten wenig beachteten Kunststofflampenkollektion. Der Kunststoff galt als Ersatzmaterial und hatte ein eher negatives Ansehen.

Durch die Zusammenarbeit 1959 mit dem Entwerfer Aloys F. Gangkofner erhielt die Firma ein neues Profil. Das Leuchtstoff- und Röhrenprogramm wurde in klare, moderne Formen umgesetzt. Neue Beleuchtungsentwürfe für Wohn- und Büroräume entstanden. Fast alle wurden auf der Hannover Messe mit dem Prädikat „Gute Industrieform" ausgezeichnet. Heute ist das Unternehmen führend in der Lichtindustrie.

ERCO LIGHTING FIRM IN LÜDENSCHEID

In 1934 the ERCO Lighting Firm was founded in Lüdenscheid by Arnold Reininghaus and two partners, who later left. The company initially had six employees, sixty years later it grew to a thousand. Already in the 1930s rise and fall fittings and screw base fittings, for example, had been produced from plastics such as Bakelite and Cellidor. During the war, production was inevitably converted to essential war materials, as they were called at the time, and was ended in 1945 by bombing.

Thanks to the entrepreneurial spirit and inexhaustible energy of the company's founder Arnold Reininghaus the enterprise was rebuilt shortly after the war and production resumed, now mainly of suspension kitchen lamps. In 1948 the first products were presented at the trade fair in Hannover. Despite a high demand for economically priced lighting, the first collection of plastic lighting was conventional and "unexciting" and architects took little notice of it. Plastic was considered a replacement material and was not regarded very highly.

The company was given a new profile through its collaboration with the designer Aloys Gangkofner in 1959. The program of florescent and tube lighting was converted into clear, modern forms. New designs for lighting in living and working spaces were developed. Almost all of these products were distinguished with the rating "good industrial form" at the Hannover trade fair. Today the company is at the forefront of the lighting industry.

Licht ist wandelbar, es kann warm sein, verschwenderisch wie ein strahlender Herbsttag oder kalt, nüchtern und sachlich. Es stimmt heiter oder traurig, bringt uns an langen Winterabenden freundliche Helligkeit, umgibt uns mit dem Zauber seiner liebenswerten Erscheinung. Als wir 1960 nach neuen Wegen der Lichtgestaltung suchten, dachten wir zunächst nicht an Form, an Konstruktion, an Funktion, auch nicht an Mode, Zeitstil oder Moderne – wir dachten an Licht. An leichtes, spielendes Licht, an festliche Helligkeit, an das sachlich nüchterne Licht des Arbeitsplatzes. Bemühten uns, jedem seiner vielfältigen Gestaltung und Eigenschaften ein passendes Gewand zu verleihen. Viel Mühe, zahllose Versuche mit neuartigem Material, die Mitarbeit international bekannter Designer – an ihrer Spitze Herr Aloys F. Gangkofner – und das nie erlahmende Interesse unserer Techniker führte aus dem Wagnis einer neuen Idee heraus zu einer Vielzahl interessanter Lösungen. Text aus dem ERCO Katalog, 1963

Light is changeable, it can be warm, extravagant like a glowing autumn day, or cold, sober, and functional. It can be cheerful or sad, offer us a friendly brightness on long winter evenings, surround us with the magic of its endearing manifestation. In 1960, as we sought new ways of designing light, we thought first not of form, construction, or function, nor of fashion, style, or modernity. We thought of light, of weightless, playful light, of festive brightness, of the functional and sober light of the workplace. We tried to find a fitting clothing for each of its many forms and qualities. Much effort, countless attempts with new materials, the collaboration of internationally known designers—at their head Mr. Aloys F. Gangkofner—and the never flagging interest of our technical experts transformed the risk of a new idea into a great number of interesting solutions.

Text from the ERCO catalogue, 1963

Kunststoff-Pendelleuchten 1963
H 15 cm, Ø 35 cm; H 13 cm, Ø 45 cm

Plastic pendant lamps 1963
H: 15 cm, diam.: 35 cm; H: 13 cm, diam.: 45 cm

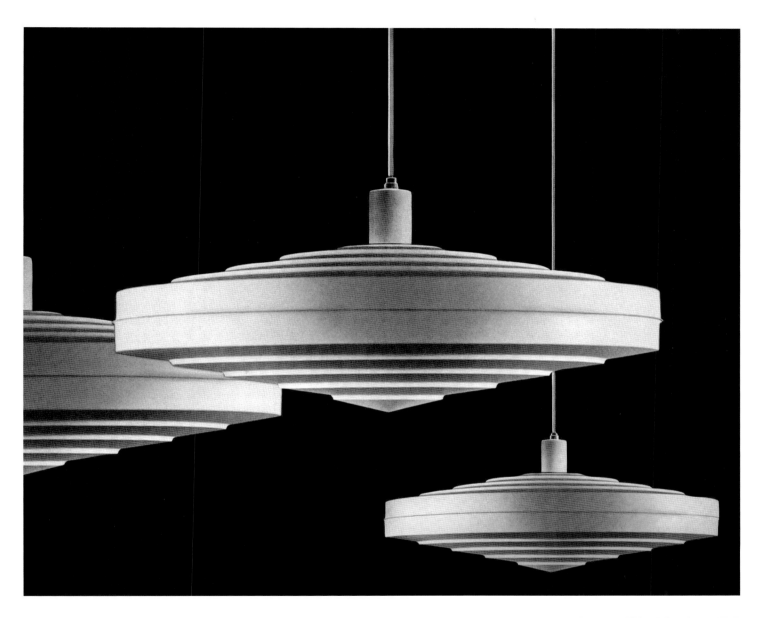

Plastic pendant lamps 1962
H: 17 cm, diam.: 55 cm

Kunststoff-Pendelleuchten 1962
H 17 cm, Ø 55 cm

Die Ausstellung
„Gute Industrieform"
während der Hannover
Messe ist in
jedem Jahr
ein zentraler
Anziehungspunkt des
Messegeschehens.

Seit Bestehen
dieses Forums für
industrielle
Formgebung fanden
ERCO-Leuchten
immer wieder
Aufnahme in diese
Sonderschau.
Nebenstehend
möchten wir Ihnen
Leuchten unseres
Programms vorstellen,
die durch Aufnahme
in die
„Gute Industrieform"
ausgezeichnet wurden.

6101

6143

Ausstellung „Gute Industrieform",
ausgezeichnete Leuchten von Aloys F. Gangkofner,
1962/63

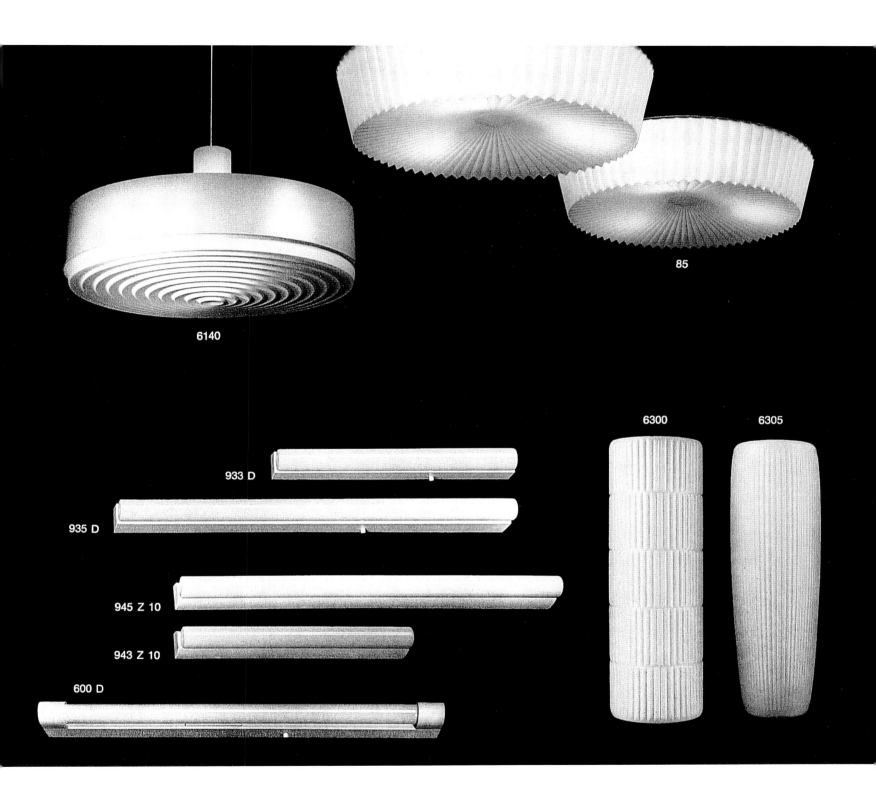

6140

85

6300 6305

933 D

935 D

945 Z 10

943 Z 10

600 D

Exhibition "Good Industrial Form,"
lamps by Aloys F. Gangkofner distinguished with the rating
"good industrial form," 1962–63

Plastic pendant lamp 1962, H: 47 cm

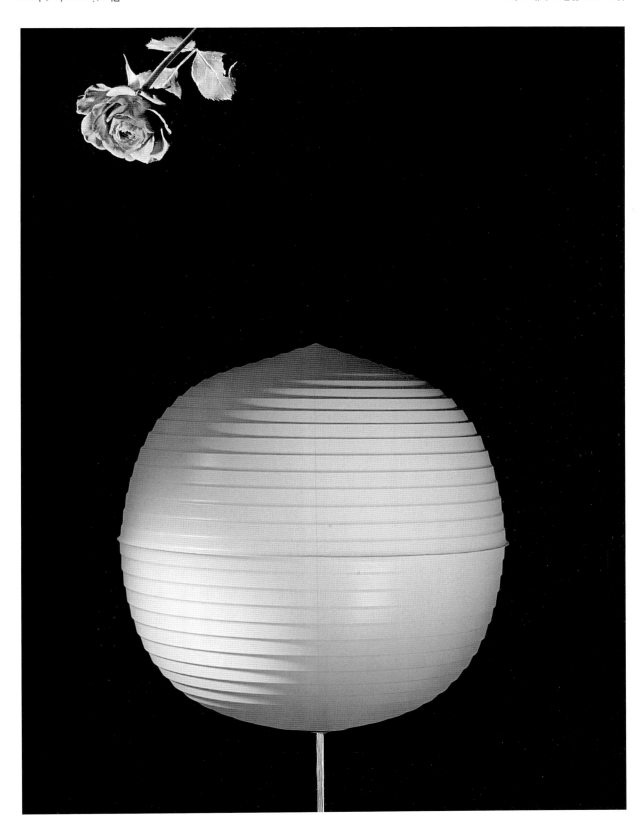

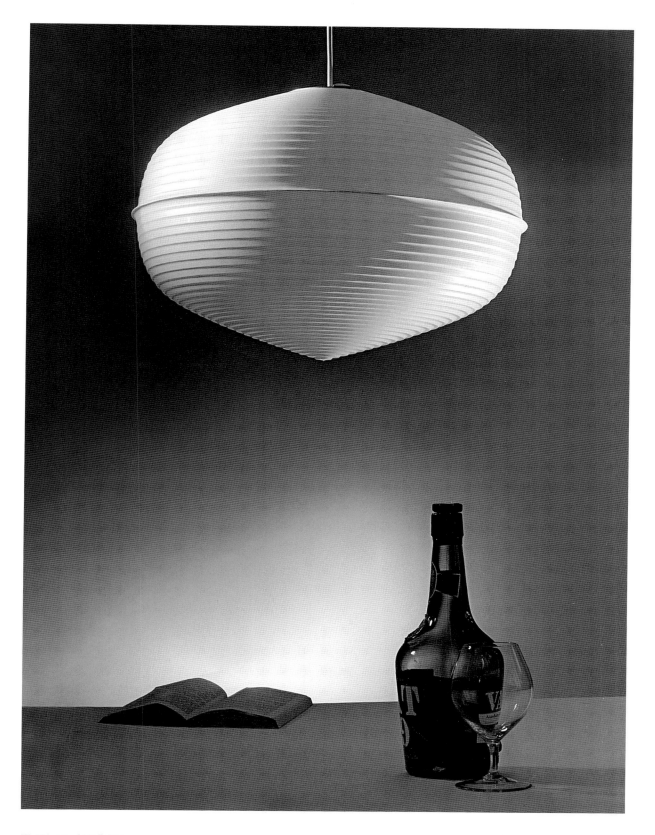

Plastic pendant lamp
1962, H: 32 cm

Kunststoff-Pendelleuchte
1962, H 32 cm

Modell für eine
Kunststoff-Pendelleuchte
mit Holzfurnier,
1962

Model for a
plastic pendant lamp
with wood inlays,
1962

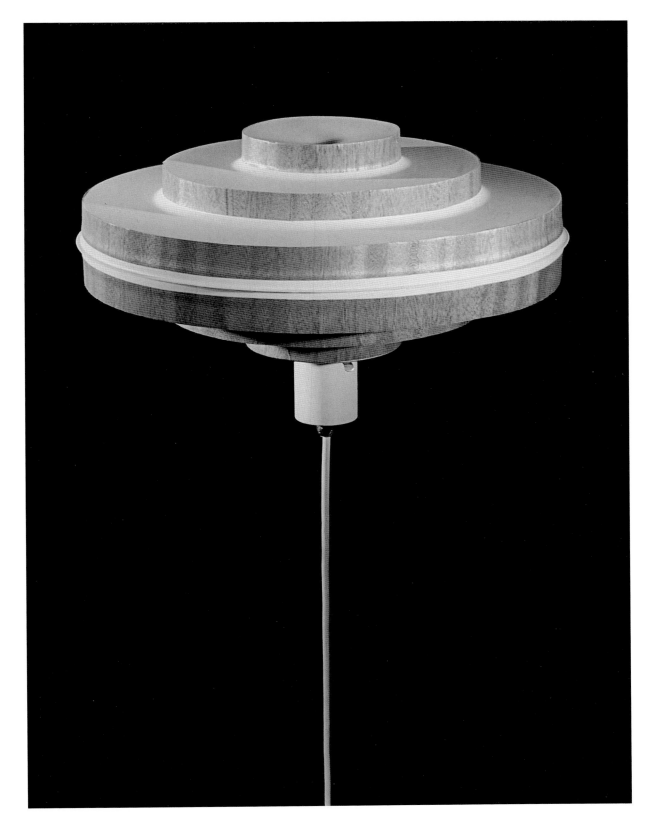

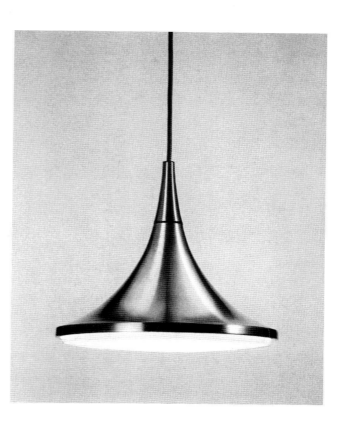

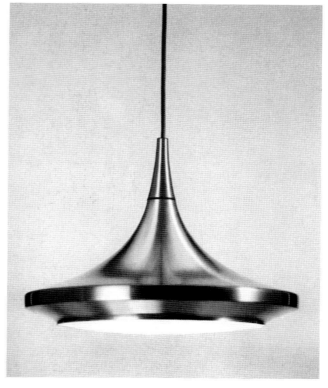

Pendant lamps
Shade: aluminum,
visor: plastic
top, 1965, diam.: 35 cm
bottom, 1963, diam.: 44 cm

Pendelleuchten
Schirm: Aluminium,
Blende: Kunststoff
oben: 1965, Ø 35 cm
unten: 1963, Ø 44 cm

Kunststoff-Wandlampen
in Gruppen montiert, 1963

Plastic wall lamps
mounted in groups, 1963

Plastic wall lamps
mounted in groups, 1963

Kunststoff-Wandlampen
in Gruppen montiert, 1963

Indirekt-Strahler
konvex und konkav angeordnete Aluminiumprofile,
1968, H 30 cm

<div align="right">

Indirect spot
Convex and concave aluminum profiling,
1968, H: 30 cm

</div>

Die Idee des indirekten Lichtes, die Nutzung des Lichtes als echtes Gestaltungselement, ließ in unseren Ateliers eine Kollektion Indirekt-Strahler entstehen. Das Licht selbst wurde bei diesen neuartigen Leuchtentypen zum gestaltenden Element. In verschiedenen Ebenen konvex und konkav angeordnete Aluminium-Profile lenken den Lichtausfall.

The idea of indirect light, the use of lighting as an element of design, gave rise in our atelier to a collection of indirect spot lighting. In this new kind of lighting, the light itself becomes the formal element. The fall of light is directed by the different elements of the lamp's concave and convex aluminum profiling.

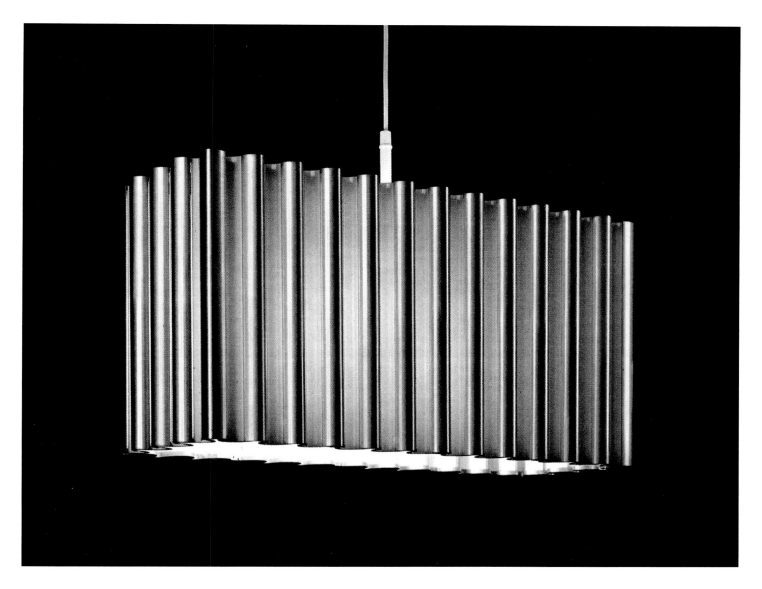

Indirect spot
1968, H: 32 cm, W: 24 cm, L: 66 cm

Indirekt-Strahler
1968, H 32 cm, B 24 cm, L 66 cm

Durch teilweise verwendete farbige Profile entsteht eine Wirkung, die die Jury der Sonderschau „Gute Industrieform 67" bewog, eines dieser Modelle in die erstmals gezeigte Ausstellung „Faktum Farbe" aufzunehmen.

Text aus dem ERCO Katalog, 1968

The occasional use of colored profiling led to the jury of the special exhibition "Good Industrial Form 67" accepting one of these modules into the premiere exhibition "The Fact of Color."

Text from the ERCO catalogue, 1968

Bei der Prismenleuchtenserie werden glasklare, kristallähnliche Kunststoffplatten mit doppelseitigen Prismen verarbeitet, die zu verschiedenartigen Leuchtkörpern zusammengefügt werden. Die nach dem Spritzgußverfahren hergestellten Prismenplatten vereinen besonders gute lichttechnische Eigenschaften mit einer bemerkenswerten Stabilität. Wenn zur Beleuchtung klare Glühlampen verwendet werden, wird das Licht durch die Prismen in seine Spektralfarben gebrochen und zeigt eine brillante Wirkung.

Text aus dem ERCO Katalog, 1968

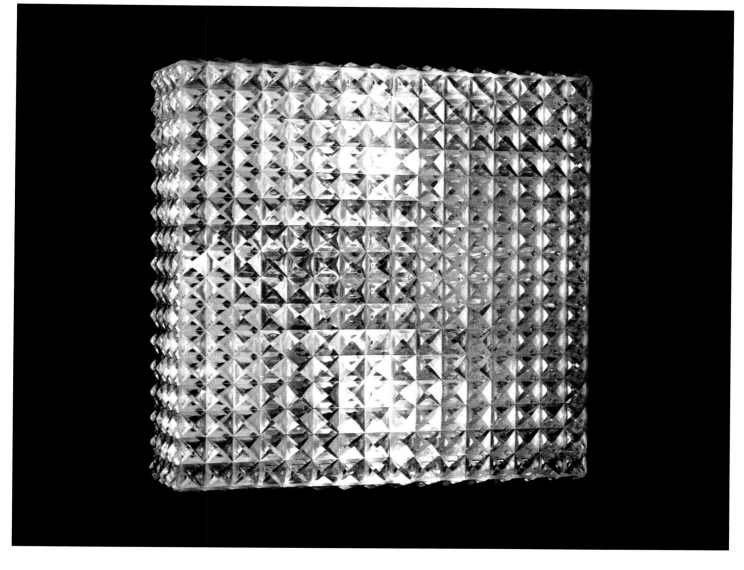

Prism light fixture
1968, 33 x 33 cm

Prismenleuchte
1968, 33 x 33 cm

In the series of prism lighting, clear, crystal-like plastic plates are made to bear double-sided prisms, which are then fit together into varying kinds of lighting fixtures. The prism plates, manufactured by injection molding, unite especially good technical lighting qualities with a remarkable stability. When clear bulbs are used for illumination the light is broken into the colors of the spectrum and displays a brilliant effect.

Text from the ERCO catalogue, 1968

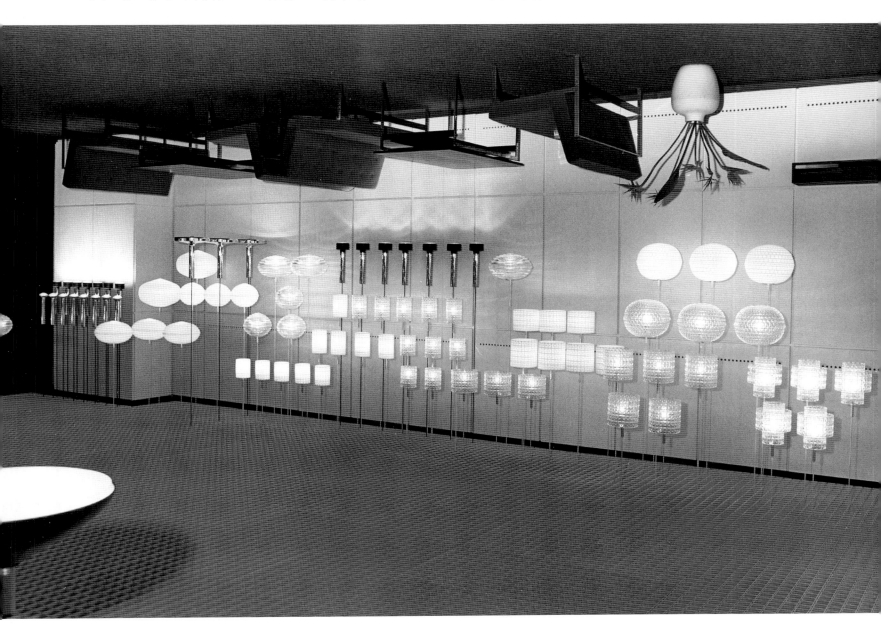

Messestand Hannover mit der Beleuchtung von Aloys F. Gangkofner,
Mitte der 60er Jahre

Trade fair stand in Hannover with lighting by Aloys Gangkofner
in the mid-1960s

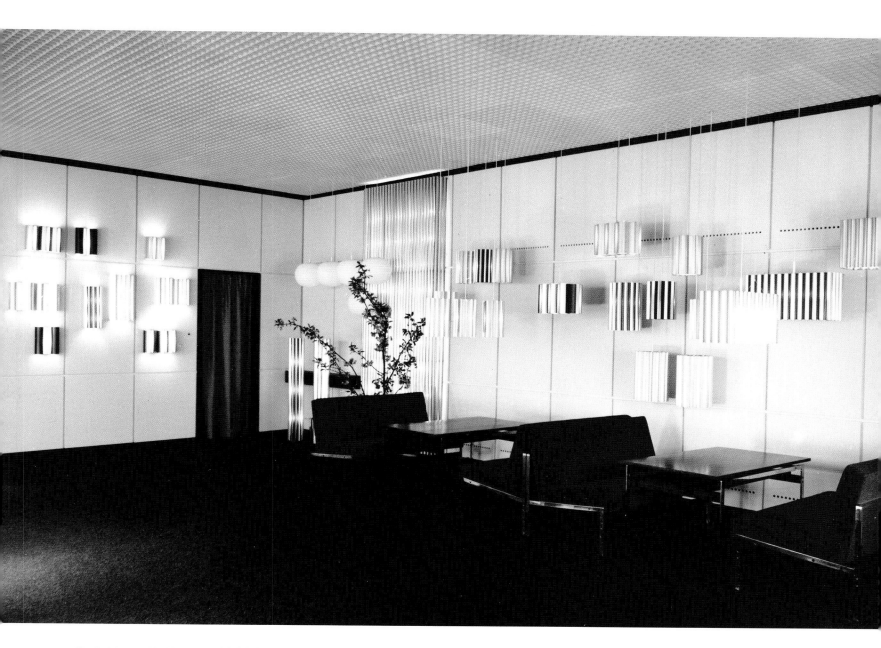

Trade fair stand in Hannover with lighting by Aloys Gangkofner
in the mid-1960s

Messestand Hannover mit der Beleuchtung von Aloys F. Gangkofner,
Mitte der 60er Jahre

Linienleuchte
1962, L 100 cm

Linear lighting
1962, L: 100 cm

Leuchtstoff-Leuchten
Aluminium, Kunststoff, 1968,
L 53 cm; L 68 cm; L 129 cm

Florescent lighting
Aluminum, plastic, 1968,
L: 53 cm; L: 68 cm; L: 129 cm

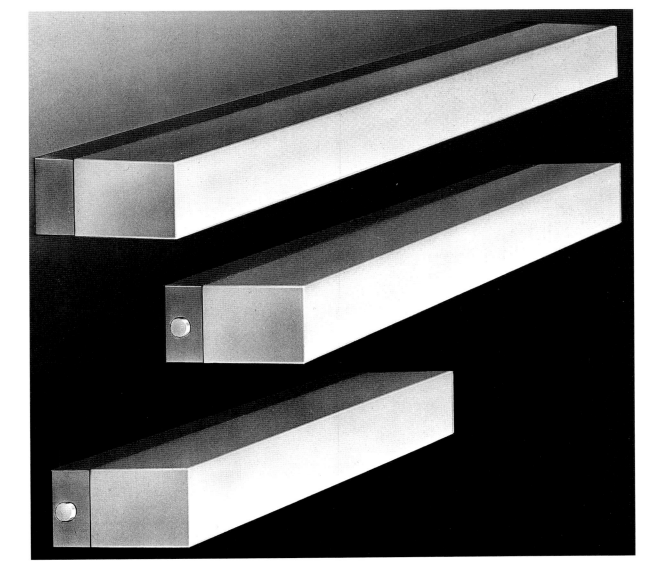

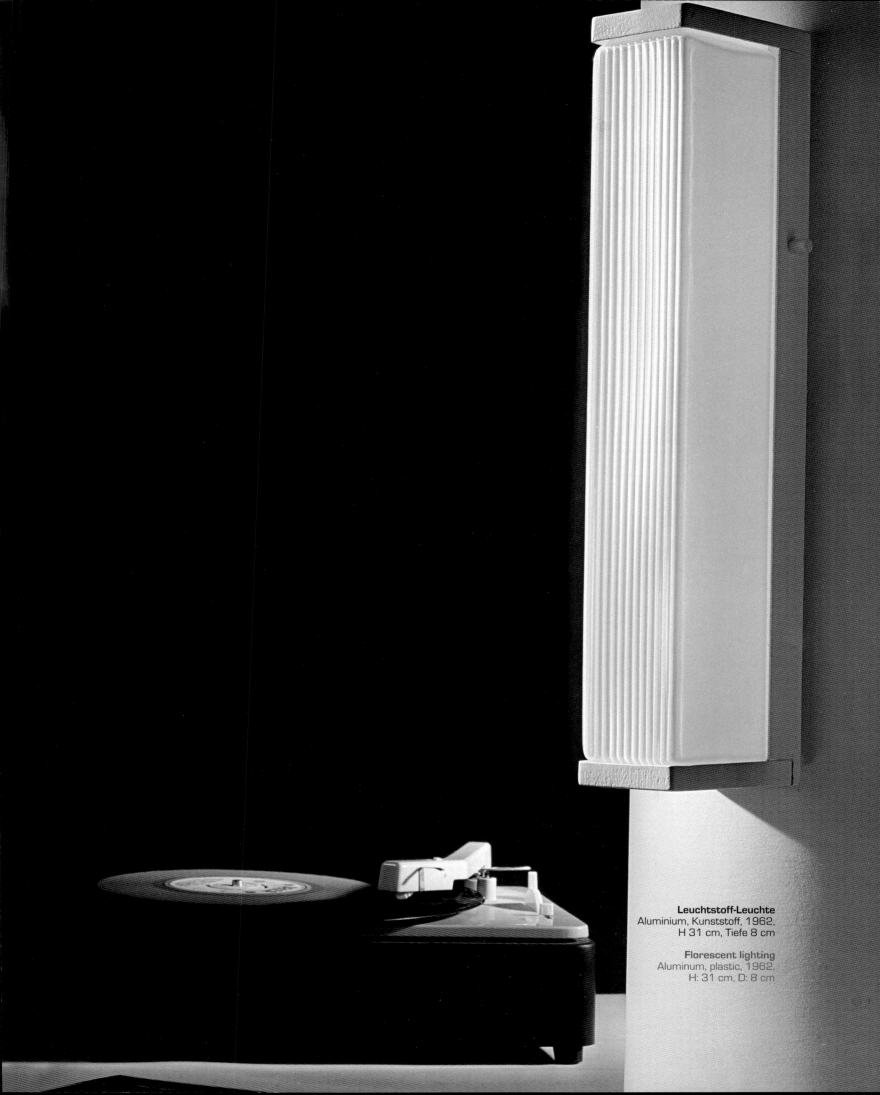

Leuchtstoff-Leuchte
Aluminium, Kunststoff, 1962,
H 31 cm, Tiefe 8 cm

Florescent lighting
Aluminum, plastic, 1962,
H: 31 cm, D: 8 cm

6100 VDE DM 12.— 1 x E 27, weiß,
Schirm: 21 cm hoch, ∅ 12 cm,
Ges. Länge: 100 cm, Kat. S. 19

6101 VDE DM 16.50 1 x E 27, weiß,
Schirm: 28 cm hoch, ∅ 23 cm,
Ges. Länge: 100 cm, Kat. S. 7

6102 VDE DM 16.50 1 x E 27, weiß,
Schirm: 28 cm hoch, ∅ 18 cm,
Ges. Länge: 100 cm, Kat. S. 18

6103 VDE DM 15.— 1 x E 27, weiß,
Schirm: 28 cm hoch, ∅ 15 cm,
Ges. Länge: 100 cm, Kat. S. 18

6104 VDE DM 15.— 1 x E 27, weiß,
Schirm: 23 cm hoch, ∅ 20 cm,
Ges. Länge: 100 cm, Kat. S. 16

6110 VDE DM 42.— 1 x E 27, weiß,
Schirm: 47 cm hoch, ∅ 45 cm,
Ges. Länge: 125 cm, Kat. S. 9

6111 VDE DM 42.— 1 x E 27, weiß,
Schirm: 31 cm hoch, ∅ 55 cm,
Ges. Länge: 110 cm, Kat. S. 8

6112 VDE DM 36.— 1 x E 27, weiß,
Schirm: 17 cm hoch, ∅ 55 cm,
Ges. Länge: 100 cm, Kat. S. 14

6113 VDE DM 36.— 1 x E 27, weiß,
Schirm: 32 cm hoch, ∅ 45 cm,
Ges. Länge: 110 cm, Kat. S. 9

6114 VDE DM 36.— 1 x E 27, weiß,
Schirm: 26 cm hoch, ∅ 45 cm,
Ges. Länge: 110 cm, Kat. S. 11

6140 VDE DM 24.— 1 x E 27,
Farbe der Schirme: weiß-weiß (10), gelb-
weiß (2), blau-weiß (3), grau-weiß (6),
Schirm: 14 cm hoch, ∅ 35 cm,
Ges. Länge: 100 cm, Kat. S. 15

6142 VDE DM 30.— 1 x E 27,
Farbe der Schirme: weiß-weiß (10), gelb-
weiß (2), blau-weiß (3), grau-weiß (6),
Schirm: 13 cm hoch, ∅ 45 cm,
Ges. Länge: 100 cm, Kat. S. 10

6143 VDE DM 24.— 1 x E 27,
Farbe der Schirme: weiß-weiß (10), gelb-
weiß (2), blau-weiß (3), grau-weiß (6),
Schirm: 15 cm hoch, ∅ 35 cm,
Ges. Länge: 100 cm, Kat. S. 10

6528 VDE DM 24.— 2 x E 27, weiß,
Ges. Länge: 100 cm, Ges. Breite: 42 cm
Kat. S. 20

6538 VDE DM 33.— 3 x E 27, weiß,
Ges. Länge: 100 cm, Ges. Breite: 70 cm
Kat. S. 21

6548 VDE DM 33.— 3 x E 27, weiß,
Ges. Länge: 100 cm, Ges. ∅ 50 cm
Kat. S. 21

**Pendel-
leuchten**

Ausschnitt aus dem ERCO Katalog,
1962, „Bildliste"

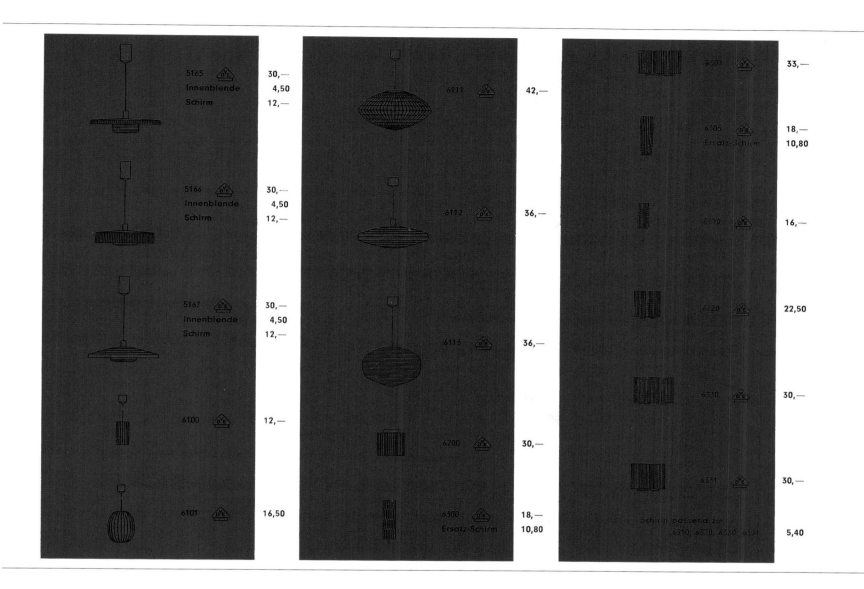

5165 Innenblende Schirm	30,— 4,50 12,—	6111	42,—	6303	33,—
5166 Innenblende Schirm	30,— 4,50 12,—	6112	36,—	6305 Ersatz-Schirm	18,— 10,80
5167 Innenblende Schirm	30,— 4,50 12,—	6113	36,—	6310	16,—
6100	12,—	6200	30,—	6320	22,50
6101	16,50	6300 Ersatz-Schirm	18,— 10,80	6330	30,—
				6331	30,—
				Schirm passend zu 6310, 6320, 6330, 6331	5,40

Excerpt from the ERCO catalogue,
1962, "List of Illustrations"

Geschliffenes Prisma 1961, Grundriss 7 x 14 cm, H 7,5 cm

Cut prism 1961, Base: 7 x 14 cm, H: 7,5 cm

FREIE ARBEITEN
FREELANCE WORKS

Prismenturm aus der
Kriegsgräbergedenkstätte
am Waldfriedhof, München

Prism tower from the
war graves monument at
the Waldfriedhof, Munich

Aus der Vielzahl der freien Arbeiten Aloys F. Gangkofners kann nur ein kleiner Teil gezeigt werden, da die bildhaften Zeugnisse fehlen. Technische Zeichnungen, die Aloys F. Gangkofner selber entwickelte, sind noch vorhanden, skizzenhafte Entwürfe gingen verloren. Viele der ausgeführten Aufträge existieren nicht mehr. Aloys F. Gangkofner verwendete unter anderem neue technische Mittel, deren garantierte Haltbarkeit nicht immer befriedigend war. Die festlichen Großbeleuchtungen können für heutige Begriffe zu zeitaufwendig für die Reinigung und dadurch zu teuer im Unterhalt sein. Sie mussten teilweise praktischeren Lösungen weichen, und schließlich erlagen viele Räumlichkeiten der schnelllebigen Zeit durch Umwandlungen. So ist es nicht leicht, aus dem Wenigen, dem Zufälligen, eine kleine Auswahl über die Vielfalt der künstlerischen Tätigkeit zu geben.

Aloys F. Gangkofner hat sich bei seinen freien Aufträgen, wie auch beim Industrieentwurf, immer an die Aufgabenstellung gehalten, sie jedoch mit seinen Vorstellungen erweitert. Ihm war es wichtig, sei es bei Arbeiten für die Kirche, sei es bei Glasplastiken oder sei es für die Beleuchtung, sich dem Zweck, dem sie dienen sollten, einzuordnen. Selbstverständlich war immer der Wille vorhanden, mit den Möglichkeiten des Glases eine festliche Wirkung zu erzielen.

Für die Studenten waren die gemeinsamen Montagen oft ein vergnügliches Erlebnis. Sie endeten abends bei „fürstlichen Gelagen" mit ausgiebigen Diskussionen. Immer war Aloys F. Gangkofner für Gespräche bereit. Eine Studentin, Rita Stonner, beschrieb dies so: „Als Lehrer konnte er viel vermitteln, was über das eigentliche Lernpensum hinausging, indem er uns an seinen Aufträgen teilhaben ließ. Er erklärte uns seine Ideen und deren geplante Umsetzung. Man konnte bei solchen Diskussionen zwischen ihm und seinem Assistenten vieles erfahren über Planung, Entwurf, Fertigstellung, Schwierigkeiten zwischen Auftraggeber und Künstler ... alles Gebiete, die sonst in keiner Klasse angesprochen wurden." Aloys F. Gangkofner öffnete den Studenten den Weg aus dem Studium in die Praxis, außerdem waren die Montagearbeiten eine Möglichkeit, Geld zu verdienen. Noch heute sind diese Montagen ein sprudelnder Quell der amüsantesten Geschichten.

Detail aus der
**Kriegsgräbergedenkstätte
am Waldfriedhof, München**

Detail of the
war graves monument at
the Waldfriedhof, Munich

FREELANCE WORKS

Only a small portion of Aloys Gangkofner's many freelance works can be illustrated here, since visual documentation is not available. Technical drawings by Gangkofner himself still exist, sketches have become lost. Many of the executed commissions no longer exist. Among other things, Gangkofner used new technical methods, whose durability did not always live up to their guarantees. The large formal lighting could today be considered too time-consuming to clean and thus too expensive to maintain. Some of these had to make way for more practical solutions and ultimately many spaces succumbed to being refurbished during fast-paced times. It is thus not easy—from the few and accidental remains—to provide a small selection of the wide variety of Gangkofner's artistic activities.

In his freelance works, as in his industrial designs, Gangkofner always kept the nature of the task in mind, but nonetheless expanded it with his ideas. It was important to him—whether working for the Church, with glass plastics, or with lighting—to be appropriate to the purpose the objects were supposed to serve. Of course, there was always the desire to achieve a ceremonial effect with the possibilities of glass.

For the students, installing the works together with Gangkofner was often a pleasurable experience. The evenings ended with "princely feasting" and extensive discussions. Gangkofner was always ready for a conversation. One student, Rita Stonner, described it in this way: "As a teacher he could convey a great deal that went beyond the actual daily teaching tasks by allowing us to participate in his commissions. He would explain his ideas to us and how he planned to realize them. In discussions like these between him and his assistants the students could learn a great deal about planning, design, execution, difficulties between client and artist ... all areas that are normally never mentioned in class." For his students, Aloys Gangkofner opened up the path from the classroom to practice, and the installations were also a way to earn money. Even today these installations remain a lively source of amusing stories.

PRISMENTURM DER KRIEGSGRÄBERGEDENKSTÄTTE AM WALDFRIEDHOF, MÜNCHEN

Bauherr:	Volksbund Deutsche Kriegsgräberfürsorge e.V., Landesverband Bayern
Architekt:	Helmut Schöner
Prismenturm:	Aloys F. Gangkofner, Bernhard Schagemann
Baujahr:	1961 – 1962

Schon zu Beginn der Planung waren sich die Beteiligten darin einig, dass eine figürliche oder gar realistische Fenstergestaltung in der fast 14 Meter hohen und nur durchschnittlich 2 Meter breiten Lichtöffnung der abstrakt wirkenden Architektur nicht entsprechen würde.

„Bei den folgenden Vorarbeiten entstand unter anderem eine Materialstudie von Bernhard Schagemann unter Verwendung von kristallklaren, zum Teil prismatischen Glaskörpern. Als Grundlage für die weitere Planung fand diese Idee die Zustimmung des Architekten. Die intensiven Materialstudien und Entwürfe baute Aloys F. Gangkofner auf diesem Konzept auf bis zur endgültigen Lösung in Form der schließlich ausgeführten prismatischen Lichtwand.

Es bedurfte noch großer Bemühungen, um Auftraggeber und die an dem Projekt stark interessierten und beratenden kirchlichen Kreise für diese abstrakte Konzeption zu gewinnen. Dank der überzeugenden Argumentation des Architekten Helmut Schöner zur sinnbildhaften Wirkung der prismatischen Lichtwand und der von Aloys F. Gangkofner entwickelten Musterscheibe, die das Licht in Spektralfarben brach, gelang dies. Der Auftrag wurde vergeben, das Werk konnte entstehen. Später schilderte Aloys F. Gangkofner die vergleichslose Arbeit folgendermaßen:

„Bei der ersten Besichtigung des Bauwerks empfand ich den starken Willen des Architekten, den Lebenden das Gedenken an die Toten und an die Auferstehung zu bewahren. Die angewendeten architektonischen Mittel drücken diesen Gedanken eindeutig aus: Die horizontale, mit Rost überzogene, hineinlaufende Namenswand als das Vergängliche, die gegenüberliegende, vertikale, sehr hohe Lichtöffnung als das Auferstehende, das Erlösende.

Das Bauwerk stellte mir die Aufgabe, das Licht in dem hohen, senkrechten Spalt einzufangen und so in den Raum zu lenken, daß die Namen der Toten auf dem horizontalen Namensband einmal am Tag bestrahlt werden. Endprodukt einer langen Versuchsreihe blieb ein prismatisches Element aus klarem, vollkommen entfärbtem Kristallglas in der Grundrißform 7 x 14 cm, H 7,5 cm, mit ganz bestimmten Neigungsflächen und Winkeln. Die sieben Seiten des Prismas wurden auf einer Lehre geschliffen und poliert. Mehr als 18.000 solcher Elemente bilden den Prismenturm.

Die Prismen sind auf einer eigens für diesen Zweck hergestellten, völlig entfärbten 20 mm starken Spiegelglasplatte aufgesetzt und miteinander verklebt. Das einzelne Spiegelglaselement ist 42 cm hoch und enthält 57 Prismen. Es ist durch Halterungen in den Mauerschlitzen beweglich gelagert. Die Dehnfugen sind mit durchsichtigem Kunststoff ausgelegt. 32 solcher Großelemente stehen übereinander. Rechts und links neben den Prismen ist das 20 mm starke Spiegelglas freigelassen worden, um so den Eindruck eines vollkommen freistehenden Turmes zu erwecken. Dieser Prismenturm ruft folgende Erscheinungen hervor. Bei Sonneneinstrahlung zwischen 9.15 und 12.30 Uhr wirft er ein spektralfarbenes Band von ca. 1,40 m Breite über die Decke des abfallenden Daches, über die Namenswand und zurück über den Boden bis zum Fuß des Turmes. Überraschend war die Wirkung von außen. Steht die Sonne axial hinter dem Betrachter zur Prismenwand, erscheint diese wie ein Feuerwerk von vielfarbigen Edelsteinen."

Vandalismus durch Einschüsse und absichtlich gelegtes Feuer, nicht eingehaltene Garantieversprechen zur Haltbarkeit des Klebers, verlagertes Interesse des Volksbundes nach Osten im Anschluss an die Grenzöffnungen und zuletzt begrenzte Geldmittel geben dieses einmalige Werk langsam dem Verfall preis.

PRISMA TOWER AT THE WAR GRAVES MONUMENT AT THE MUNICH WALDFRIEDHOF

Client: Volksbund Deutsche Kriegsgräberfürsorge e.V., Landesverband Bayern
Architect: Helmut Schöner
Prisma tower: Aloys F. Gangkofner, Bernhard Schagemann
Years of construction: 1961–62

Already during the initial planning the participants agreed that a figural or even realistic window design in the opening—almost fourteen meters high with an average width of two meters—would not be suited to the abstract effect of the architecture.

Subsequent preparations included a material study by Bernhard Schagemann using crystal clear glass fixtures, some of them prismatic. The architects accepted this idea as the basis for further planning. Gangkofner based the more thorough material studies and designs upon this concept, leading up to the ultimate solution in the form of a prismatic light wall, which was then finally executed.

Great efforts were necessary to win the client over to this abstract concept, as well as the Church's advisory group which had been very interested in the project. This was possible thanks to the architect Helmut Schöner's convincing arguments about the symbolic effect of the prismatic light wall and the model pane developed by Aloys Gangkofner that broke the light into the colors of the spectrum. The commission was granted, the work could be executed. Gangkofner later described this unique work as follows:

"When I first visited the structure, I was struck by the architect's strong desire to preserve for the living the memory of the dead and of the resurrection. The architectural means clearly expressed this idea: The horizontal wall of names running into the structure, covered with rust, stood for the past juxtaposed with the very high vertical opening for light that stood for the resurrection, salvation.
The structure for me posed the challenge of catching the light in the high, vertical crevice and then directing it into the room so that light would illuminate the names of the dead on the horizontal band of names once every

day. The final product in a long line of trials was a prismatic element of clear, perfectly colorless crystal glass measuring 7 x 14 centimeters in its floor plan and with a height of 7.5 centimeters, with very specific inclinations and angles. The seven sides of the prism were cut and polished on a gauge. The prism tower was built of more than 18,000 such elements.

The prisms are set into a completely colorless plate of mirror glass 20 millimeters thick manufactured expressly for this purpose and glued together. The individual element of mirror glass is 42 centimeters high and contains 57 prisms. It is mounted by supports in the walls' crevices and is moveable. The expansion joints are set with transparent plastic. Thirty-two such large elements are set one above another. To the right and left near the prisms the 20-milimeter-thick mirror glass is left free to give the impression of a completely free-standing tower. This prism tower elicits the following phenomena. When the sun shines between 9:15 and 12:30 A.M., a band approximately 1.4-meters broad with the colors of the spectrum is cast upon the ceiling of the sloping roof, upon the wall of names, and back across the floor to the foot of the tower. The effect from outside was surprising. If the sun is behind the observer and axial to the prism wall, the wall appears like a fireworks display of many-colored gems."

Vandalism caused by bullets and arson, unmet guarantees concerning the durability of the glue, a shift of interest on the part of the Volksbund towards the East following the opening of the borders, and finally limited financial resources have slowly exposed this unique work to ruin.

Südansicht der in Spektralfarben leuchtenden
und sich im Wasser spiegelnden Prismenwand.
Die Idee des Architekten ist, dass der Besucher über
das Wasser zum Gräberfeld schreitet.

Prism wall seen from the south with the
colors of the spectrum reflected in water.
The architect's idea was that the visitor walk
across the water to the cemetery.

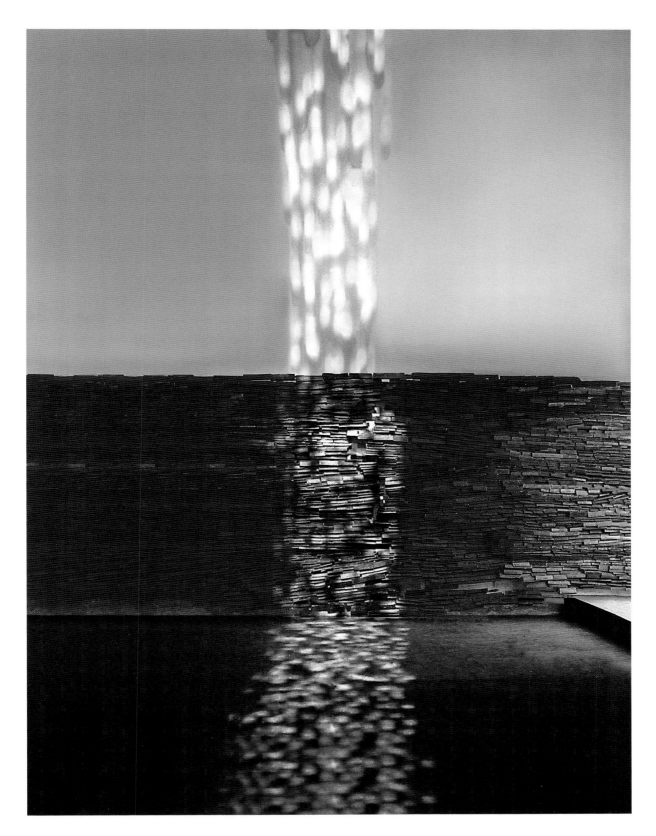

The spectral band flowing over the
wall of names on the room's north side

Das Spektralband überläuft die
Namenswand im Norden des Raumes.

Blick in den Raum vom Eingang

View into the room from the entrance

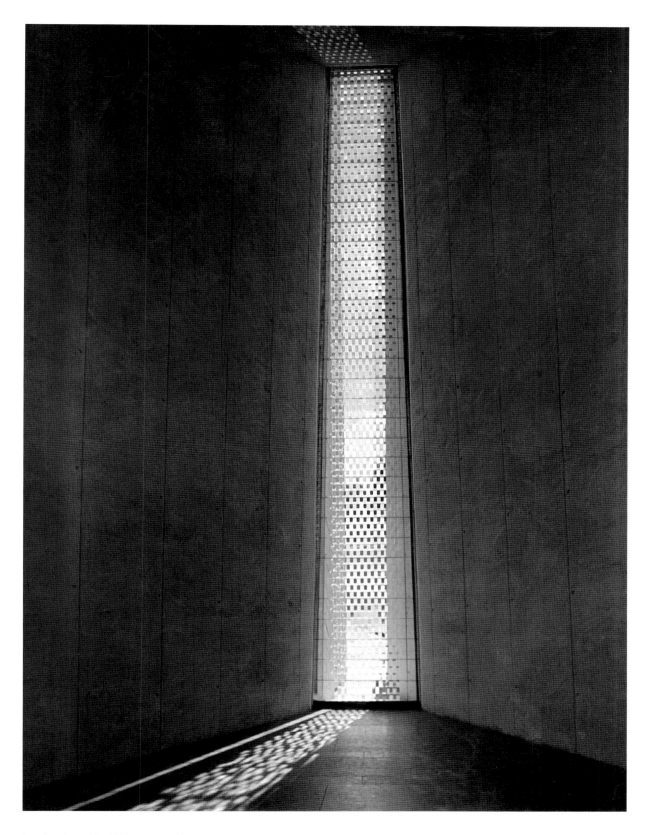

Interior view with shifting spectral band

Innenansicht mit dem umlaufenden Spektralband

Katholische Pfarrkirche Herz Marien, Regensburg
Prismenfenster sinnbildlich darstellend „Die neue Stadt
Jerusalem". Das in der Mitte stehende Kristallkreuz, 91 x 91 cm,
ist aus vier Rohlingen aus optischem Glas geschliffen. Kreuz
und Prismen sind auf einer entfärbten Spiegelglasplatte
aufgeklebt. Architekt: Helmut Wernhard, Baujahr: 1963

Catholic parish church Herz Marien, Regensburg
Prism window symbolizing "The new city of Jerusalem." The
cross in the center, 91 x 91 cm, is cut of four blanks
of optical glass. The cross and prism are attached to a color-
less plate of mirror glass. Architect: Helmut Wernhard, year
of construction: 1963

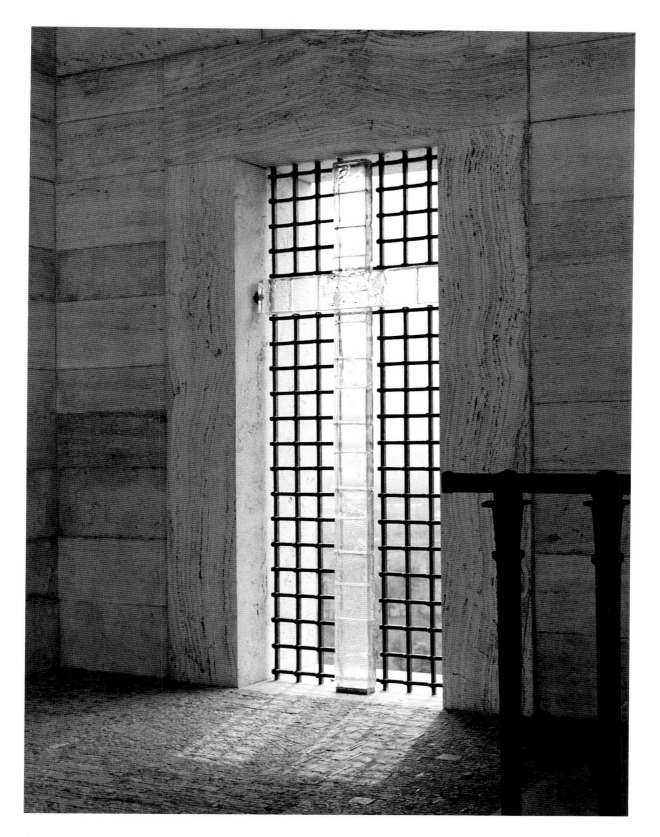

Cast glass cross in the room of honor
of the war cemetery, Monte Cassino, Italy
Client: Volksbund Deutsche Kriegsgräberfürsorge, year of
construction: 1965

Gussglaskreuz im Ehrenraum des
Kriegsgefallenenfriedhofes, Monte Cassino, Italien
Bauherr: Volksbund Deutsche Kriegsgräberfürsorge,
Baujahr: 1965

Apostelkreuz im Vatikan herausgeschliffen aus einem Stück Bleikristallglas, zwölf kleine und ein großer Kristall. Silberfuß von Erhard Hössle mit den Insignien des Papstes Johannes XXIII. und des Bischofs Neumann. Angefertigt anlässlich der Seligsprechung des Bischofs Neumann, 1963. Gesamthöhe 70 cm

Apostle Cross in the Vatican cut from a piece of lead crystal glass, twelve small and one large crystal. Silver foot by Erhard Hössle with the insignia of Pope John XXIII and Bishop Neumann. Made for the occasion of the beatification of Bishop Neumann, 1963. Total height: 70 cm

Side view of **Apostle Cross**

Seitenansicht des **Apostelkreuzes**

Glasbrunnen montiert auf einer Laaser-Marmorplatte, 1954, H 1,90 m,
in der Halle der Generaldirektion der Allianz am Englischen Garten, München

Ein Meisterwerk der Glasmacherkunst, bestehend aus zwei Teilen, freigeblasen in den Hessenglaswerken, Stierstadt,
und geschliffen. Erst nach mehreren Versuchen gelang es, diese großen Körper zu blasen und zu kühlen.

Bauherr: Allianz Versicherungs-AG, Baujahr: 1951–1954
Architekt: Prof. Josef Wiedemann, unter Denkmalschutz gestellt: 1998

Glass fountain mounted on a plate of Laaser marble, 1954, H: 1.90 m,
in the hall of the head management of Allianz in the English Garden in Munich

A masterpiece of glassmaker's art, the fountain consists of two parts, free-blown in the Hesse Glassworks, Stierstadt,
and polished. Only after several attempts was it possible to blow and cool such large glass bodies.

Client: Allianz Versicherungs-AG, construction year: 1951–54
Architect: Professor Josef Wiedemann, placed under preservation order in 1998

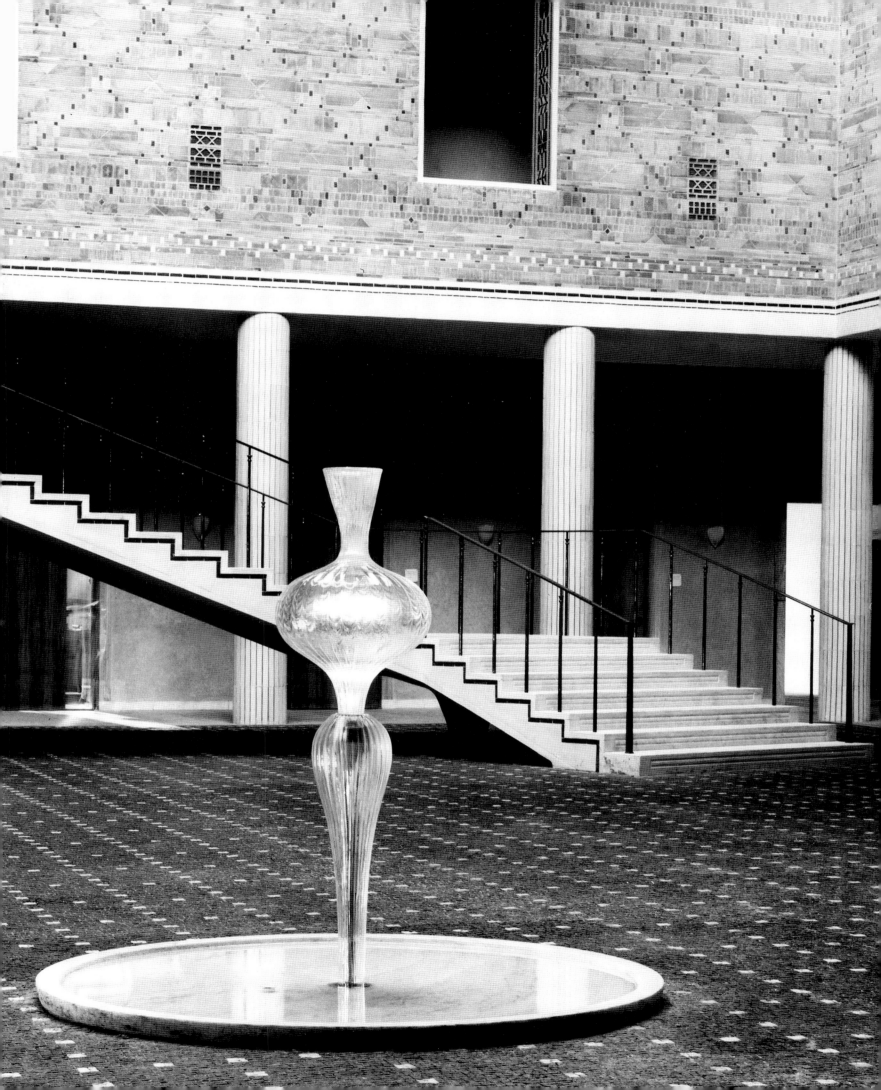

Brunnenmodelle 1965, H ca. 70 cm; H 60 cm Models of fountains 1965, H: ca. 70 cm; H: 60 cm

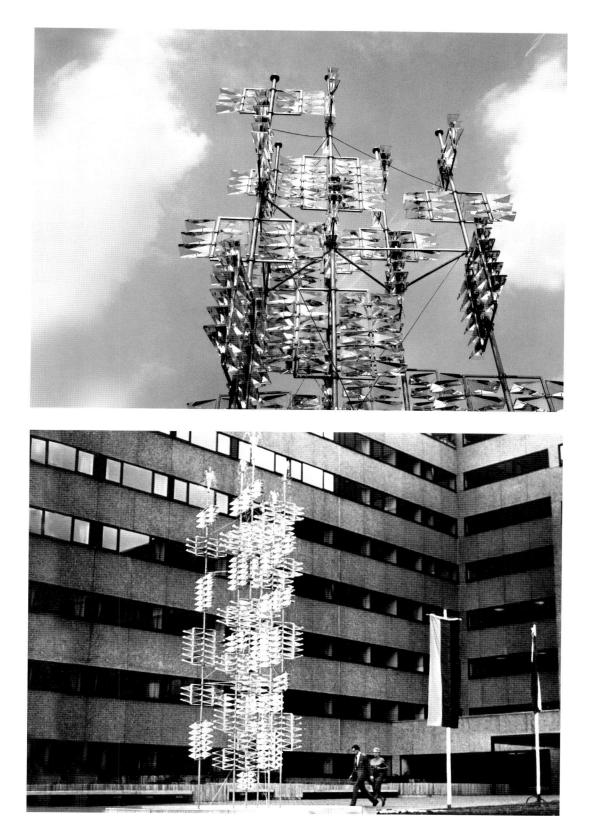

Prism fountain made of 33
small and 14 large prism fields
Porz am Rhein Hospital, 1967

Prismenbrunnen aus 33 kleinen
und 14 großen Prismenfeldern,
Krankenhaus Porz am Rhein, 1967

Lichtdecke im Sitzungssaal der
Tiefbau-Berufsgenossenschaft in München,
Romanstraße. Antikglas, hergestellt in der Glashütte
Lamberts, Waldsassen, versilbert, 1953

Light ceiling in the conference room of the
Tiefbau-Berufsgenossenschaft in Munich,
Romanstraße. Antique glass, produced by the Lamberts
Glassworks, Waldsassen, with silver gilding, 1953

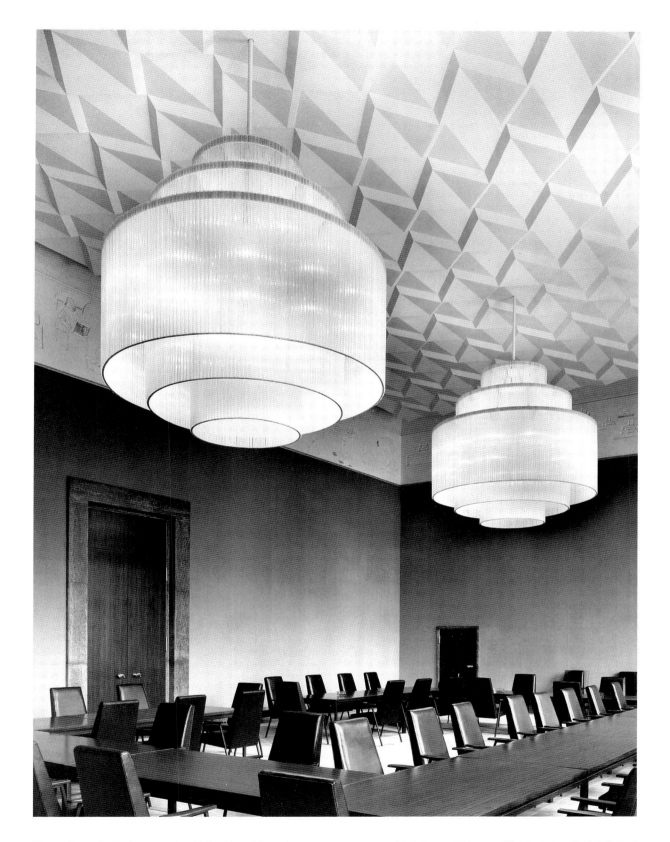

Chandeliers of pulled glass rods with inlaid opal threads
Hesse Glassworks, Stierstadt, Alter Justizpalast, Munich,
1960, diam.: 2.5 m

Lüster aus gezogenen Glasstangen mit eingelegten
Opalfäden, Hessenglaswerke, Stierstadt,
Alter Justizpalast, München, 1960, Ø 2,5 m

Die Meistersingerhalle in Nürnberg
Lichtfelder aus Strukturgussplatten, zusammengefügt aus zwölf
Segmenten, 45 Grad stehend, eingelegt in eine Akustikdecke
aus Stuckelementen, Größe 110 x 200 cm
Gestaltung der Präsentationsräume: Prof. Wunibald Puchner
Architekt: Harald Loebermann, Baujahr: 1960–1963

The Meistersingerhalle in Nuremberg
Light fields of plates pieced together of
twelve segments at 45-degree angles, inset into an
acoustic ceiling of stucco elements, 110 x 200 cm
Design of presentation spaces: Professor Wunibald Puchner
Architect: Harald Loebermann, year of construction: 1960–63

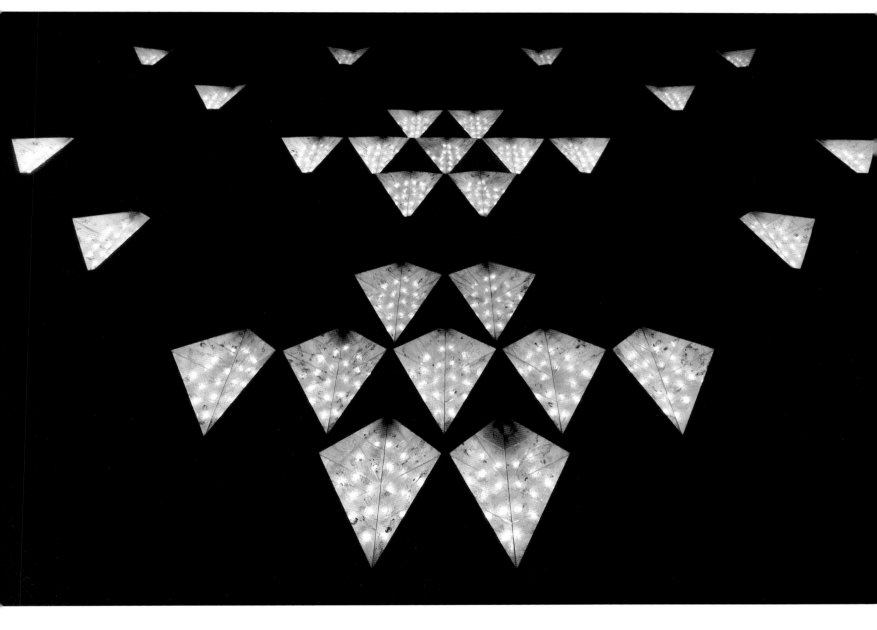

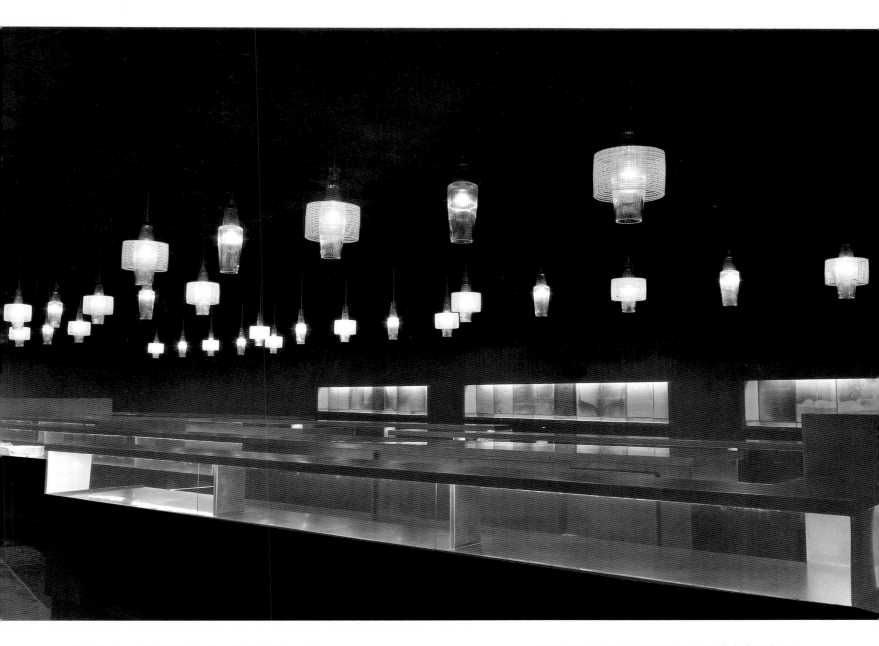

Small concert hall, Meistersingerhalle in Nuremberg
Counters in the foyer. Counter facings of ceramic plates by
Professor Franz Eska, industrial lighting ("Venezia") of the firm
Peill + Putzler by Aloys Gangkofner

Kleiner Konzertsaal, Meistersingerhalle in Nürnberg
Theken im Foyer. Sichtfläche der Theke mit Keramikplatten von
Prof. Franz Eska, Industriebeleuchtung („Venezia") der Firma
Peill + Putzler von Aloys F. Gangkofner

Großer Konzertsaal, Meistersingerhalle in Nürnberg
Wandleuchte aus fest in die Form eingeblasenen Prismen
aus Bleikristallglas, Hessenglaswerke, Stierstadt, halbiert und
aufgeklebt auf eine Grundplatte

Large concert hall, Meistersingerhalle in Nuremberg
Wall lighting of mold-blown prisms of lead crystal
glass, Hesse Glassworks, Stierstadt, halved and mounted
upon a base plate

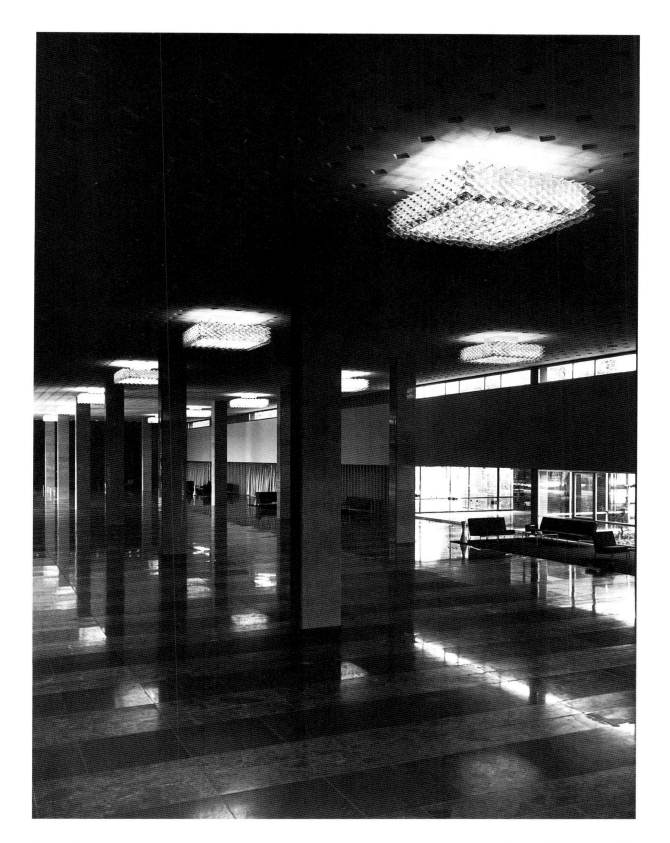

Foyer and entrance area,
Meistersingerhalle in Nuremberg
Ceiling lighting of mold-blown prisms of lead crystal
glass, Hesse Glassworks, Stierstadt,
180 x 180 cm

Foyer und Eingangsbereich,
Meistersingerhalle in Nürnberg
Deckenbeleuchtung aus fest in die Form eingeblasenen
Prismen aus Bleikristallglas, Hessenglaswerke, Stierstadt,
Größe 180 x 180 cm

Vortragssaal im Schwesternhaus des
Rotkreuzkrankenhauses München, Romanplatz
Lüster aus fest in die Form eingeblasenen Prismen aus
Bleikristallglas, Hessenglaswerke, Stierstadt,
1963, Größe 90 x 160 cm

Lecture hall in the Schwesternhaus of the
Rotkreuz Hospital at Romanplatz in Munich
Chandelier of mold-blown prisms of lead crystal glass,
Hesse Glassworks, Stierstadt, 1963, 90 x 160 cm

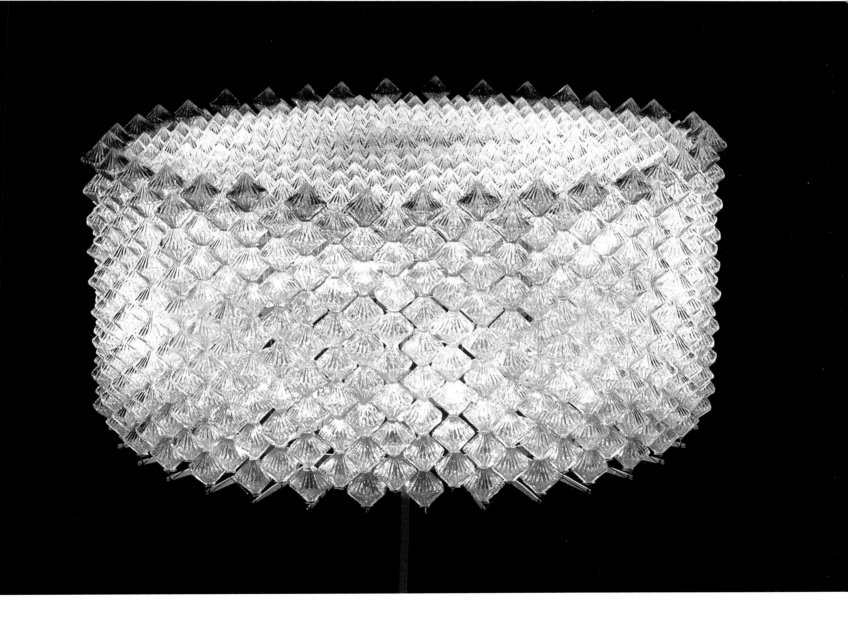

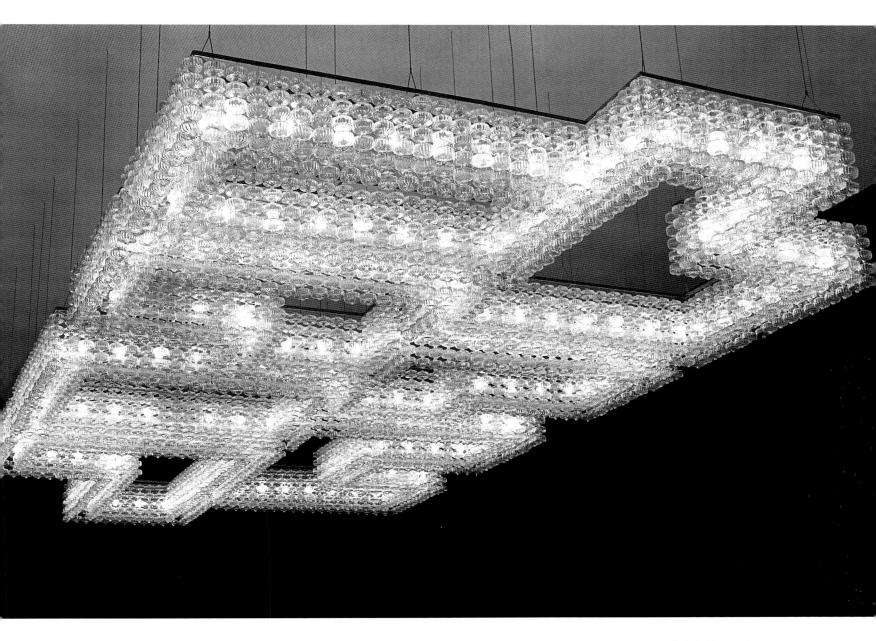

Pädagogische Hochschule in Bayreuth
Glass elements of flattened balls
blown optically into a steel mold, diam.: 10 cm,
Hesse Glassworks, Stierstadt, 1966

Pädagogische Hochschule in Bayreuth
Glaselemente aus abgeflachten Kugeln
optisch eingeblasen in eine Stahlform, Ø 10 cm,
Hessenglaswerke, Stierstadt, 1966

Prismen fest eingeblasen in eine Stahlform,
halbiert und auf eine entfärbte Grundglasplatte geklebt

Prisms blown into a steel mold,
halved and mounted upon a glass plate base

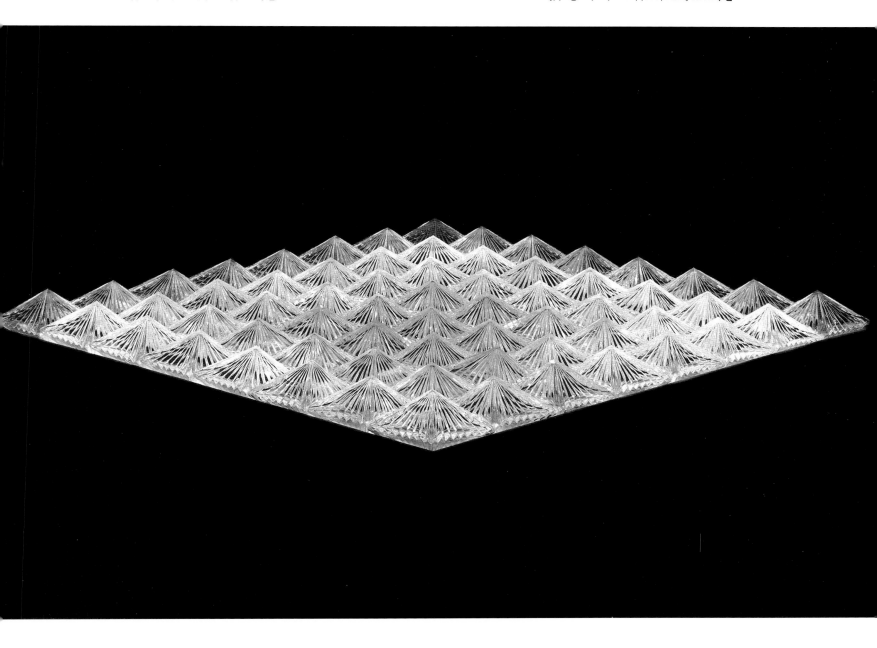

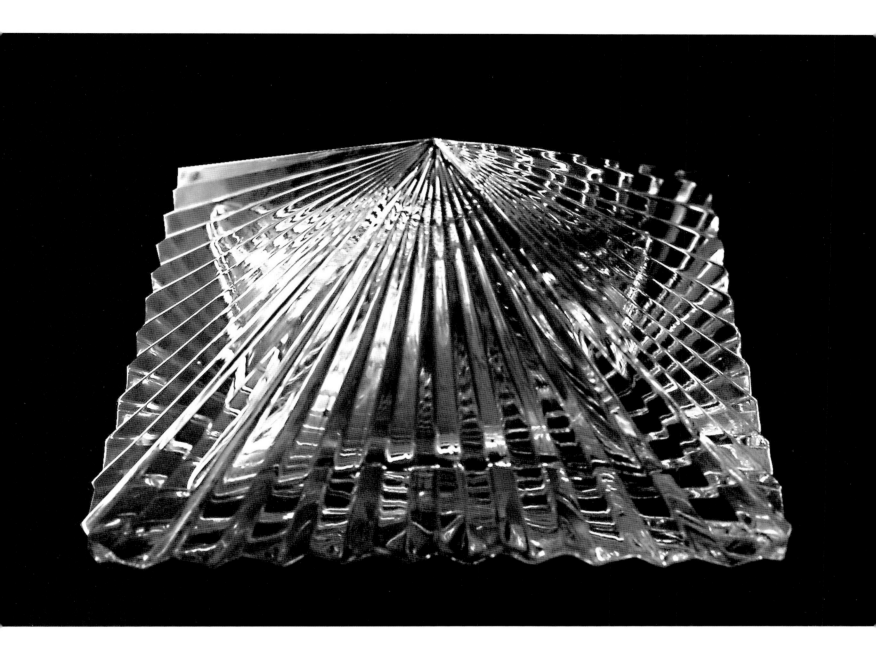

Prism blown into a steel mold,
Hesse Glassworks, Stierstadt, 1960, 12.5 x 12.5 cm

Prisma fest eingeblasen in eine Stahlform,
Hessenglaswerke, Stierstadt, 1960, 12,5 x 12,5 cm

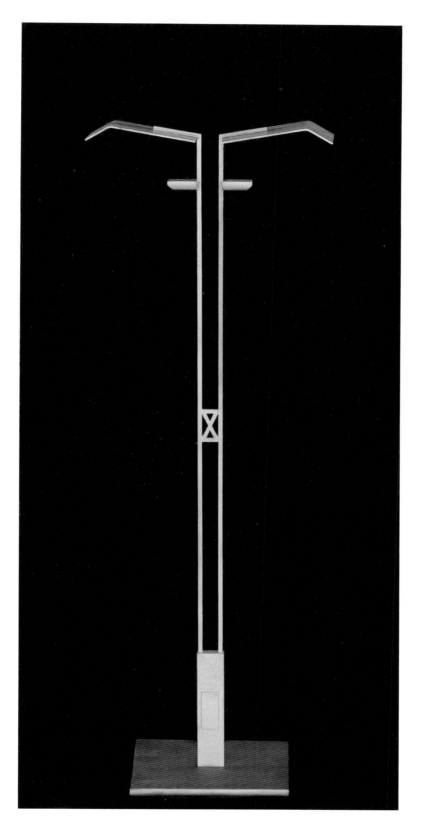

Model for street lighting, 1987 Modell für Straßenbeleuchtung, 1987

Strukturgussleuchte in einem Privathaus 1961

Das Strukturgussglas wurde Anfang der 60er
Jahre von Max Gangkofner in der Fachschule für Glas
in Zwiesel entwickelt.

rechts: Detail aus einer Strukturgussplatte

Pattern cast lamp in a private home 1961

The structured cast glass was developed by Max
Gangkofner in the Technical College for Glass in Zwiesel
at the beginning of the 1960s.

right: detail of a structured cast plate

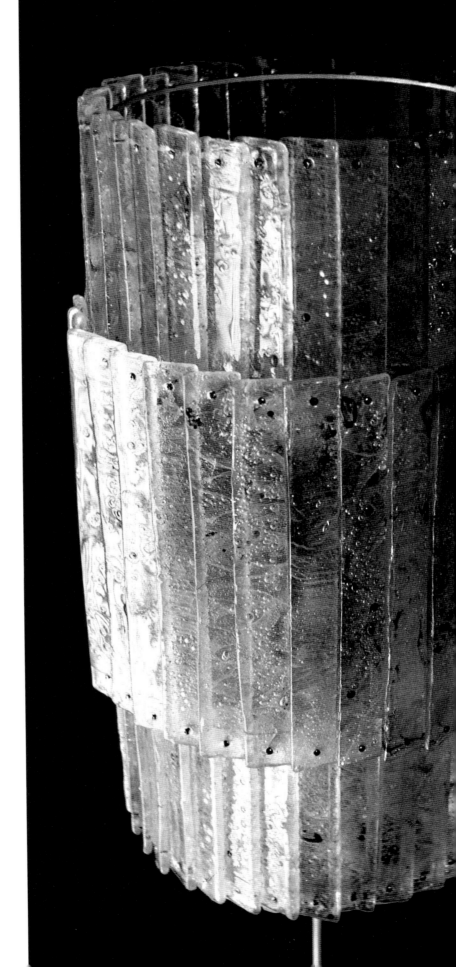

Eingangsbereich eines Privathauses, München
Architekt: Otto Roth, 1961

Entrance area of a private home, Munich
Architect: Otto Roth, 1961

Glass building blocks mold blown and closed at the furnace, Lamberts Glassworks, Waldsassen

Glasbausteine in eine Form geblasen und vor dem Ofen verschlossen, Glashütte Lamberts, Waldsassen

Prismen für die Eingangshalle des
Osram-Gebäudes in München, Candidplatz
Architekt: Prof. Dr. Ing. Walter Henn
Prismen aus Bleikristallglas, Hessenglaswerke, Stierstadt,
geschliffen und poliert, Entwurf der Prismaform Karl Berg,
Assistent von Aloys F. Gangkofner

Prisms for the entrance hall of
the Osram building at Candidplatz in Munich
Architect: Professor Walter Henn
Prisms of lead crystal glass, Hesse Glassworks, Stierstadt,
cut and polished, design of the prism form by Karl Berg,
assistant of Aloys Gangkofner

Prismenplastik in der Eingangshalle
des Osram-Gebäudes 1965

Prism sculpture in the entrance hall
of the Osram building 1965

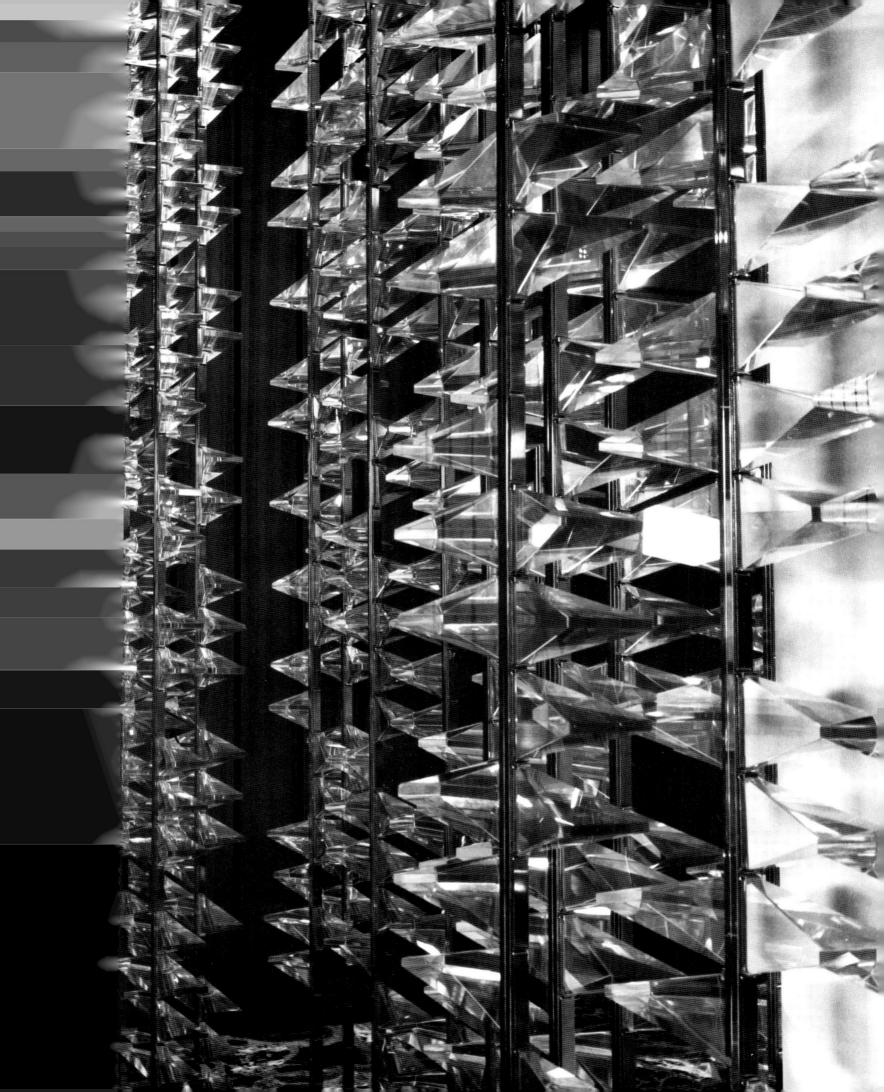

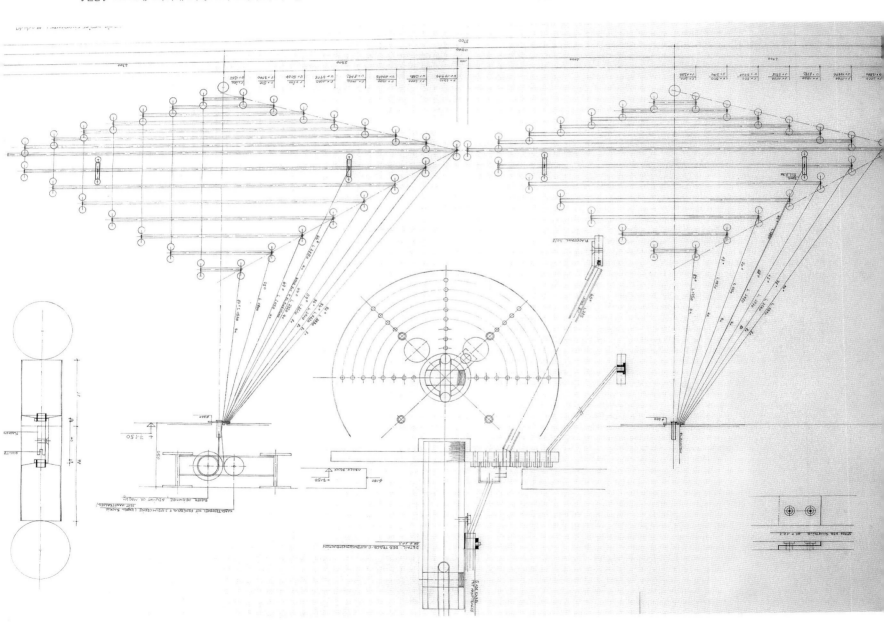

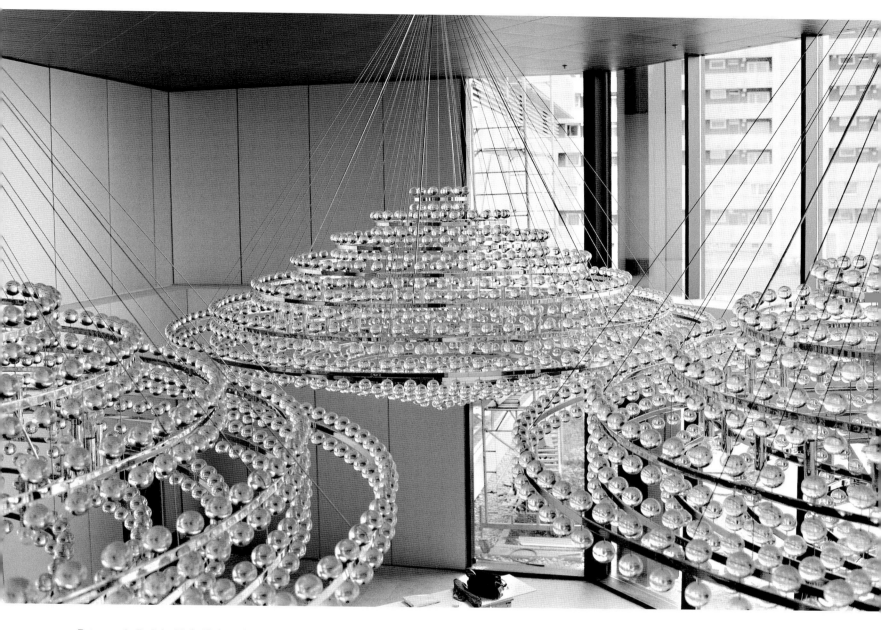

Entrance hall of the Haftpflichtverband
der Deutschen Industrie, Hannover
Three light fixtures of chromed steel and
full glass balls (diam. 70 mm), each with a
diameter of 4.6 m, 1975–76

Eingangshalle des Haftpflichtverbandes
der Deutschen Industrie, Hannover
Drei Beleuchtungskörper aus verchromtem
Stahl und Vollglaskugeln (Ø 70 mm) mit je einem
Durchmesser von 4,60 m, 1975–1976

Details aus den Arbeiten der vorhergehenden Seite

Details of work on preceding page

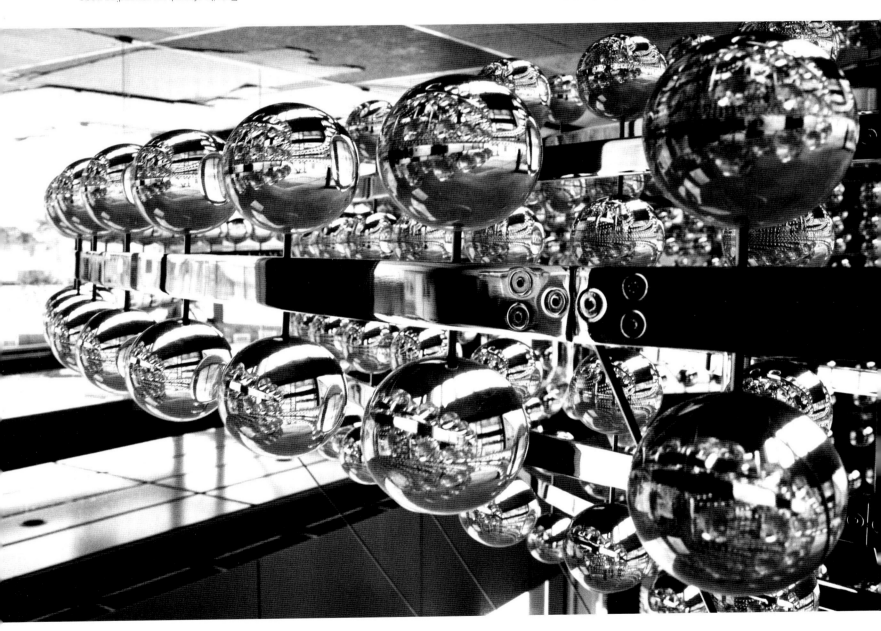

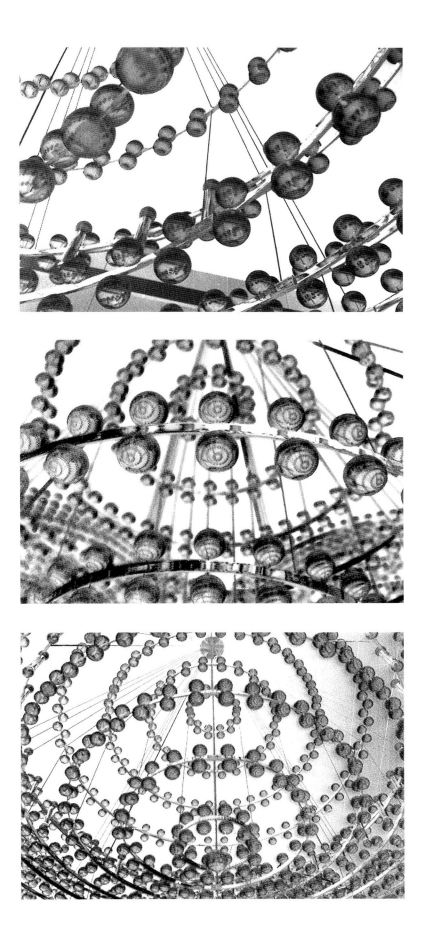

M: Ca 1=20

HILTON HOTEL MAINZ KRISTALL-L
TREPPE ZUR KLEINEN HALLE

IN SPIRALE AUFWÄRTS
GEORDNETE KRISTALLZYLINDER
AUS DEN ELEMENTEN G 406
AN EINEM STAB.
Ø DES LICHTKÖRPERS 90-100 mm

MÜNCHEN 60, STEIRERSTR. 8
DEN 21.4.68

Entwurfszeichnung Hilton Hotel, Mainz, 1968 Draft drawing for the Hilton Hotel, Mainz, 1968

Eingangshalle Hilton Hotel, Basel
Lichtwand aus Alubögen und
massiven Glaskugeln, 1974–1975

Entrance hall, Hilton Hotel, Basel
Wall of light of aluminum arc and
solid glass balls, 1974–75

Fürstensaal in der Bayerischen Staatsbibliothek, München
Lüster aus massiven Glaskugeln, 1978

Fürstensaal ("Princes' Hall") in the Bayerische Staatsbibliothek, Munich
Candeliers of solid glass balls,1978

Eingangshalle Bayerische Staatsbibliothek, München
Lüster aus gepressten Glasschälchen, 1978

Entrance hall, Bayerische Staatsbibliothek, Munich
Chandeliers of pressed glass disks, 1978

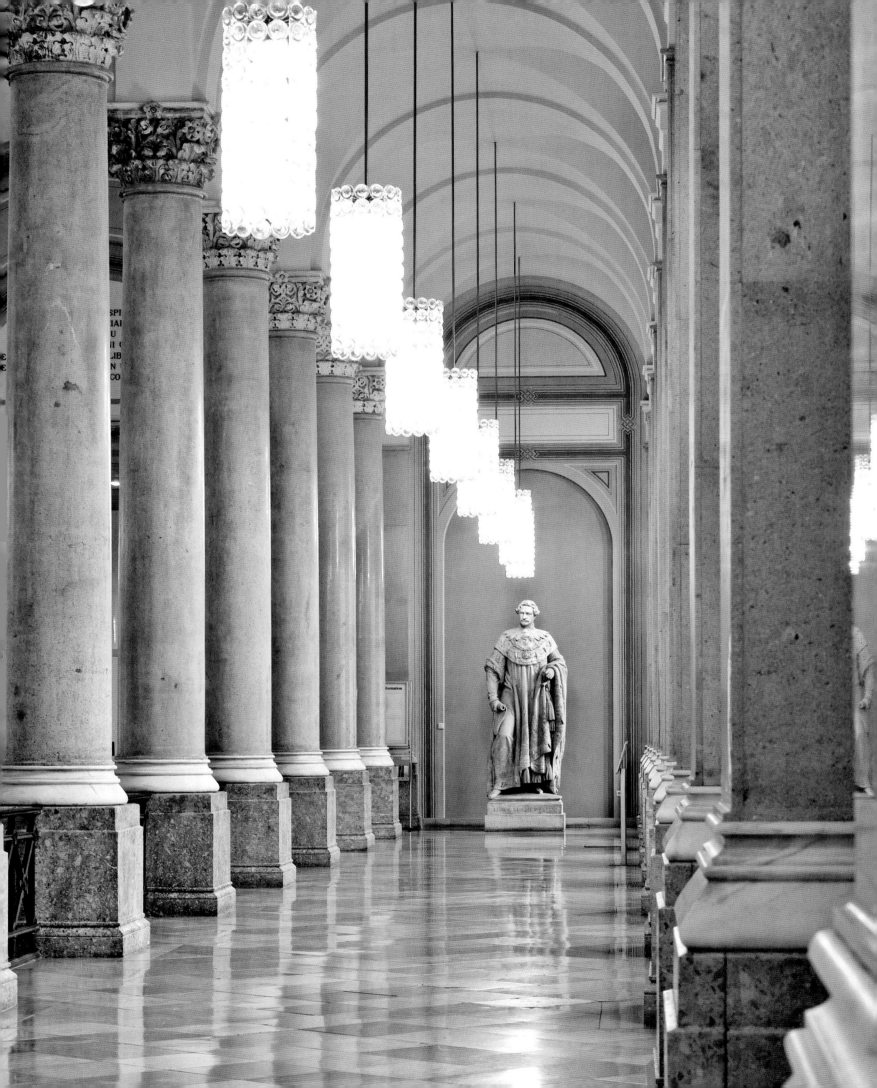

Notstands-Happening 1968
vor der Akademie der Bildenden Künste, München,
aus „Sechziger Jahre – Umbruchjahre"

Emergency Happening, 1968,
in front of the Academy of Fine Arts, Munich
from "Sechziger Jahre – Umbruchjahre"

LEHRTÄTIGKEIT
AKADEMIE DER BILDENDEN KÜNSTE,
MÜNCHEN, 1946–1986

TEACHING ACTIVITY
ACADEMY OF FINE ARTS,
MUNICH, 1946–86

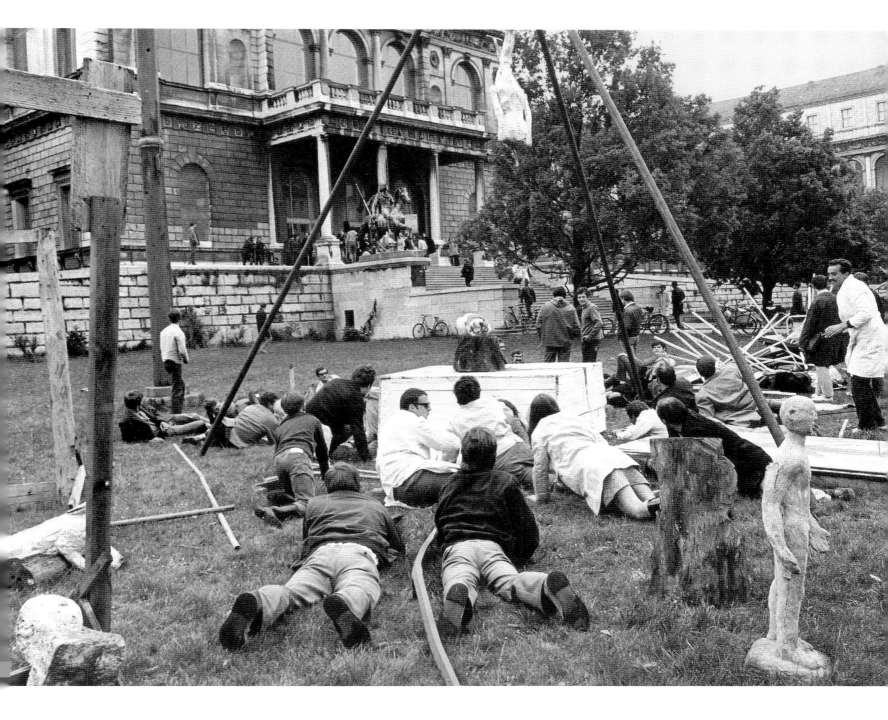

TEXTE EHEMALIGER STUDENTEN

Student an der Akademie der Bildenden Künste in München, 1954–1960

Wenn ich an meine Zeit in der Klasse von Professor Gangkofner zurückdenke, ist es nicht so sehr die Erinnerung an den Lehrer als vielmehr an den Menschen Aloys Gangkofner, eine stets von großer Herzlichkeit geprägte Persönlichkeit, großzügig und kameradschaftlich.

Natürlich kann man beides nicht trennen. Gangkofner war sicher ein guter Lehrer, aber eben in der von uns Studierenden geschätzten, ihm ganz gemäßen Art. Er lehrte nicht mit dem Zeigefinger, viel eher durch Hinweise und Ratschläge, auch, indem er uns teilhaben ließ an seinen eigenen Arbeiten und mit uns zusammen arbeitete und diskutierte. Trotz seines oft überschäumenden Temperaments war er äußerst bedächtig in der Führung seiner Studenten und vermied jede Bevormundung.

Für Außenstehende mochte dies vielleicht nach Laisser-faire oder mangelndem Interesse aussehen. Wir Schüler, die wir seine Zuwendung und seine Anteilnahme an unserer Arbeit erlebten, konnten auf solche Gedanken schwerlich kommen. Wir schätzten den großen Spielraum, den er uns ließ, und dass er von uns nie „Gangkofnerentwürfe" erwartete. Nur in einer Sache konnte er einen gewissen Widerwillen nicht verbergen: Schlampige Arbeit, sei sie zeichnerisch oder handwerklich, mochte er gar nicht. Verständlich – hatte er doch seine Ausbildung in der Zwiesler Glasfachschule unter Professor Bruno Mauder gemacht. Da konnte er uns auch in dieser Beziehung leicht Vorbild sein.

Gern denke ich zurück an den kameradschaftlichen Umgang, den er mit uns pflegte, an die menschlichen Beziehungen zwischen ihm und seinen Schülern. Auch an die gemeinsam zugebrachte Zeit außerhalb der Akademiewerkstatt. Ich denke an die vielen Abende, die er mit uns im Hahnhof oder in den Pfälzer Weinstuben, oft auch bei sich zu Hause, bei einem Glas Wein verbrachte, an die vielen Gespräche und die oft hitzig geführten Diskussionen, auch an Erzählungen und Scherze.

Ich denke vor allem auch an die Reisen, die er uns in seiner noblen Großzügigkeit spendierte. Nicht, dass wir diese Großzügigkeit bewusst ausgenutzt hätten, aber wir haben sie doch sehr genossen, hätten wir uns doch vieles nicht leisten können. So konnte es passieren, dass er eines Nachmittags in die Klasse trat und fragte: „Wer fährt morgen mit zur Messe nach Mailand?" (Er sollte dort einen Preis in Empfang nehmen.) „Bitte morgen früh pünktlich sein und die Pässe nicht vergessen." Oder ein anderes Mal: „Ihr kennt alle keine antiken Gläser. Da läuft gerade eine große Ausstellung in Zürich, ‚Glas aus vier Jahrtausenden', es würde

Euch guttun, Euch zu informieren, und bitte Skizzenbuch und ein paar Farbstifte nicht vergessen." Wir waren begeistert dabei, mit dünnem Geldbeutel versteht sich. Er nahm uns mit in den Bayerischen Wald, seine eigene Heimat. Wir haben die Glashütten besucht und die Zwiesler Glasfachschule, wanderten allein oder mit ihm – Rachel, Lusen, Martinsklause. Im Gartenhaus des Bildhauers Theuerjahr hatte er uns Quartier besorgt. Schließlich Waldsassen. Es war die Zeit, in der Gangkofner an vielen Wochenenden in der Antikglashütte Lamberts mit den Glasmachern seine fantasievollen farbigen Glasgefäße fertigte. Es war schon ein Fest, wenn wir Schüler am Montagvormittag seine neuesten Kreationen auspacken halfen. Da bewunderten wir ihn wirklich sehr. Und dann endlich, in der Faschingswoche, hat er uns mitgenommen. Unvergessliche Tage, in der Nacht Fasching feiern, aber in der Früh um 5 Uhr in der Glashütte sein und am Ofen miterleben, wie diese schönen Gläser entstehen. Dies war alles ungeheuer beeindruckend und für die Zukunft prägend. Es waren sehr reiche und schöne Jahre, an die ich dankbar zurückdenke.

Bernhard Schagemann, freischaffender Künstler,
Direktor der Staatlichen Fachschule für Glasindustrie in Zwiesel a. D.

Meine Studien- und Assistentenzeit bei Aloys F. Gangkofner, 1962–1982

Meine Zeit an der Kunstakademie in München unter bzw. mit Aloys F. Gangkofner begann im Jahr 1962, als ich als Student an die Akademie kam, um Glasgestaltung zu studieren. Aloys F. Gangkofner leitete dort die Klasse Glasgestaltung, die damals zum Fachbereich Innenarchitektur – Professor Hillerbrand – gehörte. Zu dieser Zeit gab es nur wenige Studenten, die sich dem Glas verschrieben hatten. Schnell mussten wir lernen umzudenken, denn der Studienbetrieb an der Akademie verlief ganz anders als der Unterricht an den Glasfachschulen, von denen wir in der Regel kamen. Nun hieß es, selbstständig Möglichkeiten in der Glasbearbeitung und Glasgestaltung auszuprobieren und sich zum Teil vom Glas als Gebrauchsgegenstand zu verabschieden. Mit Aloys F. Gangkofner hatten wir hier einen Berater zur Seite, der uns viele Impulse geben konnte, aus einem Glasgefäß oder einem Glaskörper ein Objekt zu gestalten, das die Bezeichnung Kunst verdiente. Hochinteressant und gewinnbringend waren für uns auch Aloys F. Gangkofners geliebte Exkursionen in die Antikglashütte Lamberts in Waldsassen.

Als seine Studenten hatten wir das Glück, seine freien Aufträge mitzugestalten und mitauszuführen zu dürfen. Dieses Miteinbeziehen in seine Arbeiten kam unserer eigenen Entwicklung, Glas zu gestalten, zugute. Er eröffnete uns neue Perspektiven, mit Glas umzugehen und dieses als Material wirkungsvoll einzusetzen.

Karl Berg, freischaffender Künstler

Mein Studienaufenthalt an der Akademie der Bildenden Künste in München, 1973–1978

Von entscheidender Bedeutung waren für mich die Studienjahre in Professor Gangkofners Abteilung Glas und Licht, und dies in mehrfacher Hinsicht. Dazu fällt mir als erstes Toleranz und Großzügigkeit ein, die mir dort widerfuhren. Bei unzähligen gemeinsamen Reisen und Atelierfesten hat Professor Gangkofner seine feinsinnige, heitere Lebensart mit uns Studenten geteilt. In Erinnerung ist mir ein mehrtägiger Arbeitsaufenthalt im Luxushotel Hilton in Basel zwecks Montage einer Lichtwand, als er bei der Abreise meinte: „Eigentlich ham ma uns jetzt wos Gscheits zum Essen verdient, mia fahr'n ins Elsass ...!" Im Raum 160 konnten wir ein Stück Geborgenheit erfahren. Glas war angesehen, ganz im Gegensatz zur hausinternen Reserviertheit, was angewandte Materialzusammenhänge betraf. Man konnte sich mit Themen auseinandersetzen, die im Werkstoff Glas plastischen Ausdruck erlaubten, um so zu einer eigenen Bildsprache zu finden. Professor Gangkofner hatte viel Geduld mit uns, tiefere Einsichten wurden oft erst beim Dämmerschoppen im Hahnhof in der Tengstraße gewonnen ...! Seine künstlerische Ausrichtung war undogmatisch, die Zeichnung galt für ihn als Schlüssel zur bildnerischen Sensibilität, Glas-Licht-Raum-Beziehungen standen jedoch im Zentrum. Alles sollte fundiert sein, sich nicht allein über das Material definieren oder auf perfekte Handwerklichkeit verengen. Er sprach wenig von Kunst, eher von Grundhaltung, die sich in unseren Arbeiten glaubwürdig widerspiegeln sollte.

Franz X. Höller, freischaffender Künstler,
Lehrtätigkeit für Gestaltung an der Staatlichen Fachschule für Glasindustrie in Zwiesel

Erinnerungen an die Studienzeit bei Professor Gangkofner, 1969–1973

Gangkofner zählt für mich zu jenen Lehrpersonen an der Akademie der Bildenden Künste in München, die mit viel Engagement, Begeisterung für die eigene Arbeit und die der Studenten einem wissbegierigen, aufgeschlossenen jungen Menschen sehr viel Rüstzeug für den Beruf und das private Leben mitgeben konnten.

Neu war damals in den 60er und 70er Jahren, dass man in der Klasse für Glas und Licht auch als Kunsterzieheranwärter oder Student aus anderen Klassen seine Staffelei in der Werkstatt aufstellen und dort malen oder zeichnen konnte, was einige wenige von uns dankend annahmen. Was mir als Studentin gefiel, war die Tatsache, dass er sehr rasch Fähigkeiten und Interessen der Studenten erkannte und bemüht war, diese zu fördern, wobei er aber auch viel forderte.

Gangkofner war ein Könner in der zeichnerischen Erfassung der verschiedensten Gefäßformen; da saß jeder Linienverlauf, ob links oder rechts geschwungen, in kürzester Zeit war eine ausgewogene, spannungsreiche neue Form entwickelt. Während der intensiven Arbeitsphasen an seinen Aufträgen konnte man miterleben, wie ernsthaft, genau und detailliert eine Idee vom Gedanken über die Zeichnung bis hin zur Fertigstellung entwickelt wurde. Die Anspannung war ebenso spürbar wie die Freude über eine gelungene Arbeit.

Er verstand es sehr gut, seine eigene Begeisterung auf andere zu übertragen: Das konnte man auf den Studienfahrten nach Italien erleben, bei denen Studien- und Ferienatmosphäre eng beieinanderlagen. Nicht vergessen darf man seine Freude am Genießen. Gangkofner hatte ein sicheres Gespür für kulturelle und kulinarische Besonderheiten, womit er uns Studenten immer wieder Typisches und Interessantes fernab von touristischen Einrichtungen zeigte. So lernte ich auf diesen Fahrten Orte und Menschen kennen, die ich noch heute aufsuche.

Gangkofner war äußerst spendabel, vor allem uns Studenten gegenüber, die er oft zu einem Umtrunk in den damaligen Hahnhof, einer beliebten Weinstube oder gar zu sich nach Hause einlud. Seine offene, großzügige Art zeigte sich auch bei Studenten, die finanziell wenig zum Leben hatten, da gab es so manche Spenden für Arbeitsmaterial.

Seine impulsive Art veranlasste ihn manchmal zu harscher Kritik, die jedoch nach einiger Zeit einer gewissen „Versöhnung" Platz machte und mit einem Ausspruch in bayrisch humorvoller Art enden konnte. Diese Erinnerungen sind ganz persönlicher Art. Sicher hat jeder Gangkofner anders gesehen, doch trotz aller unterschiedlichen Sehweisen und Empfindungen dürfte eines bei jedem Studenten, der ihn näher kennengelernt hat, hängen geblieben sein: Er war ein guter, strenger Lehrmeister, einer der wenigen Professoren, denen man viel zu verdanken hat.

Rita Stonner, Gymnasiallehrerin für Kunsterziehung

Über Professor Gangkofner, 1977–1982

Professor Gangkofner hat mich künstlerisch geprägt, dabei geht es nicht unbedingt um seinen Stil, seine konsequente Weiterführung des Bauhausstils, sondern es geht vielmehr um die Kompromisslosigkeit der Linie und Form, die er mir im Laufe meines Studiums an der Akademie der Bildenden Künste, München, zutiefst vermittelt hat und die bis heute meine künstlerische Arbeit begleitet, beeinflusst und prägt.

1977 lernte ich Professor Gangkofner an der Akademie kennen. Er war völlig anders als die anderen Professoren der Akademie, anders, als man sich einen Kunstprofessor vorstellt. Stets korrekt gekleidet, äußerlich überhaupt kein Bohemien, „akademisch-intellektuelles Gerede" geradezu verabscheuend, war er ein Mensch, der sich in kein Klischee pressen ließ. Er konnte absolut begeistert und bewundernd sein über künstlerische Arbeiten, die ihm gefielen, er konnte ebenso vernichtend über Arbeiten urteilen, die seiner Meinung nach einfach „Schmarrn" waren. Für eine junge Studentin wie mich war es nicht leicht, seinen Ansprüchen zu folgen, künstlerisch aber war es – aus meiner heutigen Sicht – eine gute Schule.

Die Klasse Glas und Licht hatte zwei große Räume im alten Akademiegebäude: zum einen die Glaswerkstatt im Keller, ausgestattet mit allen Maschinen für die Kaltglasbearbeitung, zum anderen das Atelier mit den Arbeitsplätzen der Studenten im ersten Stock, mit anschließendem Büro des Professors. Dieses Büro war das Heiligtum, man durfte es nur betreten, wenn man zu einem Glas Wein eingeladen wurde oder Wichtiges zu besprechen hatte.

Ein großer Fauxpas war es, während des Mittagschläfchens des Professors dort anzuklopfen, was jeder der Studenten mindestens einmal versucht hat. Unsere Klassenbesprechungen fanden im großen Atelierraum statt. Meistens stand der Wein schon auf dem Tisch, kurz wurden künstlerische Fragen erörtert, lang aber wurden Geschichten erzählt: Bergsteigererlebnisse, Anekdoten von Exkursionen, vom Skifahren, aus der Glashüttenarbeit – kurz: die Geschichten eines erlebnisreichen Lebens des Professor Gangkofner. Einige sind mir bis heute sehr lebendig im Gedächtnis geblieben.

Zu seiner künstlerischen Lehrtätigkeit erinnere ich mich an eine sehr beeindruckende Begebenheit: Ich arbeitete gerade an einem Glasobjekt, an dessen Form irgendetwas für mich nicht stimmte, als Professor Gangkofner in die Werkstatt kam, um meine Arbeit anzuschauen. Nach einem kurzen Blick auf meine unfertige Skulptur zog er ohne Worte sein Jackett aus, krempelte die Ärmel hoch, lockerte die Krawat-

te, nahm mir mein Werkstück aus der Hand und korrigierte mit schnellen, sicheren Bewegungen an der Schleifmaschine die Form, an der ich schon etliche Zeit experimentiert hatte. Es war die Linie, die ich suchte. Die Atmosphäre in unserer Klasse Glas und Licht war also sehr menschlich, sehr persönlich, wir waren „seine" Studenten, und mit seinen Studenten machte Professor Gangkofner Exkursionen nach Italien, machte Hüttenwochenenden in den Bergen, Skiausflüge nach Südtirol oder auch Arbeitstage in Glashütten im Bayerischen Wald. Die Tage waren ziemlich ausgefüllt mit Besichtigungen, Zeichnen oder Arbeiten am Glasofen, die Abende ziemlich feucht-fröhlich mit Wein und oft auch Gesang. „Springt der Hirsch übern Bach ..." sein Lieblingslied – zu seinem Abschied bekam er einen lebensgroßen Hirschen von seinen Studenten – aus Gips.

Kersten Thieler-Küchle, Meisterschülerin von Professor Gangkofner

Erinnerungen an meinen Lehrer Professor Aloys F. Gangkofner, 1977–1982

Die Mappe, überreich gefüllt, kam erst mal nicht wie gedacht zum Einsatz, traf man Professor Gangkofner zum ersten Vorstellungsgespräch. „Komm rein.", „Setz dich her.", „Wo kommst denn her?", „Was machen die Eltern?", war seine Art des Willkommens. Was man sich auch immer unter Kunstakademie, Studium und Professor vorgestellt hatte, Aloys F. Gangkofner war überraschend anders. Glaubwürdig menschliche Nähe zulassend, Stil, Würde und Gelassenheit wahrend, wo anderen „das Messer in der Hose aufging", kämpferisch, wenn er von der Qualität einer Sache, eines Studenten überzeugt war. „Der/Die is guad." Mit einem knappen Satz wurden mitunter komplexe Zusammenhänge treffend bezeichnet. Unerschöpflich sein Erfindungsreichtum, wenn es darum ging, gedanklicher Enge Tür und Tor zu öffnen. Immer war er da, und immer war er ansprechbar. Wer mit Glasmalerei arbeitete, lernte Problemstellungen der Malerei an sich kennen, wer plastische Arbeit mit Glas plante, wurde zuerst ein Bildhauer. Ich kann mich an keinen Tag, an dem ich an der Akademie war, erinnern, an dem er nicht Viertel nach neun die Tür aufgemacht, vielmehr aufgerissen hätte mit seinem typischen Schwung und einem mitreißenden „Morgen zusammen". Und mitreißend war wörtlich zu nehmen. Seinem auffordernden „Komm, gemma in Biergarten!" war nichts entgegenzusetzen. Dort oder spätnachmittags in der Residenz fanden oftmals die eigentlichen Arbeitsbesprechungen statt, und man fühlte sich angenehm eingebunden in Traditionen Münchner Kunstgeschichte und Geschichten. Geschichten wusste unser Professor reichlich zu erzählen, und vergaß er einmal eine, wurde er von

seinem Assistenten Karl Berg treffend ergänzt, hatte dieser doch manche besser in Erinnerung als er selbst. Um die Rechnung mussten wir uns nicht sorgen, in der ganzen Geschichte der Kunstpädagogik kann es keinen generöseren Lehrer gegeben haben. Lehren und Lernen geschah oft wechselseitig. Viele seiner Anregungen haben meine Arbeit nachhaltig inspiriert und finden noch heute in mancher Unterrichtsstunde Nachhall. Für eigene Arbeits- und Forschungsergebnisse fand man keinen interessierteren und respektvolleren Zuhörer. Frühzeitig konnten wir berufliche Praxis von ihm lernen, wenn wir ihn zu Installationen seiner Arbeiten begleiteten, und er unterstützte uns nach Kräften, wenn Dimension und Realisierung unserer Intentionen zusätzliche professorale Präsenz bei Ämtern, Firmen, Genehmigungsbehörden nötig machte. So bei der Verwirklichung des Beitrages von meiner Studienkollegin Natalie Fuchs und mir zum 175-jährigen Jubiläum der Kunstakademie München. Gemeinsam gestalteten wir ein Laserstrahlzeichen zum Thema „Licht und Raum" im Stadtraum von München in Zusammenarbeit mit städtischen Behörden und dem Max-Planck-Institut für Quantenoptik in Garching.

Helmut Vogl, freischaffender Künstler

Aloys Gangkofners „Glasfondue"

Man nehme verschiedene Glassorten wie etwa Greyerzer, Emmentaler, Appenzeller, trockenen Weißwein, etwas Kirschwasser, Salz, Pfeffer, etwas Muskat, Weißbrot in Würfeln. Ferner eine Glas-Berghütte im Schnee mit sämtlichen notwendigen Einrichtungen – Schmelztiegel und Töpfe für Kühlflüssigkeiten und eine Handvoll Studenten. Nach erfolgter Vorbereitung und Schmelze des Materials zelebrierte nun der Meister Aloys Gangkofner am offenen Tiegel das Aufnehmen des Kölbels auf die Gabel-Pfeife, das Wickeln des Fadens (Foto) und den krönenden Kirschwasserüberfang. Diese praktische Vorlesung des Glasmachens mit artverwandten Materialien fand bei umsitzendem Fachpublikum tobenden Beifall, Sitting Ovations. Zumal das vom Meister eben Erlernte nun selbst mit geeignetem Werkzeug praktisch erprobt werden konnte.

Franz Wörle, Bildhauer, Student bei Aloys F. Gangkofner, 1978–1984

Meine Erinnerungen an die Akademiezeit bzw. an meinen Professor Aloys Gangkofner, 1981–1986

Schüchtern, aber zuversichtlich klopfte ich an die Tür der Glasklasse und fand mich dem Assistenten Karl Berg gegenüber, den ich sogleich, ohne zu zögern, mit „Grüß Gott, Herr Professor" begrüßte. Aufgrund des Gelächters der anwesenden Studenten öffnete sich eine Tür und darin stand augenreibend – hatte er ein Schläfchen hinter sich? – mein zukünftiger Professor und „Guru" Aloys Gangkofner. Er betrachtete nicht sehr begeistert meine Arbeiten, schenkte mir einen Cognac (Metaxa 7 Sterne) ein und lud mich zu den nächsten Klassenbesprechungen (dienstags und donnerstags) ein. Ich hatte trotzdem irgendwie das Gefühl, am Ziel zu sein, die Chemie stimmte, ich wurde eine sehr fleißige Zeichnerin und legte wöchentlich meine Arbeiten vor.

Der Tag der Mappenabgabe nahte, und es war eine lange Arbeitsnacht davor: Ich sortierte meine Zeichnungen und schnitt schwarze Passepartouts …! Einen letzten Blick wollte er auf meine Mappe noch werfen, schließlich musste auch die Präsentation stimmen. Ohne nur ein Wort zu sagen, nahm er eine große Schere zur Hand (in meiner Erinnerung entsprach sie einer Heckenschere!!!) und schnitt die effekthaschende Einrahmung weg. Bei mir liefen die Tränen, und er sagte nur: „Die guten Blätter brauchen kein Passepartout, und die schlechten kannst gleich draußen lassen!" Damals eine für mich unbegreifliche Situation; mittlerweile habe ich sie schon häufig meinen Schülern erzählt, da sie so viel lehrt!

Schon im kommenden Winter durfte ich mit auf die Nößlacher Hütte; ja, ich empfand es als absolute Ehre, diesem Kreis anzugehören. Unser Professor erklärte uns beim Käsefondue das Glasmachen, unserem Professor fiel die Zigarettenasche während des Kochens in die Pfanne, unser Professor konnte nicht verstehen, wenn man müde wurde und beim Feiern schlapp machte; unser Professor war der anstrengendste, aber liebenswerteste Mensch überhaupt.

An noch drei Klassenfahrten erinnere ich mich (mittlerweile war ich offizielle Studentin der Akademie): Skifahren in Südtirol (beim „Senoner") und Italienfahrt in einem uralten VW-Bus sowie Glashüttenbesuch in Zwiesel. Das Skifahren war Stress pur, weil ich die schlechteste Skifahrerin und an der Grenze meiner Belastbarkeit war. Unser Gangkofner hatte für solche Zimperlichkeiten kein Verständnis: „Des geht scho!" Er wollte alle dabeihaben, beim Skifahren, beim Feiern mit Speckplatten und Rotwein und auch beim Gstanzl-Singa: „Springt da Hirsch …" Absolut erschlagen vom Skitag musste ich mir seine Pläne für eine demnächst geplante Klettertour (unter anderem auch mit mir) anhören. Ich wollte doch nur Kunstlehrerin werden und hatte wirklich keine Lust auf Extremsport …! Ja, extrem war er schon, unser Professor! Unsere Italienfahrt

begann frühmorgens für jeden mit einem Willkommensschluck und endete erstmal in Verona. Nie werde ich dieses Abendessen vergessen: Alle waren eingeladen, die Mädchen durften das Essen bestellen. Mit uns Madln hat er's schon g'habt! Er hat uns g'mocht, gern g'sehen und sich so gern bewundern lassen ...! Mitten in Ravenna fand er sich underdressed und schleppte uns Deandl kurzerhand in die beste Herren-boutique am Platz; die Burschen warteten solange vor der Tür. Da haben wir ihn aber ausstaffiert: von den Socken bis zur Krawatte über einen fast weißen Anzug. Billig war's ned, aber guad hod er ausg'schaut, unser Professor!

Ja, er war ein feiner Mann, hatte Eleganz, legte Wert auf gutes Benehmen, konnte so lachen und auch so grantig werden ... ich verdanke ihm alles, was ich habe: meinen Beruf, meine Familie, meine Überzeugung, dass es ein großes Glück und Geschenk im Leben eines Menschen ist, jemandem wie ihm begegnet zu sein!

In unendlicher Verneigung vor ihm,

Brigitte Scheuring, Gymnasiallehrerin für Kunsterziehung

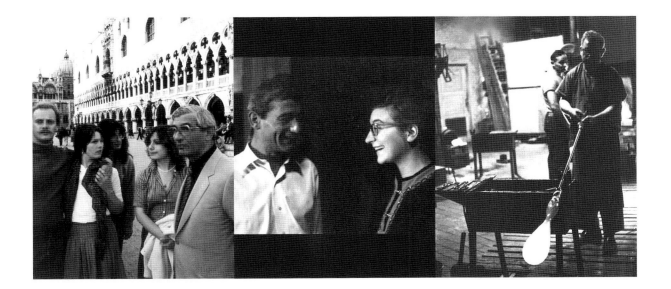

TEXTS BY FORMER STUDENTS

Student at the Academy of Fine Arts in Munich, 1954–60

When I think back on my time in Professor Gangkofner's class, it is not so much a memory of the teacher that comes to mind, but much more a memory of Aloys Gangkofner the man, a person always filed with warmth, a person who was generous and comradely. Of course it's not possible to separate the two. Gangkofner was certainly a good teacher, but in a way uniquely appropriate to him, which we students especially valued. He did not teach with his index finger, but rather through tips and suggestions, even by letting us participate in his own work and working together and discussing that work with us. Despite his frequently fiery temperament, he was extremely thoughtful and measured in guiding his students and avoided any imposition of his will.

From the outside this might seem like "laissez-faire" or lack of interest. But we students, who experienced his attention and his interest in our work, could not easily think such things. We valued the great latitude he gave us and the fact that he never expected "Gangkofner designs" from us. But there was one thing for which he could not hide his aversion: he did not like sloppy work, whether in terms of drawing or execution. This was understandable, he had, after all, been trained in Zwiesel's Technical College for Glass under Professor Bruno Mauder. In this respect as well, he was a natural role model for us. I think back with pleasure on the comradely manner he had with us, on the personable relationship between him and his students. Also on the time spent together outside of the academy's workshop. I remember the many evenings he spent with us over a glass of wine, at the Hahnhof or the Pfälzer Weinstuben, or often at his own home, the many conversations, and the often heated discussions, also the stories and jokes.

More than anything I remember the trips that he treated us to in his noble generosity. Not that we intentionally took advantage of this generosity, but we enjoyed it greatly: we could not have afforded much of it otherwise. It could happen for example, that one afternoon he would enter class and ask "Who's coming to the show in Milan tomorrow?" (He was to receive a prize there.) "Please be on time tomorrow morning and don't forget your passport." Or another time: "None of you know about antique glass. There's an exhibition at the moment in Zurich, 'Glass through Four Millennia,' it would be good for you to inform yourselves, and please don't forget a sketchbook and a few colored pencils." We enthusiastically accompanied him, of course with empty wallets. He took us with him to the Bavarian Forest, his actual home. We visited the glassworks and the Zwiesel Technical College for Glass, went hiking with him—to Rachel, Lusen, and Martinsklause. He arranged for us to stay in the sculptor Theuerjahr's garden house. And finally Waldsassen. It was the time when Gangkofner produced his imaginative, colored glass vessels during weekends with the glassmakers at Lamberts' antique glassworks. It was like a festi-

val when we students got to help unpack his latest creations on Monday morning. At those time we truly admired him greatly. And then finally, in the week of carnival, he took us with him. Unforgettable days, celebrating carnival at night, but then getting up to be at the glassworks at five in the morning and being able to experience how these beautiful glass objects were created at the furnace. This was all enormously impressive and helped to shape our futures. These were very rich and wonderful years, and I think back on them with gratitude.

Bernhard Schagemann, freelance artist
Former director of the State Technical College for the Glass Industry in Zwiesel

My Time as a Student and Assistant with Aloys F. Gangkofner, 1962–82

My time at the art academy in Munich under and with Aloys Gangkofner began in 1962, when I came to the academy as a student to study "glass design." There, Aloys Gangkofner taught the class Glass Design, which was then part of the department of Interior Architecture under Professor Hillerbrand. At the time there were only very few students who had "signed up" for glass. We quickly had to learn to rethink what we already knew, since studying at the academy was completely different than studying at the technical colleges for glass, where most of us had come from. At the academy, it was a matter of trying out independent possibilities in working and designing glass and, in part, moving away from glass as a functional object. As an advisor, Aloys Gangkofner was able to give us many stimuli in our attempts to create from a glass vessel or glass body an object worthy of the label "art." Gangkofner's popular excursions into Lamberts' antique glassworks in Waldsassen were also highly interesting and beneficial to us.

As his students we had the privilege of being able to help in the design and execution of his freelance works. This inclusion in his work was beneficial to our own development in glass design. He opened up new perspectives for us in dealing with glass and using it effectively as a material.

Karl Berg, freelance artist

My Period of Study at the Academy of Fine Arts in Munich, 1973–78

My year of studies in Professor Gangkofner's department "Glass and Light" was of decisive importance for me, in many respects. What occurs to me first is the tolerance and generosity that I experienced there. Professor Gangkofner shared his sensitivity and cheerfulness with us on countless trips together and studio parties. I remember a working trip of several days in the luxurious Hilton Hotel in Basel to mount a wall of light, when, upon our departure, he exclaimed in his Bavarian dialect: "Actually we've earned ourselves something decent to eat, let's go to Alsace!" In Room 160 we could feel safe. Glass was respected, in stark contrast to the internal reserve about everything connected to applied materials. We could confront themes that allowed for sculptural expression in the material of glass, in order to find the means to our own formal expression. Professor Gang-kofner had a great deal of patience with us, deeper insights were often arrived at during early evening drinks at the Hahnhof on Tengstraße…! His artistic orientation was non-dogmatic, he considered drawing to be the key to visual sensibility, but glass-light-space relations were central. Everything had to be sound, not defined merely in terms of material or artisanal perfection. He spoke seldom of art, more of the basic attitude that our work should credibly reflect.

Franz X. Höller, freelance artist
Lecturer in Design at the State Technical College for the Glass Industry in Zwiesel

Reminiscences of Studying with Professor Gangkofner, 1969–73

For me, Gangkofner was one of the professors at the Academy of Fine Arts in Munich who, with a great deal of involvement and enthusiasm for his own work and that of the students, was able to give a receptive young person hungry for learning much of the necessary know-how both for professional and private life.

In the sixties and seventies it was a novelty that in the class Glass and Light a student of art education or someone from another class could set up an easel in the workshop and paint or draw there. A few of us gratefully took advantage of this chance. What I liked as a student was that he was very quick to recognize the students' abilities and interests, and made the effort to support these, also challenging a great many.

Gangkofner was expert at capturing the various forms of vessels on paper; the course of any line was perfect, whether curving to the left or right, in no time a balanced, tension-filled new form had developed. During the phases of most intense work on his commissions, we could share in just how seriously and precisely and in just how much detail he would develop an idea from its conception through the process of drawing and finally to its completion. The mental effort was just as tangible as the joy of a work successfully completed.

He knew very well how to transfer his own enthusiasm onto others: We could experience this on the study trips to Italy, in which an atmosphere of study and one of vacation closely coexisted. Not to be forgotten is his joy in the pleasurable experiences of life. Gangkofner had an unerring sense for cultural and culinary particularities, with which he would always show us students things that were typical and interesting far away from the beaten path of most tourist establishments. On these trips, I got to know people and places whom I still visit.

Gangkofner was extremely generous, above all to us students, whom he often treated to a communal drink in the Hahnhof, a popular wine bar, or even invited to his home. His open and generous manner could also be seen with students who had few financial resources, and there were several donations for materials. His impulsive manner sometimes inspired harsh criticism, which, however, after a while made way for a certain "reconciliation" and could end in a humorous Bavarian remark. These are my personal memories. Certainly everyone saw Gangkofner differently. But despite all the different ways people saw him and what they felt, what surely remains with all the students who got to know him better is: He was a good and strict teacher, one of the few professors to whom we are greatly indebted.

Rita Stonner, art teacher

Professor Gangkofner, 1977–82

Professor Gangkofner molded me artistically—not necessarily in terms of his style, his resolute continuation of the Bauhaus style, but rather in terms of a refusal to compromise about line and form. He imparted this to me profoundly during the course of my studies at the Academy of Fine Arts in Munich and it has accompanied, influenced, and shaped my artistic work to this day. I became acquainted with Professor Gangkofner at the academy in 1977. He was totally different than the other professors, and totally different from how one would imagine an art professor to be. Always dressed correctly, to all external appearances not the slightest bit Bohemian, he virtually loathed "academic-intellectual chatter," he was someone who could not be fit into any clichés. He could be absolutely enthusiastic and admiring about artistic works that he liked, but he could be just as devastating in his criticism of works that, in his opinion, were simply "rubbish." For a young student such as myself it was not easy to meet his demands, but—seen in retrospect—artistically it was a good schooling. The class Glass and Light had two large rooms in the old academy building: one was the glass workshop in the basement, equipped with all the machines needed for cold work, and the other was the studio with the working spaces of the students on the first floor, adjoining this was the professor's office. This office was the "sanctuary," which one could enter only after being invited for a glass of wine or when there was something important to discuss. It was a great faux pas to knock on the door during the professor's midday nap (something that every student did at least once). Our class meetings took place in the large studio. Usually the wine was already on the table, artistic questions would be discussed briefly, stories told at length: tales of climbing mountains, anecdotes of excursions, of skiing, of experiences in the glass workshops, in short: stories from Professor Gangkofner's rich life experiences. Some of them have remain lively memories for me even today. As far as his activities as an art teacher, I especially remember one very impressive occasion: I was working on a glass object and felt that something about its form just wasn't right. Professor Gangkofner came into the workshop to take a look at my work. After a brief glance at my unfinished sculpture, he wordlessly took off his jacket, rolled up his sleeves, loosened his tie, and took the piece from my hand. With swift, sure movements on the grinder he corrected the form with which I had been experimenting for so long. It was just the line I had been seeking. The atmosphere of our class Glass and Light was very human, very personal, we were "his" students, and with his students Professor Gangkofner took excursions to Italy, spent weekends in a hut the mountains, ski trips to South Tyrol or working days in the glassworks in the Bavarian Forest. The days were just about filled with tours, drawing, or working at the furnace, the evenings merry with wine and often song. "Springt der Hirsch übern Bach…" (The Deer Leaps over the Stream) was his favorite song—upon his departure his students gave him a life-sized deer, made of plaster.

Kersten Thieler-Küchle, master-class student of Professor Gangkofner

Memories of my Teacher, Professor Aloys F. Gangkofner, 1977–82

At first the overfilled portfolio was not used as one had imagined, when a prospective student met Professor Gangkofner for an initial interview. "Come in," "Take a seat," "Where do you come from?" "What do your parents do?" were the kind of welcome he extended. Whatever one might have imagined about the art academy, the program of studies, and the professors, Aloys Gangkofner was surprisingly different. Credibly permitting human contact, maintaining style, dignity, and composure when others would "see red," ready to fight when convinced of the quality of a work or student. "He/she is good" he would simply state in his Bavarian dialect. A short sentence would fittingly describe even complex connections or contexts.

His inventiveness was inexhaustible when it was a matter of opening the way for narrow mindedness. He was always there and always responsive. The students who worked in glass painting became familiar with the problems of painting per se, those who planned sculptural work with glass first became sculptors. I cannot remember a single day from my time at the academy in which, at quarter past nine, he would not open the door, or rather fling it open with his typical flourish, with a rousing "Good morning everyone!" And rousing was literally the case: his inviting "Come on, let's go to the beer garden!" was not to be resisted. The real discussions of work took place there, or during late afternoons at the Residenz, and the students felt pleasantly connected to the traditions of Munich's history and art history.

Our professor could tell plenty of stories, and if he happened to forget one, it was suitably enhanced by his assistant Karl Berg, who sometimes remembered them better than the professor himself. And we did not need worry about the bill, in the entire history of art education there could have been no more generous teacher. Teaching and learning often took place mutually. Several of his suggestions lastingly inspired my work and even today reverberate in many classroom lessons. There was no listener more interested and respectful when discussing the results of one's own work and research. We were able to learn early on about professional practice from him, by accompanying him to installations of his work. He supported us as much he could, when the dimensions and realization of our intentions required additional professorial presence at offices, companies, or agencies that granted official approval. This was the case, for example, as my fellow-student Natalie Fuchs and I sought to realize our contribution to the 175th anniversary of Munich's art academy. Together we designed a laser beam sign on the themes of "light and space" within the metropolitan area of Munich in collaboration with city authorities and the Max Planck Institute for Quantum Optics in Garching.

Helmut Vogl, freelance artist

Aloys Gangkofner's Glass Fondue

Take various sorts of glass, for example Gruyere, Emmentaler, Appenzeller, a dry white wine, some Kirsch-wasser, salt, pepper, a bit of nutmeg, and white bread in cubes. Add a glassworks in the mountains in the snow with all the necessary furnishings—melting pot, pots for cool liquids and a handful of students. After successful preparation and melting of the materials, Master Aloys Gangkofner now celebrates the taking of the parison onto the forked pipe at the open pot, the wrapping of the thread (photo) and the crowning addition of Kirschwasser. This practical lecture on glassmaking with materials similar in nature was greeted by the specialist public with wild applause, with a "sitting ovation." Particularly since that which they had learned from the master they could now attempt to practice themselves with the appropriate tools.

Franz Wörle, sculpture student of Aloys Gangkofner, 1978–84

My Memories of the Academy and Professor Aloys Gangkofner, 1981–86

Shyly, but hopefully I knocked on the door of the glass office and found myself face to face with the assistant Karl Berg, whom I immediately, without hesitation greeted with "Hello, Professor." At the sound of the students' laughter a door opened and behind it, rubbing his eyes (had he just taken a nap?), stood my future professor and "guru," Aloys Gangkofner. He looked at my work without any particular enthusiasm, poured me a cognac (Metaxa 7 star) and invited me to the next class meeting (Tuesdays and Thursdays). Despite everything, I somehow had the feeling of arriving at my goal, the chemistry was right, I drew and sketched very industriously, and presented my work every week.

The day for turning in our portfolios was approaching, and I had a long night in front of me: I sorted my drawings and cut black mats … ! He wanted to take a last look at my portfolio, the presentation was also important. Without uttering a word, he picked up a large pair of scissors (in my memory about as large as a hedge trimmer!!!) and cut away the showy framing. I began to cry and he said only: "The good sheets don't need a mat and you can just leave out the bad ones anyway!" This situation was inconceivable for me at the time; in the meantime I have often told it to my students, since it teaches so much.

Already the following winter I was allowed to accompany the group to the Nößlacher hut; indeed, I considered it a great honor to belong to this group. Our professor explained glassmaking to us over cheese fondue, our

professor's cigarette ashes fell into the pan during cooking, our professor could not understand when someone would get tired and worn out while celebrating; our professor was the most strenuous but likeable person ever.

I still remember three class trips (in the meantime I was an official academy student): a ski trip in South Tyrol (at the Senoner), a trip to Italy in an ancient VW bus, and a glassworks visit in Zwiesel. The skiing was pure stress, because I was the worst skier and close to my limits. Our Gangkofner had no patience for such timidity: "Come on!" in his Bavarian dialect. He wanted everyone to be there, while skiing, while celebrating with plates of bacon and red wine and also while singing folksongs: "Springt da Hirsch …" Absolutely exhausted from a day of skiing I had to listen to his plans for an upcoming mountain-climbing tour (including me as well). I only wanted to be an art teacher, after all, and had no desire for extreme sports! And extreme he was, our professor. Our trip to Italy began early in the morning with a welcoming nip for everyone and ended that day in Verona. I will never forget this dinner: Everyone was treated, the girls were allowed to order the meal. He was very fond of the girls and they of him. He liked us, liked seeing us, and liked being admired … In the middle of Ravenna, he found himself "underdressed" and without more ado, dragged the girls into the best gentlemen's clothing boutique there; the boys had to wait outside. And there we truly fit him out: from socks to tie via an almost white suit. Cheap it was not, but he sure looked good, our professor!

Yes, he was a fine man, he had elegance, valued good manners, he could laugh so heartily and also become so bad-tempered … I owe him everything I have: my career, my family, my conviction that that it is a great fortune and gift in a person's life to have met someone like him!

I bow down to him endlessly,

Brigitte Scheuring, art teacher

LEBENSDATEN

1920	Geboren in Reichenberg, Kreis Grafenau, Bayerischer Wald
1927–1934	Volksschule in Riedlhütte
1934–1935	Staatliche Fachschule für Glasindustrie, Zwiesel
1935–1936	Fabriklehre in der Glasfabrik Riedlhütte als Glasschleifer
1936	Reichssieger im Reichsberufswettkampf
1936–1937	Staatliche Fachschule für Glasindustrie, Zwiesel, bei Prof. Mauder
1937–1939	Ingenieurbüro Steuer in Neustadt/Weinstraße
1939–1945	Eingezogen zum Wehrdienst, Verwundung und Gefangenschaft
1945–1946	Staatliche Fachschule für Glasindustrie, Zwiesel, freiberufliche Tätigkeit
1946	Angestellt als Fachlehrer an der Akademie der Bildenden Künste in München, freiberufliche Tätigkeit
1952	Beginn der Arbeiten in der Glasfabrik Lamberts, Waldsassen, Wiederauffinden und Anwenden alter Glasmachertechniken
1953	Beginn als freier Entwerfer für die Glasfabrik Peill + Putzler in Düren und für die Hessenglaswerke, Stierstadt
1954	Goldmedaille der Triennale in Mailand, Ausstellungen der freigeblasenen Gefäße
1959	Freier Entwerfer für die Beleuchtungsfabrik ERCO in Lüdenscheid
1973	Honorarprofessur an der Akademie der Bildenden Künste in München
1983	Schaffung des Lehrstuhls für Glas und Licht an der Akademie der Bildenden Künste in München
2003	Gestorben in München

BIOGRAPHY

1920	Born in Reichenberg, Grafenau district, Bavarian Forest
1927–34	Primary school in Riedlhütte
1934–35	Staatliche Fachschule für Glasindustrie (State Technical College for the Glass Industry), Zwiesel
1935–36	Apprenticeship with the glass manufacturer Riedlhütte as a glass grinder
1936	National champion in a Reichsberufswettkampf (National Vocational Competition)
1936–37	Staatliche Fachschule für Glasindustrie, Zwiesel, with Prof. Mauder
1937–39	Steuer Engineering Office in Neustadt/Weinstraße
1939–45	Drafted into the army, wounded and taken prisoner
1945–46	Staatliche Fachschule für Glasindustrie, Zwiesel, freelance activity
1946	Subject Teacher at the Academy of Fine Arts in Munich, freelance activity
1952	Begins work in the Lamberts glass factory, Waldsassen, rediscovery and employment of old glassmaking techniques
1953	Begins work as free designer for the glass manufacturer Peill + Putzler in Düren and for the Hesse Glassworks, Stierstadt
1954	Gold medal at the Milan Triennial, exhibitions of free-blown vessels
1959	Free designer for the lighting manufacturer ERCO in Lüdenscheid
1973	Honorary professorship at the Academy of Fine Arts in Munich
1983	Creation of the Chair for Glass and Light at the Academy of Fine Arts in Munich
2003	Dies in Munich

1954

„Freigeblasene Gläser von A. F. Gangkofner, Leiter der Glasabteilung an der Akademie der Bildenden Künste, München", in: Die Kunst und das schöne Heim, 1954, S. 382–385.

Bernhard Siepen, „Die Lage im Kunstglas und ein Beispiel der Tat", in: Glas im Raum, 1954, 2. Jg., H. 3, S. 2–4.

Fritz Nemitz, „In der Neuen Sammlung: Phantasien in Glas geblasen", in: Süddeutsche Zeitung, 04.02.1954.

Wolfgang Petzet, „Magie des Glases", in: Münchner Merkur, 05.02.1954.

„Farbige Delikatessen aus Glas", in: Stuttgarter Nachrichten, 03.04.1954.

„Ungewöhnlich lebendig. Neue Gläser nach alten Methoden", in: Die Welt, 06.07.1954.

„Form und Farbe. Prof. Walter Dexel, Braunschweig, zu den freigeblasenen Gläsern von A. F. Gangkofner", in: Glas im Raum, 1954, 2. Jg., H. 10, S. 12 f.

„A. F. Gangkofner, München, schreibt zu seinen eigenen Arbeiten", in: Glas im Raum, 1954, 2. Jg., H. 10, S. 13 f.

Bernhard Siepen, „Gangkofner-Gläser. Freigeblasene Gläser ganz neuer Prägung", in: Glasforum, 1954, H. 4, S. 32 f.

1955

Harro Ernst, Moderne Gläser (Wohnkunst und Hausrat – Einst und Jetzt, Bd. 17), Darmstadt 1955.

Kurt Schifner, Deutsches Kunsthandwerk, Dresden 1955, S. 36 f.

Walter Dexel, „Das Glas auf der X. Mailänder Triennale 1954", in: Glastechnische Berichte, 1955, H. 1, S. 18–21, 19 m. Abb. (Freigeblasene Gläser von A. F. Gangkofner).

„Deutsches Kunsthandwerk auf der I. Internationalen Messe in São Paolo anlässlich der 4. Jahrhundertfeier", in: Deutsche Nachrichten São Paolo, 01.01.1955.

„Der Neubau für die Generaldirektion der ‚Allianz' am Englischen Garten in München", in: Baumeister, 1955, H. 10, S. 675.

Bernhard Siepen, „Glas aus Deutschland auf der X. Triennale gezeigt", in: Glas im Raum, 1955, 3. Jg., H. 3, S. 9 f. m. Abb.

1956

Allianz Versicherungs-AG (Hg.), Allianz Wiederaufbau 1945–1955. Vom Werden eines Hauses, München 1956, S. 66.

Hanns Model, „Glasbummel durch die Deutsche Handwerksmesse", in: Glas im Raum, 1956, 4. Jg., H. 5, S. 9 m. Abb.

„Aloys Ferdinand Gangkofner. Gestaltung von Gefäßformen – Grundsätzliches und Persönliches", in: Die Schaulade B, 1956, 31. Jg., Nr. 9, S. 526.

Walter Dexel, „Vom Glas auf der Deutschen Industriemesse 1956 in Hannover", in: Glastechnische Berichte, 1956, Bd. 29, S. 251 f. (Gläser „Iris").

Bernhard Siepen, „Gutes Neues in Gläsern und Glasleuchten auf der Hannover-Messe", in: Glas im Raum, 1956, 4. Jg., H. 5, S. 3, 6 m. Abb. (Gläser „Iris", Peill + Putzler Leuchten).

1957

Bernhard Siepen, „Glasleuchten, lichtmildernd und formschön nach Entwürfen von A. F. Gangkofner", in: Die Kunst und das schöne Heim, 1957, H. 2, S. 354–357.

Hedendaagse duitse kunstambachten (Ausst.-Kat. Stadt Gent Museum voor Sierkunst), Gent 1957.

Aloys Ferdinand Gangkofner, „Glas – industrielle und handwerkliche Formgestaltung", in: Glastechnische Berichte, 1957, Bd. 30, S. 210.

1958

Geformtes Glas aus Vergangenheit und Gegenwart (Ausst.-Kat. Die Neue Sammlung), München 1958.

Aspects de la Verrerie Contemporaine (Ausst.-Kat. Musée Curtius), Liège 1958, S. 19 f. m. Abb. („Iris", Peill + Putzler).

Aloys Ferdinand Gangkofner, „Glas – industrielle und handwerkliche Formgestaltung", in: Die Schaulade, 1958, 33. Jg., Nr. 3, S. 163.

1959

Glas. Gebrauchs- und Zierformen aus vier Jahrtausenden (Ausst.-Kat. Die Neue Sammlung), München 1959.

Fritz Nemitz, „Die Kunst des Glases. Zwei Münchner Ausstellungen und ein Kongreß", in: Süddeutsche Zeitung, 02.07.1959.

„Hängeleuchten", in: MD (Möbel und Dekoration), 1959, H. 7, S. 377 (Wagenfeld, Gangkofner).

„Opalglasleuchten von Peill + Putzler", in: MD (Möbel und Dekoration), 1959, H. 10, S. 568–570.

„Sind ästhetische Gesichtspunkte bei der Entwicklung von Glaswaren zu beachten?" [Diskussionsrunde mit A. D. Copier (Leerdam), M. Daum (Nancy), H. H. Rath (Wien), J. G. N. Renaud (Amersfoort), A. F. Gangkofner (München), R. Süßmuth (Immenhausen), J. M. Gates (Corning), R. Chambon (Charleroi)], in: Glastechnische Berichte, 1959, Bd. 32, Sonderband, S. 70–73.

Glass. A Special Exhibition of International Contemporary Glass (Ausst.-Kat. Corning Museum of Glass), Corning 1959, S. 165 f. m. Abb.

1961

„Die neue Galerie im Künstlerhaus", in: Süddeutsche Zeitung, 02.10.1961.

Das Schöne Glas (Ausst.-Kat. Städtische Galerie Schloss Oberhausen), Oberhausen 1961.

Deutsche Warenkunde, eine Bildkartei des Deutschen Werkbundes, 1961, Blatt 4 B, 6 B.

1962

Gerhard Krohn, Lampen und Leuchten. Ein internationaler Formenquerschnitt, München 1962, Abb.: 31, 166, 169, 176, 192, 217, 288, 296, 322, 402, 410, 424 a+b, 476, 615 (ERCO Leuchten), Abb. 411, 418, 452, 456, 457, 458, 502, 531, 541 (Peill + Putzler Leuchten).

Aloys Ferdinand Gangkofner, „Entstehung und Wirkung des Prismenturms", in: Berichte und Mitteilungen des Landesverbandes Bayern im Volksbund Deutsche Kriegsgräberfürsorge e.V., 1962, H. 6, S. 50.

1963

Das Münster, H. 11/12, 1963, S. 386–389.

1964

„Handwerk mit gläsernem Boden? Ein Gespräch mit Günther Peill", in: Form, 1964, Nr. 24, Dezember, S. 12–17, 15 m. Abb. („Iris").

„Meistersingerhalle in Nürnberg", in: Baumeister, 1964, H. 3, S. 240–249.

Franz Winzinger, Die Meistersingerhalle in Nürnberg, München 1964, S. 21–61.

1965

Institut für Neue Technische Form, Darmstadt (Hg.), Deutsches Glas (Ausst.-Kat. Städt. Gustav-Lübcke-Museum Hamm), Wiesbaden 1965.

1967

„Bayreuths erster Hochschulneubau", in: Bayreuther Tagblatt, 26.01.1967.

Aloys Ferdinand Gangkofner, „Das Glas in der künstlerischen Anwendung und Ausdeutung in unserer Gegenwart. Experimente und Resultate", in: Glastechnische Berichte, 1967, Bd. 40, S. 39 (Kriegsgräbergedenkstätte München, Waldfriedhof).

1968

Neuer Pfalzbau Ludwigshafen am Rhein, Mannheim 1968, S. 100–121.

„Kosmetik-Werk bei München. Management und Femininität", in: Baumeister, 1968, H. 8, S. 865–870, 867 m. Abb. (Kristalllüster).

Aloys Ferdinand Gangkofner, „Bildung als Wirtschaftsfaktor im Glas", in: Glastechnische Berichte, 1968, Bd. 41, S. 342.

1970

Kirche und Kunst, H. 6, 1970, S. 25.

1973

Brigitte Klesse u. Gisela Reineking von Bock (Bearb.), Glas (Kat. Kunstgewerbemuseum der Stadt Köln), Köln 1973 (2. Aufl.), S. 299–301, Nr. 667–673.

1976

Hans Jebsen-Marwedel, Glas in Kultur und Technik, Selb 1976, S. 102: Abb. 90, 103: Abb. 92, 141: Abb. 140 a, b, 187: Abb. 205.

1977

„Glaskunst – Akademie der Bildenden Künste in München", in: Glasforum, 1977, H. 6, S. 16 f.

1978

Hans Wichmann, Aufbruch zum neuen Wohnen. Deutsche Werkstätten und WK-Verband (1898–1970). Ihr Beitrag zur Kultur unseres Jahrhunderts. WK-Institut für Wohnkultur, Basel Stuttgart 1978, S. 365.

1983

Helmut Ricke, Neues Glas in Deutschland, Düsseldorf 1983, S. 7–11.

1985

Thomas Zacharias (Hg.), Tradition und Widerspruch. 175 Jahre Kunstakademie München, München 1985, S. 319.

1987

„Straßenleuchten-Wettbewerbe (München)", in: Baumeister, 1987, H. 7, S. 10.

1989

Helmut Ricke, „Tendenzen in Europa. From the Fifties to the Sixties", in: Neues Glas, 1989, H. 1, S. 7–11.

Natalie Fuchs u. Helmut R. Vogl, Licht und Raum. Eine Semesteraufgabe der Klasse Licht + Glas (Prof. A. Gangkofner) und zugleich ein Beitrag zum 175jährigen Jubiläum der Akademie der Bildenden Künste München, München 1989.

1990

Helmut Ricke, Neues Glas in Europa, Düsseldorf 1990, S. 22, 28.

2003

Helmut Ricke, „Zum Tod von Aloys F. Gangkofner", in: dgg journal, 2003, Nr. 1, S. 10.

2005

Claudia Gross-Roath, Jetzt kommt Licht ins Wirtschaftswunder … Erhellende Worte zum Thema Beleuchtung in den 50er Jahren (Studies in European Culture, Bd. 2), Weimar 2005.

AUSSTELLUNGEN UND AUSSTELLUNGSBETEILIGUNGEN

1954	Die Neue Sammlung, München	„Freigeblasene farbige Gläser"	Februar 1954
1954	Stuttgarter Landesgewerbeamt, Stuttgart	„Deutsche freigeblasene farbige Gläser"	04.04.–02.05.1954
1954	Akademie der Bildenden Künste, München		Mai 1954
1954	Museum am Ostwall, Dortmund	„Arbeiten für die Industrie"	26.06.–11.07.1954
1955	1. Internationale Messe in São Paulo, Brasilien	„Deutsches Kunsthandwerk"	
1957	Stad Gent Museum voor Sierkunst, Gent	„hedendaagse duitse kunstambachten"	26.05.–23.06.1957
1958	Städtische Kunsthalle Recklinghausen	„Schönheit aus der Hand, Schönheit durch die Maschine"	14.06.–27.07.1958
1958	Die Neue Sammlung, München	„Geformtes Glas aus Vergangenheit und Gegenwart"	
1958	Musée Curtius, Liège	„Aspects de la Verrerie Contemporaine"	
1959	Corning Museum of Glass, Corning	„A Special Exhibition of International Contemporary Glass"	
1959	Die Neue Sammlung, München	„Glas, Gebrauchs- und Zierformen aus vier Jahrtausenden"	29.06.–30.08.1959
1960	Prinz-Carl-Palais, München	„Akademie der Schönen Künste"	
1960	Handwerkskammer Bozen, Bozen	Ausstellung im Deutschen Pavillon	
1961	Städtische Galerie Schloss Oberhausen, Oberhausen	„Das Schöne Glas"	08.04.–07.05.1961
1964	Die Neue Sammlung, München	„Lampe. Leuchter. Laterne. Gebrauch und Form vom 3. Jahrtausend bis heute"	21.12.1964–04.05.1965
2001	Modemuseum im Münchner Stadtmuseum, München	„Nylon und Caprisonne – Das fünfziger Jahre Gefühl"	07.09.2001–03.02.2002
	Deutscher Kunstrat		
	Ausstellungen in Europa und		
	in außereuropäischen Ländern		

FREIE ARBEITEN

Unter anderem in:

1953	München	Tiefbau Berufsgenossenschaft
1954	München	Allianz, Hauptverwaltung
1960	München	Alter Justizpalast
		Regina-Palast-Hotel
1961	München	Künstlerhaus
		Alte Pinakothek
	La Paz, Bolivien	Evangelisch-Lutherische Kirche
1962	München	Kriegsgräbergedenkstätte am Waldfriedhof
		Aachen-Münchner-Versicherung
1963	Jandelsbrunn/Bayerischer Wald	Kirche
	Nürnberg	Meistersingerhalle
	Regensburg	Katholische Pfarrkirche Herz Marien
	Rom, Vatikan	Kreuz für Papst Johannes XXIII.
	München	Rotkreuz-Schwesternheim
1964	München	Nationaltheater
		Bürohaus Klinge
1965	München	Osram Hauptverwaltung
		Residenztheater
	Monte Cassino	Ehrenraum des Kriegsgefallenenfriedhofes
	Pulling bei Freising	Kirche
	Würzburg	Musikhochschule
1966	Bayreuth	Pädagogische Hochschule
	Hanau	Bürgerhaus
1967	München	Bayerisches Hauptstaatsarchiv
		Avon-Cosmetic
	Porz/Rhein	Brunnen

1968	München	Pfarrhof St. Ludwig
		Statistisches Landesamt
	Bensheim	Parktheater
	Ludwigshafen/Rhein	Neuer Pfalzbau
	Mainz	Rheingoldhalle
		Hilton Hotel, Mainz
1969	Fulda	Orangerie
1970	Bad Wiessee	Bayerische Spielbank
1971	Wörth/Rhein	Festhalle
1972	München	Bundesfinanzhof
		Hilton Hotel am Tucherpark
	Bad Reichenhall	Spielbank
	Irschenberg	Kinderdorf
1973	Simbach	Pfarrkirche
1974	München	Innenministerium
		Münchner Lebensversicherung
	Lohr/Main	Rathaus
1975	München	Berlinische Feuerversicherung
	Basel	Hilton Hotel, Basel
1976	München	Hannoversche Feuerversicherung
	Hannover	Haftpflichtverband der Deutschen Industrie
1977	München	St.-Markus-Kirche
	Frankfurt/Main	Hannoversche Feuerversicherung
1978	München	Bayerische Staatsbibliothek
	Künzelsau	Schloss Hermersberg
1980	Ingolstadt	Krankenhaus
	Salzburg	Salzburger Raiffeisenbankzentrale
1981	Bamberg	Hotel St. Nepomuk
1983	München	Allianz Versicherungsbank
	Bad Abbach	Kurzentrum
1985	München	Bayerischer Landtag
	Rosenheim	Hans-Schuster-Haus
		Volkshochschule
1986	Rain/Lech	Rathaus
	Wartenberg	Klinik
1987	Freising	Landratsamt
1988	Freyung/Bayerischer Wald	Haus des Gastes
1989	Stuttgart	Belvedere auf dem Weinberg
o. A.	Ansbach	Onoldiasaal
o. A.	Creußen	Alte Kirche
o. A.	Fürstenfeldbruck	Polizeischule
o. A.	München	Haus des Ostens
o. A.	Trier	Stadttheater

ARBEITEN IN ÖFFENTLICHEN SAMMLUNGEN

Unter anderem in:

Corning	Corning Museum of Glass	Karlsruhe	Badisches Landesmuseum
Dortmund	Museum für Kunst und Kulturgeschichte	Köln	Museum für angewandte Kunst
Düsseldorf	Glasmuseum Hentrich	München	Die Neue Sammlung
Frauenau, Bayer. Wald	Glasmuseum		Stadtmuseum
Hamburg	Museum für Kunst und Gewerbe	Stuttgart	Landesmuseum Württemberg

1954

"Freigeblasene Gläser von A. F. Gangkofner, Leiter der Glasabteilung an der Akademie der Bildenden Künste, München," in Die Kunst und das Schöne Heim, 1954, 382–85.

Bernhard Siepen, "Die Lage im Kunstglas und ein Beispiel der Tat," Glas im Raum 2/3 (1954), 2–4.

Fritz Nemitz, "In der Neuen Sammlung: Phantasien in Glas geblasen," Süddeutsche Zeitung, 4 February 1954.

Wolfgang Petzet, "Magie des Glases," Münchner Merkur, 5 February 1954.

"Farbige Delikatessen aus Glas," Stuttgarter Nachrichten, 3 April 1954.

"Ungewöhnlich lebendig. Neue Gläser nach alten Methoden," Die Welt, 6 July 1954.

"Form und Farbe. Prof. Walter Dexel, Braunschweig, zu den freigeblasenen Gläsern von A.F. Gangkofner," Glas im Raum 2/10 (1954), 12–13.

"A.F. Gangkofner, München, schreibt zu seinen eigenen Arbeiten," Glas im Raum, 2/10 (1954), 13–14.

Bernhard Siepen, "Gangkofner-Gläser. Freigeblasene Gläser ganz neuer Prägung," Glasforum 4 (1954), 32–3.

1955

Harro Ernst, Moderne Gläser, Wohnkunst und Hausrat – Einst und Jetzt 17 (Darmstadt,1955).

Kurt Schifner, Deutsches Kunsthandwerk (Dresden, 1955), 36, 37.

Walter Dexel, "Das Glas auf der X. Mailänder Triennale 1954," Glastechnische Berichte 1 (1955), 18–21, 19, illust. (free-blown glass objects by A. F. Gangkofner).

"Deutsches Kunsthandwerk auf der I. Internationalen Messe in São Paolo anlässlich der 4. Jahrhundertfeier," Deutsche Nachrichten São Paolo, 1 January 1955.

"Der Neubau für die Generaldirektion der 'Allianz' am Englischen Garten in München," Baumeister 10 (1955), 675.

Bernhard Siepen, "Glas aus Deutschland auf der X. Triennale gezeigt," Glas im Raum, 3/3 (1955), 9f., illust.

1956

Allianz Versicherungs AG (ed.), Allianz Wiederaufbau 1945–1955. Vom Werden eines Hauses (Munich, 1956), 66.

Hanns Model, "Glasbummel durch die Deutsche Handwerksmesse," Glas im Raum 4/5 (1956), 9, illust.

Aloys Ferdinand Gangkofner, "Gestaltung von Gefäßformen – Grundsätzliches und Persönliches," Die Schaulade B 31/9 (1956), 526.

Walter Dexel, "Vom Glas auf der Deutschen Industriemesse 1956 in Hannover," Glastechnische Berichte 29 (1956), 251–52 ("Iris" glasses).

Bernhard Siepen, "Gutes Neues in Gläsern und Glasleuchten auf der Hannover-Messe," Glas im Raum 4/5 (1956), 3, 6, illust ("Iris" glasses, Peill + Putzler lamps).

1957

Bernhard Siepen, "Glasleuchten, lichtmildernd und formschön nach Entwürfen von A.F. Gangkofner," Die Kunst und das schöne Heim 2 (1957), 354–57.

Hedendaagse duitse kunstambachten, exhib. cat. Stadt Gent Museum voor Sierkunst (Ghent, 1957).

Aloys Ferdinand Gangkofner, "Glas – industrielle und handwerkliche Formgestaltung," Glastechnische Berichte 30 (1957), 210.

1958

Geformtes Glas aus Vergangenheit und Gegenwart, exhib. cat. Die Neue Sammlung (Munich, 1958).

Aspects de la Verrerie Contemporain, exhib. cat. Musée Curtius (Liége, 1958) 19f., illust. ("Iris", Peill + Putzler).

Aloys Ferdinand Gangkofner, "Glas – industrielle und handwerkliche Formgestaltung," Die Schaulade, 33/3 (1958),163.

1959

Glas. Gebrauchs- und Zierformen aus vier Jahrtausenden, exhib. cat. Die Neue Sammlung (Munich, 1959).

Fritz Nemitz, "Die Kunst des Glases. Zwei Münchner Ausstellungen und ein Kongreß," Süddeutsche Zeitung, 2 July 1959.

"Hängeleuchten," MD (Möbel und Dekoration) 7 (1959), 377 (Wagenfeld, Gangkofner).

"Opalglasleuchten von Peill & Putzler," MD (Möbel und Dekoration) 10 (1959), 568–70.

"Sind ästhetische Gesichtspunkte bei der Entwicklung von Glaswaren zu beachten? [Diskussionsrunde mit A.D. Copier (Leerdam), M. Daum (Nancy), H.H. Rath (Wien), J.G.N. Renaud (Amersfoort), A.F. Gangkofner (München), R. Süßmuth (Immenhausen), J.M. Gates (Corning), R. Chambon (Charleroi)]," Glastechnische Berichte 32 (1959), special edition, 70–3.

Glass: A Special Exhibition of International Contemporary Glass, exhib. cat. Corning Museum of Glass (Corning, 1959), 165f., illust.

1961

"Die neue Galerie im Künstlerhaus," Süddeutsche Zeitung, 2 October 1961.

Das Schöne Glas, exhib. cat. Städtische Galerie Schloss Oberhausen (Oberhausen, 1961).

Deutsche Warenkunde, eine Bildkartei des Deutschen Werkbundes, 1961, leaves 4B, 6B.

1962

Gerhard Krohn, Lampen und Leuchten. Ein internationaler Formenquerschnitt (Munich, 1962), illust. 31, 166, 169, 176, 192, 217, 288, 296, 322, 402, 410, 424 a+b, 476, 615 (ERCO lighting), illust. 411, 418, 452, 456, 457, 458, 502, 531, 541 (Peill + Putzler lighting).

Aloys Ferdinand Gangkofner, "Entstehung und Wirkung des Prismenturms," Berichte und Mitteilungen des Landesverbandes Bayern im Volksbund Deutsche Kriegsgräberfürsorge e. V. 6 (1962), 50.

1963

Das Münster 11/12 (1963), 386–89.

1964

"Handwerk mit gläsernem Boden? Ein Gespräch mit Günther Peill," Form 24 (December 1964) 12–17, 15, illust. ("Iris").

"Meistersingerhalle in Nürnberg," Baumeister 3 (1964), 240–49.

Franz Winzinger, Die Meistersingerhalle in Nürnberg (Munich, 1964), 21–61.

1965

Institut für Neue Technische Form, Darmstadt (ed.), Deutsches Glas, exhib. cat. Städt. Gustav-Lübcke-Museum Hamm (Wiesbaden, 1965).

1967

"Bayreuths erster Hochschulneubau," Bayreuther Tagblatt, 26 January 1967.

Aloys Ferdinand Gangkofner, "Das Glas in der künstlerischen Anwendung und Ausdeutung in unserer Gegenwart. Experimente und Resultate," Glastechnische Berichte 40 (1967), 39 (war graves monument Munich, Waldfriedhof).

1968

Neuer Pfalzbau Ludwigshafen am Rhein (Mannheim, 1968), 100–21.

"Kosmetik-Werk bei München. Management und Femininität," Baumeister 8 (1968), 865–70, 867 illust. (crystal chandelier).

Aloys Ferdinand Gangkofner, "Bildung als Wirtschaftsfaktor im Glass," Glastechnische Berichte 41 (1968), 342.

1970

Kirche und Kunst 6 (1970), 25.

1973

Brigitte Klesse, Gisela Reineking von Bock (eds.), Glas, cat. Kunstgewerbemuseum der Stadt Köln, 2nd ed. (Cologne, 1973, 299–301, no. 667–73.

1976

Hans Jebsen-Marwedel, Glas in Kultur und Technik (Selb, 1976), 102 illust. 90, 103 illust. 92, 141 illust. 140 a,b, 187 illust. 205.

1977

"Glaskunst – Akademie der Bildenden Künste in München," Glasforum 6 (1977) 16–17.

1978

Hans Wichmann, Aufbruch zum neuen Wohnen. Deutsche Werkstätten und WK-Verband (1898-1970). Ihr Beitrag zur Kultur unseres Jahrhunderts. WK-Institut für Wohnkultur, Basel (Stuttgart, 1978), 365.

1983

Helmut Ricke, Neues Glas in Deutschland (Düsseldorf, 1983) 7–11.

1985

Thomas Zacharias (ed.), Tradition und Widerspruch. 175 Jahre Kunstakademie München (Munich, 1985), 319.

1987

"Straßenleuchten-Wettbewerbe (München)," Baumeister 7 (1987), 10.

1989

Helmut Ricke, "Tendenzen in Europa. From the Fifties to the Sixties," Neues Glas 1 (1989), 7–11.

Natalie Fuchs and Helmut R. Vogl, Licht und Raum. Eine Semesteraufgabe der Klasse Licht + Glas (Prof. A. Gangkofner) und zugleich ein Beitrag zum 175jährigen Jubiläum der Akademie der Bildenden Künste München (Munich, 1989).

1990

Helmut Ricke, Neues Glas in Europa (Düsseldorf, 1990), 22, 28.

2003

Helmut Ricke, "Zum Tod von Aloys F. Gangkofner," dgg journal 1 (2003) 10.

2005

Claudia Gross-Roath, Jetzt kommt Licht ins Wirtschaftswunder … Erhellende Worte zum Thema Beleuchtung in den 50er Jahren, Studies in European Culture 2 (Weimar, 2005).

EXHIBITIONS AND ONE-MAN EXHIBITIONS

1954	Die Neue Sammlung, Munich	Freigeblasene farbige Gläser	February 1954
1954	Stuttgarter Landesgewerbeamt, Stuttgart	Deutsche freigeblasene farbige Gläser	4 April to 2 May 1954
1954	Academy of Fine Arts, Munich		May 1954
1954	Museum am Ostwall, Dortmund	Arbeiten für die Industrie	26 June to 11 July 1954
1955	First International Trade Fair in São Paulo, Brazil	Deutsches Kunsthandwerk	
1957	Stad Gent Museum voor Sierkunst, Ghent	hedendaagse duitse kunstambachten	26 May to 23 June 1957
1958	Städtische Kunsthalle Recklinghausen	Schönheit aus der Hand, Schönheit durch die Maschine	14 June to 27 July 1958
1958	Die Neue Sammlung, Munich	Geformtes Glas aus Vergangenheit und Gegenwart	
1958	Musée Curtius, Liège	Aspects de la Verrerie Contemporaine	
1959	Corning Museum of Glass, Corning	A Special Exhibition of International Contemporary Glass	
1959	Die Neue Sammlung, Munich	Glas, Gebrauchs- und Zierformen aus vier Jahrtausenden	29 June to 30 August 1959
1960	Prinz-Carl-Palais, Munich	Akademie der Schönen Künste	
1960	Handwerkskammer Bozen, Bolzano	Exhibition in the German pavilion	
1961	Städtische Galerie Schloss Oberhausen, Oberhausen	Das Schöne Glas	8 April to 7 May 1961
1964	Die Neue Sammlung, Munich	Lampe. Leuchter. Laterne. Gebrauch und Form vom 3. Jahrtausend bis heute	21 December 1964 to 4 May 1965
2001	Modemuseum im Münchner Stadtmuseum, Munich	Nylon und Caprisonne - Das fünfziger Jahre Gefühl	7 September 2001 to 3 February 2002

Deutscher Kunstrat

Exhibitions in Europe and Non-European Countries

SELECTED FREELANCE WORKS

1953	Munich	Tiefbau Berufsgenossenschaft
1954	Munich	Allianz, Head Office
1960	Munich	Alter Justizpalast
		Regina-Palast-Hotel
1961	Munich	Künstlerhaus
		Alte Pinakothek
	La Paz, Bolivia	Lutheran Church
1962	Munich	War Graves Monument at the Waldfriedhof
		Aachen-Münchner-Versicherung
1963	Jandelsbrunn/Bavarian Forest	Church
	Nuremberg	Meistersingerhalle
	Regensburg	Catholic Parish Church Herz Marien
	Rome, Vatican	Cross for Pope John XXIII
	Munich	Rotkreuz-Schwesternheim
1964	Munich	National Theater
		Klinge Offices
1965	Munich	Osram Head Office
		Residenz Theater
	Monte Cassino	Room of Honor of the War Cemetery
	Pulling near Freising	Church
	Würzburg	College of Music
1966	Bayreuth	Pädagogische Hochschule
	Hanau	Bürgerhaus
1967	Munich	Bayerisches Hauptstaatsarchiv
		Avon Cosmetics
	Porz/Rhein	Fountain

1968	Munich	Pfarrhof St. Ludwig
		Statistisches Landesamt
	Bensheim	Park Theater
	Ludwigshafen/Rhein	New Pfalzbau
	Mainz	Rheingoldhalle
		Hilton Hotel, Mainz
1969	Fulda	Orangerie
1970	Bad Wiessee	Bayerische Spielbank
1971	Wörth/Rhein	Festhalle
1972	Munich	Bundesfinanzhof
		Hilton Hotel am Tucherpark
	Bad Reichenhall	Spielbank
	Irschenberg	Kinderdorf
1973	Simbach	Parish Church
1974	Munich	Innenministerium
		Münchner Lebensversicherung
	Lohr/Main	City Hall
1975	Munich	Berlinische Feuerversicherung
	Basel	Hilton Hotel, Basel
1976	Munich	Hannoversche Feuerversicherung
	Hannover	Haftpflichtverband der Deutschen Industrie
1977	Munich	St. Markus Church
	Frankfurt/Main	Hannoversche Feuerversicherung
1978	Munich	Bayerische Staatsbibliothek
	Künzelsau	Hermersberg Palace
1980	Ingolstadt	Hospital
	Salzburg	Salzburger Raiffeisenbankzentrale
1981	Bamberg	Hotel St. Nepomuk
1983	Munich	Allianz Versicherungsbank
	Bad Abbach	Spa Center
1985	Munich	Bavarian State Parliament
	Rosenheim	Hans-Schuster-Haus, Volkshochschule
1986	Rain/Lech	City Hall
	Wartenberg	Clinic
1987	Freising	Landratsamt
1988	Freyung/Bavarian Forest	Haus des Gastes
1989	Stuttgart	Belvedere auf dem Weinberg
n.D.	Ansbach	Onoldiasaal
n.D.	Creußen	Alte Kirche
n.D.	Fürstenfeldbruck	Police School
n.D.	Munich	Haus des Ostens
n.D.	Trier	Stadttheater

SELECTED WORKS IN PUBLIC COLLECTIONS

Corning	Corning Museum of Glass	Karlsruhe	Badisches Landesmuseum
Dortmund	Museum für Kunst und Kulturgeschichte	Cologne	Museum für angewandte Kunst
Düsseldorf	Glasmuseum Hentrich	Munich	Die Neue Sammlung
Frauenau, Bav. Forest	Glasmuseum		Stadtmuseum
Hamburg	Museum für Kunst und Gewerbe	Stuttgart	Landesmuseum Württemberg

DANK

Besonders sei Herr Dr. Helmut Ricke erwähnt, der mich ermunterte, diese Arbeit durchzuführen, und mir jederzeit in Fachfragen weiterhalf. Ebenso danke ich Frau Dr. Xenia Riemann, die durch unermüdliche Arbeit in den Archiven und durch Vergleiche mit anderen Werken Aloys F. Gangkofner als Designer und auch als Künstler einen Platz in der zweiten Hälfte des vorigen Jahrhunderts gab.

Frau Katharina Renter hatte großen Anteil an der Verwirklichung meiner Vorstellungen.

Frau Iris Streck und Herr Björn Hölle unterstützten mich in der Vollendung des Buches.

Herr Karl Berg, langjähriger Mitarbeiter meines Mannes, hat viele seiner Arbeiten, sowohl während der Montage als auch nach der Fertigstellung, fotografiert. Durch dieses fotografische Archiv und seine lebhafte Erinnerung an jene Zeit konnten manche Werke gezeigt werden, die bereits unwiederbringlich verloren sind. Er hat Wesentliches zum Entstehen dieses Buches beigetragen.

Herr Bernhard Schagemann, einer der ersten Studenten von Aloys F. Gangkofner, war mir durch seinen besonnenen Rat und sein Wissen um das Glas eine große Stütze.

Ebenso möchte ich Herrn Franz Höller und all jenen ehemaligen Studenten danken, die durch ihre Beiträge Aloys F. Gangkofner als Lehrer und Mensch lebendig werden ließen.

Die Firma ERCO ermöglichte mir, die Entwurfstätigkeit meines Mannes für Kunststoffbeleuchtung darzustellen. Die Mitarbeiter der Firma wurden nicht müde, durch unentwegtes Suchen in den Archiven alte Kataloge über Arbeiten Aloys F. Gangkofners aufzufinden und mir zur Verfügung zu stellen.

Herr und Frau Dönch-Fischer, Mitinhaber der nicht mehr bestehenden Hessenglaswerke, konnten mir viel über die Gründung und das Ende dieses für die Nachkriegszeit wichtigen Werkes berichten.

Herr Ambros Hofmann, Fachlehrer an der Glasfachschule Zwiesel, half mir, den freigeblasenen Gläsern die fachlich richtige Bezeichnung zu geben.

Zuletzt sei all jenen Museen gedankt, die mir bei der Auffindung von freigeblasenen Gläsern in ihrem Besitz behilflich waren.

THANKS

I would especially like to mention Dr. Helmut Ricke, who encouraged me to undertake this work, and who helped me with specialist questions throughout the project. My thanks are due to Dr. Xenia Riemann as well, who, through her untiring work in the archives and by comparison with other works, gave Aloys F. Gangkofner a place as a designer and also artist in the second half of the preceding century.

Katharina Renter had a large part in the realization of my ideas.

Iris Streck and Björn Hölle supported me in completing this book.

Karl Berg, a colleague of my husband for many years, photographed many of his works during their installation as well as their production. Through this photographic archive and his lively memories of this time period, many works that have been irretrievably lost were able to be shown. He has contributed very much to the creation of this book.

With his prudent advice and his knowledge of glass, Bernhard Schagemann, one of Aloys' first students, was a great support to me.

I would also like to thank Franz Höller and all the former students who, through their contributions to this volume, brought Aloys alive as teacher and man.

The ERCO company made it possible for me to portray my husband's activities as a designer. The employees never tired of finding old catalogues of Aloys' works by persistent searching in the archives and of making them available to me.

The Dönch-Fischers, co-owners of the no longer extant Hesse Glassworks, were able to share with me a great deal about the founding and the ultimate closing of the works, which were so important in the post-war period.

Ambros Hofmann, subject teacher at the Technical College for Glass in Zwiesel helped me give the free-blown glass objects the technically correct labels.

Finally I would like to thank all the museums who were of help to me in finding the free-blown glass objects in their holdings.

BILDNACHWEIS | PHOTO CREDITS: Aiblinger, Sebastian 6, 207; Allianz, Archiv 193; Berg, Karl 175, 194, 195 oben, 213, 215–217, 219; bf-design, Berlin, Archiv, Nr. 7 29; Von Bonin, Gabriele 208, 210, 211; Egginger, Karlheinz 232 links; Fischhold, Klaus 232 rechts; Fotoarchiv Wagenfeld, Stuttgart, Nr. 6 29; Gnamm, Sophie Renate 59, 61, 72, 77–79, 141–149; Goldschmidt, Gisela 188, 212; Jonals Co., Kopenhagen, Nr. 8 29; Keyßelitz, Benno 95, 96, 137, 150, 152–167, 170, 171, 176, 184–187; Köhler, Meta 203; Meyer, Heinz 168, 169; Müller-Grah, Walter 60, 65, 66, 70, 71, 73–75; museum kunst palast, Düsseldorf, Nr. 2–5 29; Die Neue Sammlung, München, Archiv, Nr. 1 29; Peill + Putzler, Archiv 100–113, 119–121, 128, 131, 133, 135; Peters, Werner 245; Pulfer, Wolfgang Umschlag | Cover, 31, 35, 39–43, 45–57, 62, 63, 67, 76, 117, 126; Renter, Katharina 12, 58, 99; Senjor, Branko 223, aus „Sechziger Jahre – Umbruchjahre"; Bayerische Staatsbibliothek München, Archiv 220, 221; Volksbund Deutsche Kriegsgräberfürsorge 189; Vondran, Elfriede 68, 69.

Umschlag | Cover: Schale | Bowl, 1954,
siehe S. | see pp. 54–55

© Prestel Verlag
München · Berlin · London · New York, 2008

Prestel Verlag
Königinstraße 9
80539 München
Tel. +49 (0) 89 24 29 08-300
Fax +49 (0) 89 24 29 08-335

www.prestel.de

Prestel Publishing Ltd.
4 Bloomsbury Place
London WC1A 2QA
Tel. +44 (0) 20 7323-5004
Fax +44 (0) 20 7636-8004

Prestel Publishing
900 Broadway, Suite 603
New York, N.Y. 10003
Tel. +1 (212) 995-2720
Fax +1 (212) 995-2733

www.prestel.com

Prestel books are available worldwide. Please contact your nearest bookseller or one of the above address-es for information concerning your local distributor.

Die Deutsche Nationalbibliothek verzeichnet diese Publikation in der deutschen Nationalbibliografie; de-taillierte bibliografische Daten sind im Internet über http://dnb.ddb.de abrufbar.

The Library of Congress Cataloguing-in-Publication data is available.

British Library Cataloguing-in-Publication-Data: a cata-logue record for this book is available from the British Library; Deutsche Nationalbibliothek holds a record of this publication in the Deutsche Nationalbibliogra-fie; detailed bibliographical data can be found under: http://dnb.ddb.de

Projektleitung | Project Management:
Gabriele Ebbecke

Übersetzung ins Englische | Translation into English:
Cynthia Hall

Lektorat | Copyediting: Beate Besserer (German), Cynthia Hall (English)

Gestaltung und Satz | Design and Typesetting:
Iris Streck

Herstellung | Production: Simone Zeeb

Lithografie | Lithography: Repro Ludwig, Zell am See

Druck und Bindung | Printing and Binding:
PBtisk, Pribram

Printed in the Czech Republic on acid-free paper

ISBN 978-3-7913-4193-4